プロなら知っておきたいデザイン・印刷・紙・加工の実践情報誌

デザインのひきだし

デザインを仕事としている人、
デザイナーへ仕事をお願いする人、
それを受け取って印刷や加工をする人、
そんな方々、みんなに役立つデザインと
技術情報を詰め込みました。
本誌を読めば、知らず知らずのうちに
あなたの「デザインのひきだし」は
一段ずつ増えていくはずです。

DESIGN NO
HIKIDASHI
N°51

JN116675

昨今のさまざまな物価上昇の中で大変心苦しいのですが、

これからもずっと充実した実物サンプル、記事内容を実現するために

定価を300円上げさせていただきました。

『デザインのひきだし』をご購入いただき、誠にありがとうございます。

毎号ご購入いただいている方はお気づきかと思いますが、今号の定価を、通常号2200円（税別）から2500円（税別）と値上げをさせていただきました。本誌43号発行時に値上げをしてからおよそ3年経ちますが、その頃より実物サンプル数がより一層増えた号が多くなったことが理由のひとつです。

加えて用紙等の資材費用の高騰、印刷製本とくに製本や手加工費用の上昇は、予想をはるかに超える上昇率でありました。紙関連会社、印刷加工会社のみなさまには、価格面も含め多大なるご協力をいただいており、感謝の念しかありません。そしてこの資材等の値上げは理不尽なものではなく、原料や燃料費用の高騰、人件費の上昇など、それぞれの企業自体もギリギリのところでの値上げだということは重々理解しております。無理をしすぎてその製品自体がなくなってしまう、企業自体がなくなってしまうという方が悲しいことで、そうならないために値上げがあることは必須だと思っており、値上げをして、今後もこの日本の豊かな紙・印刷加工を使い続けていかれるよう、存続し続けていただくことの方が重要だと思っております。

さらにこの物価上昇の折、本誌制作に関わってくださっている方々へのギャランティーも、少しずつでもアップしていかなければならないと考え、今号より増額のお知らせを致しております。

可能な限りの製作費のやりくりをし、削れるところは編集部内で取材や原稿執筆もしておりますが、それでもこうした印刷サンプルを綴じ込み、また別冊をつくって投げ込み……といった形態の本をつくるには予算が足りなくなってしまっております。

定価2200円での予算内でつくるために、本誌の記事や実物サンプルを減らすか、もしくはできるだけ実物サンプルを付け、記事内容のより一層の充実に努め、その分値上げをさせていただくか。どちらがいいかを考えたとき、後者の方が紙や印刷加工のすばらしさ、おもしろさを多くの方に実感していただき、それをご自身の手掛ける仕事に活かしていただけるのではないかと考えました。

このような理由から、今号より定価を2500円、消費税込み2750円とさせていただきました。この価格に見合う本だと思っていただけるよう、これからより一層力を入れて本づくりをしていく所存です。何卒ご理解いただけますよう、お願い申し上げます。

2024年1月

デザインのひきだし　編集

津田淳子

3　使用紙：OKカサブランカZ　B判T目　103kg

特集 思い通りの、思った以上のかたちにする。

1枚〜量産まで
"作品"としての
印刷を極める

4

今号の本文用紙はこれ！ 協力：王子製紙株式会社

P.1～32：OKカサブランカZ　B判T目　103kg	P.97～112、129～144：OK白王 四六判Y目 61kg
P.33～64：OKトリニティ 四六判T目 135kg	P.113～128、145～160：OKアドニスラフ75 四六判Y目
P.65～96：OKピクシード01 B判T目　77kg	53.5kg

思い通りの、思った以上のかたちにする。

──1枚〜量産まで

"作品"としての
印刷を極める

"印刷・プリントならではの表現をつきつめる"

もともとデジタルデータで作品を描いたり、アナログ手描きであっても、それをスキャンしてデジタルデータにするのは当たり前になっているし、写真データに至ってはフィルムを介さないデジタルカメラ撮影が独占している現状。そういったデータをそのまま画面で見る、つまりWebや動画などデジタルが最終形態だということは多い。

ただここ数年、その流れが変わってきた感触がある。

最初から終わりまでデジタルで終わっていたものを、そうではなく、プリントや印刷をして、紙やさまざまな素材に表現を定着させ "モノ" としたい。それもCMYKでのノーマルな印刷ではなく、画面に近いRGBの色味で紙に定着させたいという需要や、はたまた、データとは違った "モノ" ならではの表現にしたいと、印刷用に新たにデータを制作、調整してプリントしたり、紙ではない木やコルク、アクリルなどに素材の特徴を活かして印刷したり。

本特集ではそんな、紙モノ・刷りモノならではの技術を、1枚の超小ロットでつくれるものから、数千、数万部単位の量産できるものまで一挙にご紹介。展覧会用に1枚作品をつくりたい、数十枚の複製画をつくりたい、数百枚のポスターをつくりたい、数千部以上の画集をつくりたいなど、さまざまなロット、シーンに活用できること間違いなし。

文／雪 朱里（26・29・42・75・78〜81・84〜103ページ）、林みき（8〜13ページ）、杉瀬由希（22・25ページ）、編集部（29・42・75・78・81・84〜103ページ）

編集サポート／今井由華（14〜21・26

撮影／池田晶紀（ゆかい）、弘田充、蟹由香、編集部

最新鋭のプリント技術を自ら探し求め、アートとして強度のある印刷作品をつくる

—— 米山舞 インタビュー

かつては出力方法が限られていたデジタルイラストレーション。だが近年ではアクリルプリントをはじめ、さまざまな素材や技法を取り入れて表現の幅を広げる作家が続々と増えている。そんな作家たちを牽引している存在と言っても間違いないのがイラストレーター、アニメーション作家の米山舞さんだ。個展を開催するたびに発表される、デジタルイラストレーションの表現の可能性を拡張する数々の作品は一体どのようにつくられているのか？ 創作の根底にあるものから今後の抱負まで、米山さんにお話を伺った。

取材・文／林みき　撮影／井上佐由紀

写真左上より時計回りに『SKIN -FRACTURE』、『SKIN -WAVE』、『SKIN -DEPENDENT』、『JOY- RGB』の部分。光が当たることでできる陰影や反射が、どれも緻密に計算されている。

8

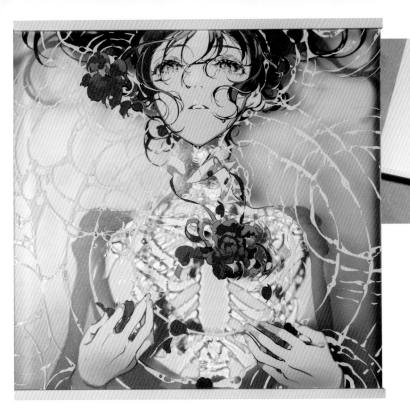

「SKIN -WAVE」　シリーズの中でも特に透明感が際立つ『SKIN -WAVE』。パキッとしたイラストレーションの主線と、UV印刷の凹凸の影によって表現された胸郭のコントラストが不思議な印象をもたらしている。

同業者たちに気づきを与えた アクリルUVとの出会い

SNSのフォロワー数は120万人超、イラストレーションを投稿すれば瞬く間に数万単位のハートマークがつく——国内外で絶大な人気を誇る米山さん。そんな彼女のことを知らない人に、どんな人物かを一言で説明するとならば「神絵師」なのかもしれない。しかし彼女をいわゆる神絵師以上の存在たらしめているのが、これまで個展などで発表されてきた作品たちだ。シルクスクリーンやUVプリントなどの印刷技法にはじまり、作品によってはアルミニウムやLEDなどの素材を取り入れたり、無数の複雑なアクリル板を組み合わせたレイヤーで作品世界を表現してみせたりと、デジタルとアナログのみならず平面と立体の境目を超越する作品をひとたび目にすれば、彼女の職業をなんと呼ぶのがふさわしいのか迷ってしまうはずだろう。

アニメーターとしてキャリアをスタートさせた米山さん。日頃から最新技術を探し出し、デジタルイラストレーションの可能性を模索する彼女が特殊印刷に興味をもったのは、ある同人雑誌がきっかけだったという。

「アニメーターの初期くらいに、先輩たちが原画集や設定集といった、手がけた作品の同人誌を出す文化があって。私たちの世代もそれに憧れて同人誌を出そうという話になったんです。印刷所の基本パックみたいなものはあったものの、自分はいろいろ考えていたところ、野口尚子さんという方がやっているサークル〈紙し、20年にスタジオの初展示会となる紙や装幀をもうちょっと凝りたいなといろいろ考えていたところ、野口尚子さ

ラボ〉の同人雑誌『PLOTTER』を買って。もともとグリーティングカードや、TASCHENやPHAIDONといった出版社から出ている面白い装幀の本は好きだったのですが、どうつくるかが分からなかったのですが、どうつくるかが分からなかったのですが、どうつくるかが分からなかった。

でも『PLOTTER』には特殊印刷の名称や発注の仕方が載っていたので、そこから興味がわいた感じがあります」

その後、自身の同人誌を手がけたものの「〆切ギリギリでつくるから、そんなに凝ったものにはできなかった」という米山さん。しかし2019年にクリエイティブスタジオ〈SSS by applibot〉（トリプルエス バイ アプリボット）に所属

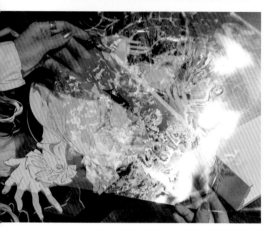

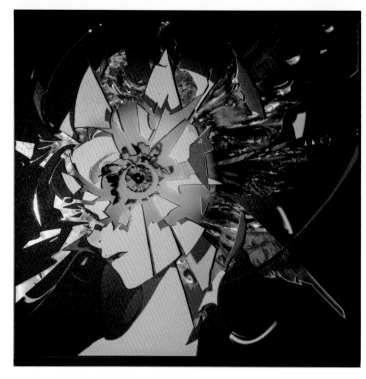

「SKIN -FRACTURE」

モルフォ蝶と同じ発色現象で鮮やかな色彩をもたらす構造色インクジェット技術を取り入れた『SKIN -FRACTURE』。アクリルの間に挟まれているフィルムは背景に黒色があると透過光が吸収されて構造色の反射色が見える仕組みため、単体では全く異なる色味となっている。

『SIGN OF SENSE vol.1』の開催が決まったことにより転機を迎える。

「会場がアートギャラリーだったこともあり、アートとして強度のあるものを作品に求められたんです。スタジオにはゲーム出身だったり、小説出身だったりいろいろなアーティストの方々が所属しているのですが、自分の出自を考えたときにアニメーションとイラストレーションの文脈をおさえられる作品にしたいと考えたんです。そこでフィルムに印刷できる会社を探しているときにFLATLABOさんへ相談しにいったら、フィルムだと強度が上がらないからと提案いただいたのがアクリルUVプリントでした」

そして完成したのが、花と少女を描いた全16枚の連作『00:00:00』（シーケンス）だ。背景の花に5ミリ厚のアクリルを乗せ、前面に少女をUVプリントし、レイヤーを重ねたような奥行きのある空間を表現した作品は話題となり、21年にロンドンで開催されたSTART Art Fair 2021にも出展された。

「自分が表現したいと考えていたセル画に対等する出力、ものとしての価値の出し方みたいなことをできたので、その後もアクリルUVプリントの技法を自分の作品づくりにおいて積極的に取り入れ

るようになりました。あと、UVプリントは紙やキャンバスにも印刷できますが、アクリルに印刷するとこんな効果があるんだ、こういうやり方もあるんだという多くのかたから気づきが得られたとおっしゃっていただきました」

その後も21年開催の『EYE』、23年開催の『EGO』と、個展を行うごとに作品の表現方法を進化させていった米山さん。しかしモニター上で描かれたイラストレーションを「原画」とすれば、会場で展示された作品たちは「原画」とは全く違うものになっている。

たとえ絵の強度が下がっても表現の可能性を見せたい

「アニメーションのセル画も下からけっこう光を通していたりするので、画面で見ているアニメーションも実は平面的ではなかったりする。そういうところから着想を得たりしていますし、プリンティングディレクターの方からどういう技法があるのかと聞かせてもらうと『それ全部使わないともったいないんじゃないか?!』と思ってしまうんですよ（笑）。もととなる絵と完成した作品の間に、どのくらい自分の手やアイデアが入ってい

るかというのが面白いところだと私は考えているのですが、たとえ絵の強度が下がったとしても、やり方重視デジタルイラストやアニメーションの新しい可能性を見せていったほうが良いなと考えて行ったのが23年の『EYE』でした」

今回の取材用に用意してくれたのが、『EYE』で展示されたシリーズ作品のうちの数点。基本的にはどれも額に印刷加工を施したアクリルなどをはめこんで層をつくるという構造なのだが、作品によっては溝に角度がつけられて鏡がはめこまれていたり、アクリルの両面に加工が施されていたりする上、表現に合わせて層の間隔が調整されていて緻密な計算がされながら一つひとつの作品がつくられていることが伺える。

特に『EYE』での作品に関しては、絵がまずあって構造を考えたのではなく、むしろ構造を先に決めてから絵を描いていたと聞き、新しい技術を作品に取り込もうとする米山さんの意欲の高さにあらためて驚かされた。

「額は特注でつくってもらっているんですが、それぞれの層の距離が少しでもミスすると意図した効果がうまいこと出ないんですよ。3Dソフトで計算したりもしますが、実際に額をつくって合わせてみるしかなくて。はめこむアクリルを額屋さんに送って良い感じに仕上げてもらったこともありましたが、額はけっこう何度もやり直ししましたね」

また、言うまでもなくアクリル自体にもさまざまな工夫や技術、そして時間と労力がつめこまれている。二人の少女が抱き合う『SKIN -DEPENDENT』という作品では透明度を計算して印刷設計を決めたそうだが、主線の白打ちの濃淡ひとつとっても細かくパーセンテージを調整しながらテストを繰り返したという。『SKIN』シリーズの中でも特に目を引く『SKIN -FRACTURE』というきらびやかな作品にいたっては、アクリルの間に構造色を発現させるインクジェット技術で印刷されたフィルムを挟んでいるという凝りようだ。

「構造色のフィルムは、富士フィルムさんの印刷技術で。問い合わせたところ1枚からでもつくらせてくれるということだったのでお願いしました。構造はホロと一緒なのですが色の指定とかがすごく難しく、普通に黄色を指定したら黄色が出るというわけではないんですよ。版のつくり方だけを教わって『とりあえず納品してみるか』という感じでやらせてもらい、何パターンか出していただき、濃度を細かく調整して今の形になりました」

一体どのようにしてこんな編集部でさえ知らなかった印刷技術のことを知ったのか訊ねると「実は光拡散フィルムや海外のフィルムを買ったり、光学分野の域まで調べたりしているんですよ」と驚きの返事が。

「富士フィルムさんに関してはネット

「SKIN -DEPENDENT」
2層のビニールアクリルによって構成されている『SKIN -DEPENDENT』。下層のアクリルには上層を写し出す鏡面加工が施され、複雑な立体感を見せる構造となっている。

「00:00:00:00」
花と少女を描いた全16枚の連作「00:00:00:00」(シーケンス)の1作品。背景を印刷した上に、白と色、クリアニスを刷ったアクリルを重ねている。クリアニスは厚盛され、輪郭線や水滴を表現。写真:藤本和史

「JOY-RGB」
複数のレーザーカットされたアクリルを組み合わせた、1200mm四方の巨大作品『JOY-RGB』。会場では赤・黄・青のライトが当てられ、モニターでは光の集合体であったデジタルイラストレーションが形を得ていく様子を思わせる。
上写真撮影:株式会社カロワークス

イラストの弱い部分を補強できるのかなっていうのがありますね」

表現者のトップランナーの心をいま捉えているものは?

SSS by applibot名義での展示会ではディレクターを務める米山さん。このディレクターという立場も本人は楽しんでいるようだ。

「ディレクターなので、好きな作家がたに『あなたの絵であればあれをつくってみてほしい、これを見てみたい』など夢いっぱいで要望を出しています(笑)。グループにはタイキさんという異常なまでに細かい絵を描く作家がいるんですが、UVプリントに関してはタイキさんが一つの表現として答えを出していて、マチエールの凹凸までもデジタルで作成しプリントしています。作家って一回やると

す。最近では海外の印刷技術を取り入れたいなって気持ちにもなっていますね」

ただでさえ忙しいであろう中、そこまでして新しい技術を取り入れた表現にこだわるのはなぜだろうか?

「バリエーションが出ることが大事だと思うんですよ、これもやり方が違う、あれもやり方が違うって。同じやり方の一辺倒でやっていくと、すごく表現が先細るし、新しさを開発しなくなってしまい面白くないと思うんです。やっぱり面白いものとか、見たことのないものを自分でデザインして出すことは、作品を観てくれている人への語りかけになると思うんです。あと同人誌のときもそうでしたが、「新しい印刷技術がないかな?」と、ネットで検索してリリース記事を見つけ、担当部署の電話番号が書いてあったので連絡しました。ネットに掲載されている情報だけで諦めちゃう人も中にはいますが、私は突撃して訪問するのが好きで(笑)。それと工場もすごく見たいじゃないですか? だって現場とか見たいじゃないですか? あとは印刷業界専門の記事をネットとかで読みますし、資料や建材とかの取り寄せもしますが、出力に工夫をすることがデジタル

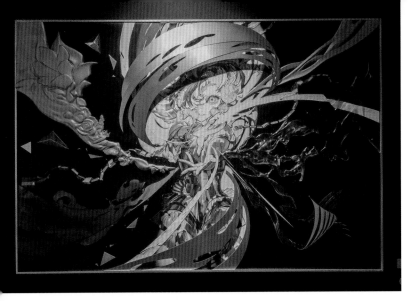

「EYE」
展覧会のビジュアルイメージ『EYE』をもととした1940×1303mmのカンヴァス作品。カンヴァスに施されたUVプリント、組み合わされたFRPやアルミニウムのレリーフなど、それぞれの素材感がライティングによって強調されている。
上写真撮影：株式会社カロワークス

米山舞（よねやま・まい）
長野県生まれ。フリーランスを経て、2019年よりSSS by applibot所属。イラストレーターとしてアニメーターとしてもCMやMVなどで印象的な作品を発表している。自身の初となる作品集『EYE　YONEYAMA MAI』（パイ インターナショナル）を23年刊行。

いろいろと思いつくんですよね、一回やってどんどん進化していった感じだと思います。やっぱり自分の絵だけだと、表現の方法や相性とかも偏りがちになるし、いろいろな人と『こういうことを試してみよう』とか、時間を設けてどう良いものをつくるかをみんなで話し合って行うことってすごく楽しいじゃないですか？

そのほうが結果的にも良いものができあがって、価値も出ると思うので引き続きやっていきたいなと考えています」

自身の創作活動を通して培った技術を惜しむことなく仲間と共有し、切磋琢磨する米山さん。既に次の個展の話も出ているとのことだが、商業画集の構想も本人の中にはあるそうだ。

「いろいろな活動を経て、いまは本が楽しそうだなとなっていて。魚眼の絵を描きたいので、正円の本をつくりたいんですよ。構想だけはあるものの、絵に注力しすぎて大体スケジュールが間に合わなくなるのですが（笑）

印刷技術については「最近、シルクもすごく興味が出ています」と言いつつも話すほどに試してみたいアイデアが次から次へと口に出ていた米山さん。編集部がドイツで開催される世界最大の印刷機材展〈drupa〉の話をすれば「めちゃくちゃ行ってみたいです！」と目を輝かせ「たぶん自分の中にいろいろと知らなかったことの蓄積があるのが好きなんですよね。そういうことを蓄積していって、もっと最終的にバーンと面白いものをつくれたら良いんですけど」とも話していたが、アグレッシブな彼女ならこれからも観る人の心をあらゆる方向へと揺さぶる作品を永遠につくり続けるだろう。なお、米山さんの作品を常設しているギャラリーなどは、現時点ではまだ無いのだそう。写真では伝えきれない魅力はもちろん、何よりもものづくりに関わる人間として学ぶことがに多いので、次に個展が開催される際はぜひ会場へと足を運び、表現技術の最先端を突き進む彼女の活躍を目に焼き付けてほしい。

本誌編集部が瞠目した
作品としての印刷物紹介

印刷したものこそ作品である。モニタ上で見える作品とも、手描き原画とも違う仕上がりかもしれない。
でも「印刷でこう表現したい」という希望を叶えた印刷物こそ、それが「作品」ではないだろうか。
ここからはそんな「印刷物ならでは」の表現でつくられた作品をご紹介する。

写真／弘田充、蟹由香　編集サポート／今井夕華　文／編集部

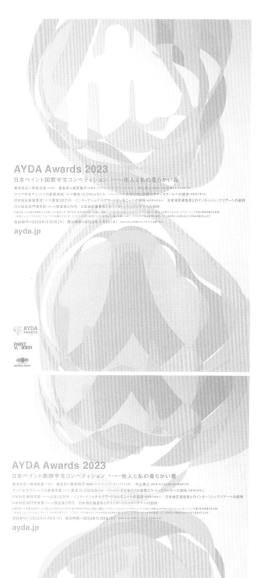

AYDA Awards 2023
日本ペイント国際学生コンペティション テーマ・他人と私の柔らかい器

ayda.jp

AYDA Awards 2023
日本ペイント国際学生コンペティション テーマ・他人と私の柔らかい器

ayda.jp

オフセット印刷でオール特色・PANTONE10色刷り

AYDA Awards 2023 ポスター

日本ペイントグループが、アジア一円で開催する建築デザインの国際学生コンペティション「AYDA Awards」。淡い色がさまざまに使われた2023年のポスター、実はCMYKの掛け合わせではなく、オフセット印刷による特色10色刷り。「Webサイトを先行してつくり、そのプログラミングを使ってポスター等のグラフィックをつくるという手法で毎年取り組んでいるものです。例年、サイトはあえて印刷のことをあまり考えずつくり、ポスターはモニタ（RGB）では表現できない仕上げ、蛍光やメタリックのインキ、厚盛ニスを使うなどしているのですが、今回はRGBっぽくない淡い色だけで『柔らかく、つつみこむような』ものにしようと。山田写真製版所に10色機があるのを知っていたので、10色すべて特色印刷としました」（FLAME 古平正義さん）

紙は優しい印象を優先してアラベールをセレクト。掛け合わせでは濃度が出せず、チープな仕上がりになってしまう淡い色をすべて特色インキで刷ることで、思い通りの表情が再現でき、柔らかく淡いポスターが完成した。

クライアント名：日本ペイント株式会社／アートディレクター・デザイナー：古平正義（FLAME）／デザイナー：木村浩康（Rhizomatiks/Flowplateaux）／プログラマー：塚本裕文（Flowplateaux）／印刷：山田写真製版所／紙：アラベール〈ウルトラホワイト〉四六判130kg

「PANTONE Uncoated から10色選んでいるのですが、淡い色は選択肢が少なく『290の黄味を払ってシアン系に。かつほんの少しだけ（20%程）明るくしたい』等、何色かは調整を加える必要がありました」（古平さん）

ポスターはA2サイズ2種類をA全判に2面付けて印刷した

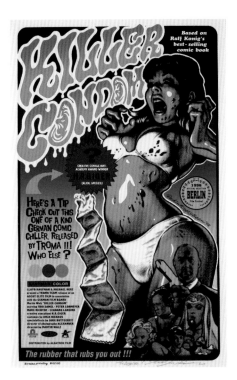

映画 "Killer Condom" シルクスクリーンプリントポスター（1998年版 再版）

ビ ビッドな蛍光色、ガッツリ迫力のある色表現。一目でその印刷の力強さに圧倒されるこのポスターは、アーティスト・Rockin'Jelly Beanさんが手がけた、映画「Killer Condom」の再版ポスター。デザインするだけでなく、刷り数（今回は6色刷り）に合わせてデータの分版までRockin'Jelly Beanさんが行っているというから驚きだ。なぜスクリーン印刷の多色刷りでポスターをつくろうと思ったのだろうか。「印刷物としての作品性の向上、そして歴史的価値として残したかったという思いがあります。そして何より色の発色の良さが魅力でした。これをつくったころは、シルクでの作品づくりは経験が浅かったので、版下データの製作に時間がかかり、特に線数の粗さを決めるのにかなり悩みました。色校で上がってきたものを見ると、やはり発色の良さに感動します。そして校正で修正（大体一度）したあとの作品は完璧にイメージ通りで、印刷を手がける松井美藝堂の精度の高さにももの凄いこだわりを感じます」（Rockin'Jelly Beanさん）

クライアント名：EROSTIKA／デザイナー：Rockin'Jelly Bean／印刷：松井美藝堂

森山大道『Daido Silk』

写 真家・森山大道さんの作品が、ヘビー級の墨濃度で刷られた写真集。その秘密は本文全ページをインキが盛れるスクリーン印刷で仕上げているから。本書の印刷を請けた誠晃印刷のプリンティングディレクター・糸川正悟さんのもと、スクリーン印刷はプロセスコバヤシが担当。「95%の網もつぶれてはだめ」という本書のデザイン・編集・造本設計を手がけた町口覚さんの信念を、印刷現場がしっかりと受け止め、濃度管理を徹底したからこそのたまものだ。
「シルクスクリーンのUV印刷機で刷っているとはいえ印刷手法的にアナログ要素が強いので、全1000部を印刷する際に、スキージの角度、インキの硬さ、紗、条件を全部割り出して、定数化できるところは全部定数化したが、それでもどうしてもばらつきが出る。そこで1台につき印刷50枚通しごとに1枚、一部抜きを台ごとに、プロセスコバヤシの営業さんが誠晃印刷に運び、会議室に広げ、糸川が欄外のステップパターンをチェック。OKが出た台のみ進めるというやりとりを2週間続けて制作しました」（誠晃印刷 石川泰彦さん）

吸い込まれるような濃い墨の表現

表紙は2パターンあり（本文は同一）、白と黒のクロス装。どちらもシルクスクリーン印刷への熱い言葉が！

クライアント名：BLD未来出版事業部／デザイン・編集・造本設計：町口覚／デザイン：浅田農、清水紗良（MATCH and Company., Ltd.）／印刷：誠晃印刷、プロセスコバヤシ／PD：糸川正悟（誠晃印刷）／紙：アラベール〈スノーホワイト〉四六判160kg

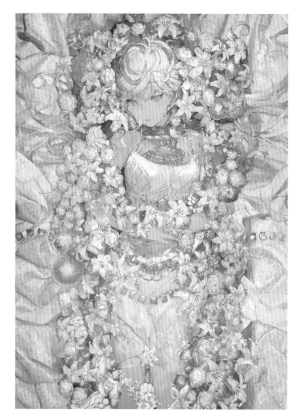

「casket01」(1600×1140mm／2022年)

casket01

キャンバスにswiss Q printによるUVインクジェットプリントをした作品。ベースがどうなっているのかと目を凝らして見てしまうほどの凹凸。先に白インクを積層し、凹凸をつくって、その上から色を刷り重ねている。右写真の白用データもタイキさんの手によるもの。この白積層による凹凸のおかげで、作品にマチエールが表現されている。

イラストレーター・タイキ氏が手がける
プリントで物理的な凹凸を出して
マチエールを表現した作品たち

　　こで紹介するタイキさんの作品は、どれも「これが
　　プリントなの？」と思うような、複雑な凹凸を持っている。これはFLATLABOのUVインクジェットプリンターで白インクを何層にも積層してプリントすることで凹凸を表現。その上から色をプリントして作品をつくりあげる。この複雑な凹凸を表現するデータ自体も、タイキさんが手がけている。

「細かい筆致や過剰なディテールの描き込みによって細かくつくり込んだ作品のディテールひとつひとつが、絵肌のように浮き上がらせられるなら、UVプリンターでホワイトインクを積層させるという技術は自分のイラストとマッチすると思いました。ホワイト用データは試行錯誤しています。絵をグレースケールで見たときに、白と黒の明度差の大きいところで凹凸差が生まれるので、色やコントラストによってはそれをそのまま印刷しても凹凸が表現できない。そこで版データは絵とは別に、凹凸をつくる為の白黒データとしてつくり込むことにしましたが、実際にどれ位の凸凹ができるかはテスト印刷にかけて、出力結果とデータを見比べ、どこをどうすればより最適な絵肌をつくれるか考えていく必要がありました。常にその場でシミュレートが出来ないので版データ制作中はずっと頭を抱えていましたね」(イラストレーター タイキさん) そんなタイキさんの作品から3つをご紹介しよう。

印刷：FLATLABO／箔加工（Mimesis）：楽芸工房

上：髪の毛や目、口など立体感がわかる（撮影：藤本和史）　下：百合部分のアップ

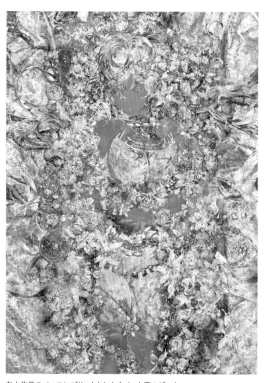

左上作品のベースにプリントされた白インキ用のデータ。
これほどまでに緻密な白版を作者自らがつくっているとは

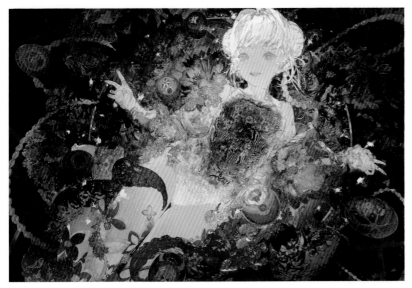

「Mimesis」（590×943mm／2023年）

Mimesis

右ページ同様、swiss Q printによるUVインクジェットプリントで白を積層し、その上から色を刷ることでマチエールを表現。加えてベースに京都・西陣の箔屋・楽芸工房で金箔を施すことで、マチエール表現だけでなく煌びやかな金属感も競演した作品。

手作業だからこその箔表現が加わっている

Enigma

白インクの積層によるマチエールの再現を模索しつつ、変化を持たせられるように装飾や模様もマチエールにしてみようと設計した。

思わず触りそうになるほどの立体的なマチエール

「Enigma」（943×590mm／2022年）

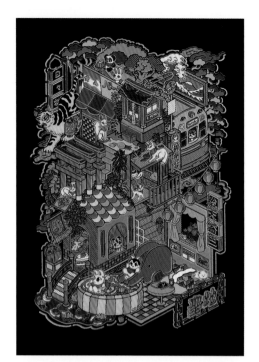

デジタルプリントによるホログラム箔と色刷り、
そしてクリアニス厚盛で

「メゾン・ド・聖地」箔版画

賑やかで鮮やかな中村杏子さんの「箔版画」作品。これはまずデジタル印刷機で4色印刷。その上からSCODIXというデジタルニス、デジタル箔、デジタル厚盛ニス、デジタル厚盛箔などが加工できる機械でホログラム箔加工。さらにその上にデジタル印刷機で4色プリントし、最後にSCODIXでクリアニスを厚盛している。ホログラム箔を使っているおかげで、見る角度によって色が変化して見えるのも、中村さんの作品とマッチし、作品強度を高めている。

「個展『メゾン・ド・聖地』(2023 トーキョーピクセルギャラリー) の目玉となる作品として制作しました。デジタルイラストをそのまま印刷した複製原画ではなく、作品を実際に見ることで色味や輝きを体感できる表現をしたいと思いホログラム箔加工を選びました。元のイラストが全体的にカラフルな着色だったので、作品のどの箇所に加工を取り入れるかバランスに悩みました。仕上がりはホログラムの輝きが作品のカラーともマッチして、神秘的な仕上がりになって感激です」(中村杏子さん)

制作会社：株式会社将之介商店／
紙：OKマットポスト
四六判220kg

ホログラム箔の効果で、見る角度によって色変化があるのも作品の魅力を高めている

写真ではなかなか伝わらないが、ホログラム箔の輝きとクリアニス厚盛の効果が抜群

澄んだ美しい色は、スクリーン印刷の透明インキで特色刷り

シルクスクリーン「グラス、枝、バナナ、レモン、ピン」

イラストレーター・unpisさんが個展「不明なオブジェクト」のためにつくったこの作品は、竹和紙にスクリーン印刷されている。

「展示会場で原画以外にも気軽に購入できるプリント作品を作りたくてシルクスクリーンを選びました。自分の作品の場合、ベタ塗りが基本のため、デジタルデータをそのまま印刷すると無機質になってしまうことが多いのですが、シルクスクリーンだと、紙の風合いやインキの立体感で質感が出るので気に入っています」(unpisさん)

この作品は透明インキでプリントしているが、透明インキ特有の気の遣い方があるそう。一番気になるのはインキに埃が混じるととても目立つこと。またスキージに少しでも傷があると筋となってしまうため、さまざまな箇所に気遣いながら印刷されている。

「今回は摺師の大野さんのおすすめで紙地が透けるインキを使いました。風が通るような空気感のある仕上がりになり作品の雰囲気にもぴったりでとても嬉しかったです」(unpisさん)

印刷：H.A.M PRINTERS　大野 紅／紙：竹和紙　250g/㎡(アワガミファクトリー)

白厚盛で浮世絵柄を刷り、その上から墨やマットニスを刷り重ねて表現

UVインクジェットプリンターで
特殊紙にエンボス加工をプリント

NHK「浮世絵EDO-LIFE」ポスター

も　ともとエンボス模様の入った金と銀のメタリック紙、メタドレスVとハイボーンAマガタマという2種類の紙を使った8種類のB全サイズのポスター。これは「浮世絵の世界をのぞいてみれば江戸のリアルな暮らしが見えてくる！」と銘打たれたNHK番組のポスターで、江戸文字を思わせる墨のビジュアル部分をよく見ると、凹凸によって浮世絵の絵柄が表現されている。印刷を手掛けたのはショウエイだ。

「弊社のUVインクジェットプリンターを使って白厚盛りと色刷り、そしてマットニスをプリントしています。浮世絵部分に立体感を出したいという意向を受け、その部分に白を厚盛して凹凸をつくり、その上から墨や色を刷り重ねています。また黒の中でも質感を変えるために、最後にマットニスを引いています。特殊な紙を使って、かつ小ロットの製作だったため、UVインクジェットプリンターが向いていると判断しました。紙とビジュアルが合っており、白の厚盛とマットニスを入れることで質感が変わり、番組のテーマがポスターで表現できました」（ショウエイ 山下俊一さん）

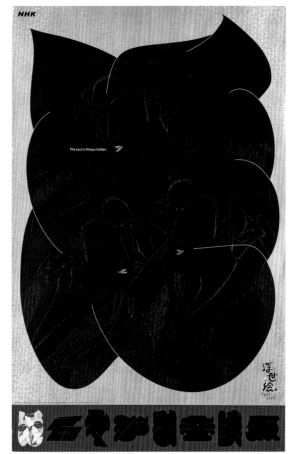

霜のような独特な微細エンボスが施されたメタドレスVジュヒョウMGを使ったポスター

クライアント：NHK／クリエイティブディレクター：竹林一茂（SHA Inc.）／アートディレクター・デザイナー：伊佐奈月（SHA Inc.）／編集：高野光太郎（Cosaelu Inc.）／VISUAL TECNOLOGIST：工藤美樹（The Elves and the Shoemaker.Co.,Ltd.）／コピーライター：磯部 滋／プリンティングディレクター：山下俊一（SHOEI INC.）／写真：吉田 明広（1002 inc.）／紙：メタドレスVジュヒョウMG、ハイボーンAマガタマ#250

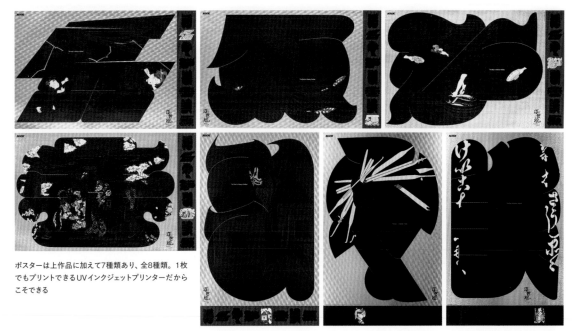

ポスターは上作品に加えて7種類あり、全8種類。1枚でもプリントできるUVインクジェットプリンターだからこそできる

クッキーマンション

ア ニメーション作家、イラストレーターのぬQさんが、個展のために制作したのが「クッキーマンション」。2枚のカルプ（板状の発泡ウレタン樹脂）にUVインクジェットプリンターで絵柄を刷り、繰り抜きと接着をして、立体感と奥行きを出している。嵌め込まれているクッキーも同様の手法でつくられ、断面にも色を塗装。ベース部分には、さらに印刷内容にあわせてカッティングしたラメシートを接着している。

「額装せずイラストレーションそのものの形で半立体化することで、二次元と三次元のちょうど中間くらいの不思議な絵画を目指しました」（ぬQさん）

正面から見ると、一見、平面作品にも見えるのだが、少し角度を変えると立体感がグッと現れる、たしかに不思議な作品。

完成品が届いたときのぬQさんの感想は「かわいい!!」編集部も同感!!

印刷・制作：光伸プランニング

正面からみたところ。平面のようにも感じる

断面にまで色塗装されたこだわりのある作品

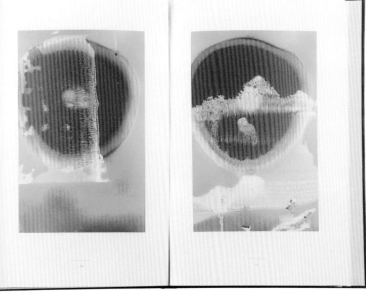

緑系をきれいに出す台で刷ったページ。この鮮やかさを実感するためにぜひ現物を見てほしい（本誌は通常のCMYKで刷っているため……）

クライアント：藤原更（自費出版）／編集・造本設計：町口覚／デザイン：浅田農、清水紗良（MATCH and Company., Ltd.）／印刷：誠晃印刷／PD：糸川正悟（誠晃印刷）

藤原更 写真集『Melting Petals』

編 集・造本設計を手がける町口覚さんと誠晃印刷のプリンティングマネージャー石川泰彦さん、プリンティングディレクター糸川正悟さんとで本書の写真原稿を見た際、赤と緑が印象的な作品なので、この両方をそれぞれ鮮やかにきれいにしたいという話になった。

初校では広色域インキ（T&K TOKAのブロードインキ）4Cを使い、3種類の紙で試作。ここでは緑をもっと鮮やかにしたいという話に。そこで緑は、ブロードのYと蛍光イエロー（特練のH-UV用のサターンイエロー）を半々で混ぜて再校。すると再校では、緑はきれいになったが、赤系のページがよくない。では……という試行錯誤を繰り返し、最終的には緑系の写真の台はブロードのCMKと、Yのみブロード＋蛍光インキを半々で足したもの、赤系の写真の台はブロードCMYKという2種類のインキ構成で印刷されている。

「会心の出来。今までやったことがない色ができて、特に緑がきれいに出た。本としてかっこいい。町口さん、さすがだと思いました」（誠晃印刷 糸川正悟さん）

20

色紙と木との分厚い合板にUVプリントして、
本物の「本」のような作品に

woodbook

グラフィックデザイナーでイラストレーターの小林寛さんが、自身の個展「forms.」のためにつくったのがwoodbook。「滝澤ベニヤの美しい断面をみたときに、この断面に意味を与えて活かしたい!! と色々考えて『本』にたどり着きました」(小林さん)

滝澤ベニヤの「Paper-Wood」は、色のついた再生紙を木の間に挟み込んだ合板。これを本型にカット＋溝入れし、そこに光伸プランニングのUVインクジェットプリンターでプリント。これほど厚みのあるものにも直接プリントできるのだ。「デジタルで描いたイラストレーションに、物体として、できれば手に取って触れられる価値を与える方法を常に模索していて、woodbookもそのひとつ。本棚に入れたり飾ったり積んだり、いろんな在り方がある『本』のように、ラフに扱ってほしいという思いで制作しました。仕上がりは本のようで本じゃない、かといってキャンバスでもない、あまり見たことのないイラスト媒体になって興奮したのを覚えています」(小林さん)

制作：光伸プランニング／タイプデザイン：浅井美緒／
材料：滝澤ベニヤ　Paper-Wood

色紙と木の合板ならではの
縞々が本の断面のよう

藤原更 写真集
『Melting Petals』

赤系をきれいに出す台で刷ったページ。本書
は数カ所、こうした観音開きのページがあり、
よりダイナミックに写真を堪能できる

重厚な存在感のあるモノトーン写真をいかに製版・印刷設計するか

東京印書館 プリンティングディレクター 高栁昇インタビュー

世界を舞台に活躍するダンサー・田中泯氏の踊りと生き様を描いた映画「名付けようのない踊り」のポスターは、本人の身体は一切見せず、顔の表情だけで主題を表現したアップの写真を印刷でブロンズ調に仕上げた、強烈な存在感を放つ作品だ。一体、何色刷りでこの豊富な階調を表現したのか。製版・印刷設計を手掛けた高栁昇さんに聞いた。

取材・文／杉瀬由希　撮影／弘田充

「ブロンズ像のような仕上がり」をコンセプトにつくられたポスター。写真部分は金版、墨版、硬調墨版、グレー版、淡グレー版の5色、「幸せだ。」のオビ部分に耐光性の高い特色黄色を足した6色で印刷。細部まで表現された深みのある迫力に満ちた表情から、舞踏に賭けた生き様が伝わってくる。撮影／操上和美

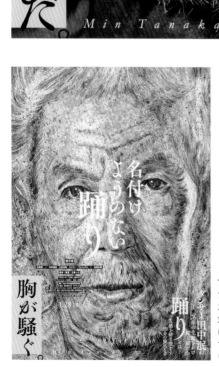

T&K TOKAの広域インキ「ベストワンブロード」4色（CMYK）で表現したイラストのポスター。鮮やかさを重視しつつ、対で掲出するブロンズ写真のポスターに負けない強さを出すため、製版段階で赤、青、グリーンの色部分に補色で濁りを入れた。イラスト／山村浩二

鍛錬された肉体の
ブロンズ像のように

B1サイズのポスターにダンサー・田中泯氏の顔のアップをブロンズ調に印刷したポスター。強烈な存在感が目を引くこの作品のアートディレクションを手掛けたのは、こだわりの写真集の造本設計でも知られるグラフィックデザイナーの町口覚さんだ。

写真は日本を代表するフォトグラファーの操上和美氏が撮り下ろし、そのプリンティングディレクションに町口さんから指名されたのが、東京印書館の統括プリンティングディレクター（PD）・高柳昇さんだ。年間100冊以上の写真集や図録などを手掛け、町口さんとはこれまでに何度もタッグを組み、高度な要求に応えてきた。

プロジェクトはいつものように入稿会議から始まり、町口さんとアシスタント、東京印書館の営業担当者、高柳さんの4名で目指す方向性の共有を図った。

「モノトーン写真をブロンズ像のイメージで表現して欲しいというのが町口さんからのオーダーで、仕上がりのイメージ見本としてカンプを1枚いただきました。私も泯さんのパフォーマンスを生で

分色版 ① 金版・特色黄版

なぜ今、彼に惹かれるのか。

名付けようのない踊り

ダンサー・田中泯
1.28 TUE

踊り

Min Tanaka

「名付けようのない踊り」分色版。まず、青金と赤金を1：1でブレンドした金と、オビ部分の特色黄を印刷。不透明インキの金を最後に刷ると、モノトーン写真を隠してしまうため、金を先刷りして上に墨2色、グレー2色をのせた。完成時にブロンズ感が出るよう金の面積率を上げて、墨の下に金が見えるようにしている

見たことがあるのですが、魂に突き動かされるような踊りで、圧巻なんですよ。その彼の本気が伝わる、ストイックなまでに鍛錬された肉体が想起できるような印刷にしたいと思ったので、製版設計はそこを大きなベースに据えて考えました」

さらに今回は、このポスターと二連貼りで掲出するイラストのポスターも制作。アニメーション作家の山村浩二氏によって描かれた、写真とは異なる表情の顔が、細かいタッチまで表現されている。

「こちらはできるだけ鮮やかに。なおかつブロンズ写真のポスターと並べたときに、相乗効果でさらにイメージが膨らむような、訴求力を持たせて欲しい、というオーダーを町口さんから受けて印刷設計しました」

イメージを聞いた瞬間に
8割方の製版設計は決まる

町口さんが用意したイメージ見本をもとに高柳さんが考えたのは、金版をベースに、墨版、硬調墨版、グレー版、淡グレー版の5色を重ねて写真を表現するという製版プラン。タイトル部分のオビは特色の超耐光性イエローを使い、合計6色の版をつくった。

「ブロンズ像のような仕上がりにするには金属質のインキが必要で、色として一番近いのは金インキなんです。金インキはその色みで青金と赤金に大別されますが、どちらも単色ではイメージの色に仕上がらないので、今回は両方を半々の割合で調色して使用しました」

CMYKのプロセスインキと異なり、

高柳さんが20代の頃から使っている手帳。たくさんのカラーチップとともに、これまで手掛けた作品の製版設計やポイントなどが記録されている

高柳昇
（たかやなぎ・のぼる）

東京印書館 プリンティングディレクター。1955年、埼玉県生まれ。中央大学卒。1978年、東京印書館に入社以来、石元泰博、森山大道、須田一政、本橋成一など多くの写真家の写真集のプリンティングディレクターをつとめる。2016年、日本写真家協会より第42回日本写真家協会賞受賞（印刷界では初）

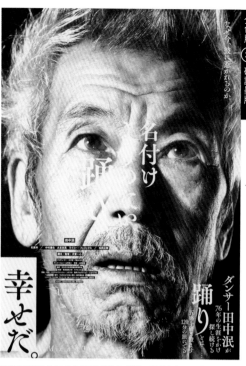

通常の墨版よりもコントラストが強く、濃淡の差が大きい。どこからインキの調子をつけるかが重要で、頬など明るいところは飛ばし、暗部は調子をつけ引き締めている

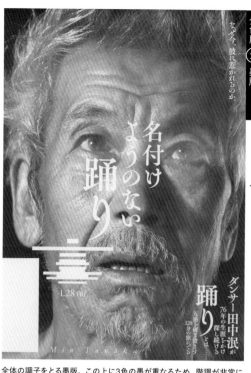

全体の調子をとる墨版。この上に3色の墨が重なるため、階調が非常に重要となる。インキは墨に金赤を10%ブレンドし、ブロンズ調のイメージに近づけた

金は不透明インキのため、モノトーン写真を刷った上からのせると、下のモノトーンの調子を消してしまう。そこでまず金を先に刷り、その上から墨2色、グレー2色を重ねることで、モノトーン写真の調子を活かした重厚感のあるブロンズ表現が可能になるというわけだ。

「製版は、墨版を基準に設計しています。まず、墨版から金版をつくりました。ブロンズの仕上がりにするためには、最後に金が見えなくてはならない。そのために金は面積率を一番大きくし、墨版よりボリュームをつけて製版しています」

硬調墨版はハイコントラストの版で、暗部のディテールを引き締める役割だ。墨版と比べると、肌の一番明るい頬の部分は白く飛び、向かって右側の耳や顎のあたりは陰影がはっきり出ているのがわかる。

どの階調域に印刷の調子をつけるかで、この写真が持つ緊張感や気迫の伝わり方が違ってくる。墨版から明度を上げ、かつ濃度を下げてつくったのがグレー版。金、硬調墨、グレーの3版は墨版からつくった。

一方、グレー版からさらに明度を上げてつくる淡調グレー版は、明部側の階調を豊かにする役割を担う。インキはブロンズと相性のいいウォーム系のグレーをブレンドした。

「これほど大きなサイズの顔を、生き様までわかるように強く表現するには、明部の階調をできるだけ豊富に見せたい。そのために必要なのが淡グレーです。町口さんからは、暗部のディテールがつぶれて完全なシルエットになってしまわないように、というリクエストがありました。色は通常、重ねるほど階調が潰れるので、墨をこれだけ重ねても階調は残るよう、繊細にコントロールしました」

他方のイラストのポスターはT&K TOKAの広色域インキ「ブロードインキ」4色で表現。鮮やかさを重視しつつ、写真のブロンズ感とのバランスをとり、力強さを出すべく、製版時に若干濁りを入れている。

こうした緻密な製版・印刷設計は、高栁さんの頭の中では最初の打ち合わせですでに8割方決まっているというから驚いてしまう。

「これまでの経験の中でも特に鍛えられたのは、20代から17年間手掛けた美術作品・文化財の複製プロジェクトです。複雑な製版や材質の質感、風合いまで忠実に再現しなければならないので、インキはプロセスでいいのか特色がいいのかという判断や、この特色を足せばこうなるだろうと予測する力が養われました」

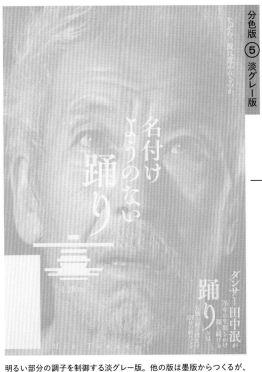
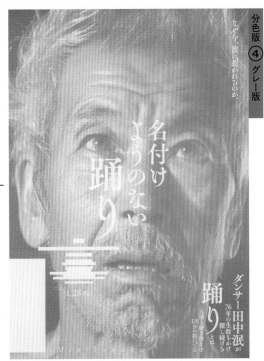

明るい部分の調子を制御する淡グレー版。他の版は墨版からつくるが、この版のみグレー版から作成。グレー版からハイライト部分を20%ほど上げている。明部の階調を豊かにすることにより、顔の表情に強さや立体感をもたらす

中間域の階調と色調を制御するグレー版。墨版に対し、10%ほどハイライトを入れ、最暗部を95%程度まで下げているため、暗部はより締まり、明部はより階調が豊かになっている

どうデフォルメするか

ポスターは2種類とも、色校初校で責了。町口さんがいかに髙栁さんに信頼を寄せているかがよくわかる。

「町口さんとはクリエイティビティを要する仕事をたくさんやっているので、ある程度は想像がつきます。品質に対して妥協のない方ですし、経験も豊富ですから、彼の求めるものは私が最善を尽くさなければ達成できないんですよ。だからいつも精一杯考え抜きます」

初めての依頼者や、作品の意図を言葉でうまく伝えられない人は、熱意を語ってくれればいいという。それを糸口に対話で相手の暗黙知を読み、求めるイメージを的確に手繰り寄せていくのもPDの腕の見せ所だ。

「PDは一言でいうと、色の翻訳者なんです。多くの作家は画面上で、色域の広いRGBで作品をご覧になっている。それを印刷で用いられる色域の狭いCMYKに置き換え、RGBと同等のレベルまでもっていかなければいけない。それにはデフォルメが必要で、作家の表現意図、インキの濁り、紙、画像拡大率の4つの条件を念頭に、どこを強調するか。印刷表現には完成形がないので、68歳になった今もひたすら追求しています」

一番踊ってたのは、髙栁さんだけどね（笑）

アートディレクター・町口覚さん

監督の犬童一心さんの映画のタイトルが「名付けようのない踊り」だから田中泯さんが踊ってる写真を使ってポスターをデザインするのはつまらないと思ったんですよね。だから顔だけだったらさすがの泯さんも踊れないと思って写真家の操上和美さんに撮り下ろしをお願いしたんです。

そうしたら、泯さんは顔だけで踊るんですよ。それがもう、名付けようのない踊りそのものだったんです。

で、そこまできたらもう、アニメーション作家の山村浩二さんの絵筆にも踊ってもらって、写真と絵のポスター二連貼りをしてぼくも踊りたいじゃないですか〜！だから髙栁さんね！ってな感じで、無理難題な印刷設計をして頂いた記憶が残っています。

髙栁さ〜ん！お陰様で「名付けようのない踊り」の写真と絵のポスター二連貼り、最高でした！

たぶん一番踊ってたのは、髙栁さんだけどね（笑）。

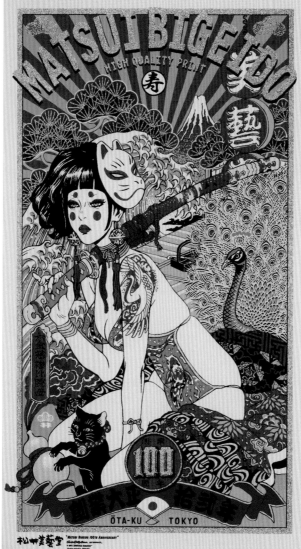

豪華13色刷り！
100周年記念
シルクスクリーンポスターができるまで

松井美藝堂インタビュー

取材・文／雪朱里　撮影／蟹由香、弘田充（26ページ・作品）

昨年100周年を迎えたシルクスクリーンの老舗印刷会社・松井美藝堂が、その記念にものすごいポスターを制作するという。それもなんと13色刷り。デザインを手掛けるのは覆面画家ロッキン・ジェリービーン（RJB）氏だ。一体どんなポスターなのだろう?!　印刷現場を訪ねてみた。

金のグリッターが、ゴージャスな祝祭感を演出。粒の大きなグリッターの隙間から紙地が見えると目立つため、下には青金が刷られている

黒猫をよく見ると、模様が見える。これは黒インキの下に刷った色（青緑）が透けて見えているのだ。刷り順をうまく利用した毛並みの表現に思わず唸る

2023年に100周年を迎えた松井美藝堂の創業記念ポスター。シルクスクリーン13色刷り、上部の「MATSUI BIGEIDO」の文字や枠部分は金のグリッターが刷られており、まばゆい！　デザインは覆面画家のロッキン・ジェリービーン氏

シルクスクリーンの魅力は、発色の良さだね。それと、どこかなつかしいアナログ感があるところかな。風合いだね、紙だったり、インキだったり！

RJB

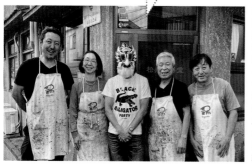

ロッキン・ジェリービーン（Rockin'Jelly Bean、記事中ではRJBと表記）氏（写真中央）と、松井美藝堂のみなさん。ジェリービーン氏は、1990年に活動を開始した覆面画家。ガレージバンドシーンのフライヤーやレコードジャケットで人気を博し、国内外で活躍。2004年には自身の作品やグッズなどを取り扱うショップ「EROSTIKA」を東京・原宿にオープンした。松井美藝堂は1923年創業のシルクスクリーンを中心とした印刷会社。写真左端が代表取締役社長の松井孝夫さん

これが入稿データ。RJB最高記録13色に分版！

ジェリービーン氏が Photoshop で制作した製版データ（1色ずつ重ねていったもの。実際は分版データになっている）

①PANTONE 2015Cの少し暗い色 ②PANTONE 809C 2X ③PANTONE 7409C ④PANTONE 1645Cの少しだけ濃い色 ⑤PANTONE 5787C ⑥PANTONE 5493C ⑦青金 ⑧PANTONE 1795C ⑨PANTONE 2231C ⑩PANTONE 667C ⑪PANTONE3155C ⑫Black ⑬金ラメ（グリッター）

いや〜、カラーセパレイト（分版）は難しかった！
今回、松井さんの印刷技術の魅力を最大限に出してもらえるよう、いつもよりも細密に、色数も13色という最高記録の版数に挑戦したため、それぞれの版の順番や、色によっての透け具合なんかも計算して版作りをするのに、とても時間がかかったよ！

めでたいポスターを！

松井さんからの「松を入れ、和の雰囲気にしたい。そして、100周年記念なので、めでたいものを」という要望に対し、ジェリービーン氏から届いたラフ。赤い部分にシルクスクリーンならではの「金ラメ（グリッター）」を使おうという提案

①ロゴ
②枠
③刀の装飾
④孔雀の羽の模様
⑤着物の模様
⑥「100」の文字と円

調色も大変だ！

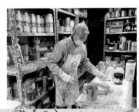

右上：PANTONEでの色指定に従い、基本色を混ぜ、調色していく
右：松井美藝堂では、印刷前に必ず色見本をつくる。外側にぐるりとコの字型に並んでいるのは、色合わせの過程。色が決まるまで何度も展色していく。1色目の「PANTONE 2015Cの少し暗い色」は5回にわたり調整しており、苦労のあとが見られる。一方で、5色目の「PANTONE 5787C」、10色目の「PANTONE 667C」は2回目でばっちり決まっているのがわかる

松井美藝堂（100周年ポスター）

インキを厚く盛れるからこそ

ガッツリとした濃度感が魅力のシルクスクリーン印刷は、版に空いた孔をインキが通り、下にある紙などに印刷される「孔版印刷」の一種だ。一般的にオフセット印刷より10倍ほど厚くインキを盛ることができるといわれており、金銀や蛍光の輝き、色ベタの美しさと力強さが圧倒的な印刷方法だ。

オフセット印刷のように掛け合わせで色を表現するのではなく、特色の組み合わせで印刷されることが多いのも特徴のひとつ。それが魅力である一方で、1色ずつ版をセットして印刷していくため、色が増えるほどコストと手間がかかるし、印刷のたびに紙の伸縮が起きて、次の色を刷るときの見当合わせに高い技術が必要となる。このため、近年では多色刷りシルクスクリーンのポスター印刷を受けてくれる会社は限られているのが現状。

そうしたなかで、多色シルクスクリーンによる作品制作を手掛けているのが、東京・大田区にある松井美藝堂なのだ。

同社の創業は1923年（大正12）。その歴史は初代社長・松井喜重さんが、シルクスクリーン印刷を手掛けたことに始まる。当初は競輪やオートレースなどの印刷物と看板製作を手掛け、染色をヒントにスクリーン印刷を手掛け

いよいよ印刷

印刷はB1まで刷れる油性スクリーン印刷機で行う。版を1枚ずつセットし、1色ずつ刷り重ねていくのだ

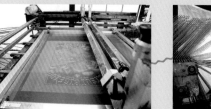

2 機械に版をセットする

1 松井美藝堂のスクリーン印刷機。自動給紙ではなく、紙を手差しする半自動機だ

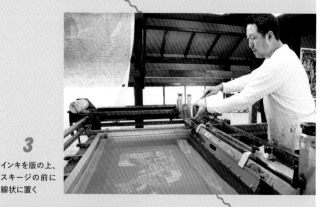

3 インキを版の上、スキージの前に線状に置く

版は網戸みたい

シルクスクリーン印刷の版には、「紗」と呼ばれるメッシュ状のスクリーン（細かい網戸を想像するとよい）を使う。紗のメッシュ（格子状に編まれた網目の大小）が大きくなるほどインキを厚盛りしたり、大きな粒のラメやパールをインキに混ぜて刷れるようになる。逆にメッシュが細かいほど、小さな文字や細かい絵柄の再現性は高くなる

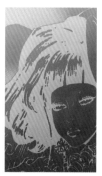

こちらは13色目の金グリッターを刷るための版。粒の大きなグリッターが通るよう、36メッシュという粗い紗を使用

絵柄部分は225メッシュの紗を使用。写真だとわからないぐらいの細かさ。松井美藝堂ではイラストなどの作品の場合、225メッシュを使うことが多い

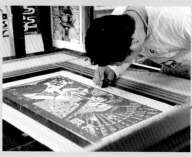

5 刷り上がりをルーペで確認。トンボを見て、版ズレを細かくチェックし、紙を置く場所を調整して見当が合うようにしていく

ステージの動き →

4 スキージが奥から手前に向かって動く際に、版にインキを擦り付ける。これによって版の孔をインキが通り、紙に定着される

シルクにしかできないことを盛り込む

松井美藝堂が100周年を迎えるにあたり、その記念ポスターをつくろうと企画したとき、松井さんは迷わずデザイン画をつくる作家さんもいますが、ここまでの色数を自分でつくるのはすごいですね」（松井孝夫さん）

「ジェリービーンさんは、10色前後の複雑な製版を、刷り順まで指定して自分でつくるんです。色数の少ないものであれば自分でデータをつくる作家さんもいますが、ここまでの色数を自分でつくるのはすごいですね」（松井孝夫さん）

け、その上からPANTONEの色番号を書き込んで色指定をしていた。しかし現在ではフォトショップを駆使し、分版データまで自らつくるようになっている。

ジェリービーン氏は、最初は手描きの版下にトレーシングペーパーをかけ、その上からPANTONEの色番号を書き込んで色指定をしていた。

覆面画家ロッキン・ジェリービーン氏が同社でポスターを制作するようになったことだ。

昭和に入ってから諸官庁や製薬会社、出版社などの宣伝物を手掛けるようになった。現在は4代目・松井孝夫さんが社長をつとめる。

各種看板の製作、シルクスクリーンによる特殊印刷を手掛ける中で、多色刷りによるポスター制作の仕事が増えてきたのは25年程前から。きっかけの一つは、

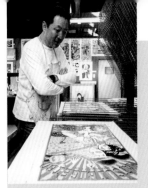

「ジェリービーンさんの絵は、データを見ているだけじゃわからない。刷っていくうちに驚くほど変わっていく。今回もすごいねえ!」(松井さん)

6 11色目を印刷したところ。完成までもう一息

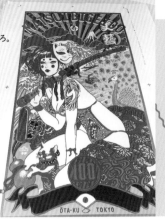

7 1色刷り終えるごとに版を洗い、機械を掃除。印刷機にまた新たに版とインキをセットして、次の色を印刷する

仕上げは手刷り

最後の13色目、金グリッターは、手で刷るのだ!

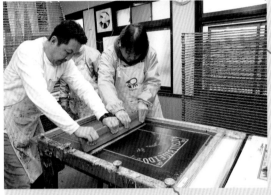

8 粉末のグリッターをメジウム(透明インキ)に混ぜたインキ。見た目に粒がわかるほどに大きい

9 版を紙の上に置き、奥(上)から手前(下)に向けて、力を入れながら2人がかりでスキージで版にインキを擦り付けていく。版の孔から下の紙にインキが落ちて定着していく。「これを最終的に200枚刷る予定なんです。最後まで腕がもつかな(笑)」と松井さん

今回のポスターの見どころは、ズバリ、「グリッター」! 特殊印刷はいろいろあると思うけど、そのなかでも自分はグリッター印刷のオールドスクールなところが好きなんだ。今回の和洋折衷的なイメージのなかに、いい感じで盛り込めたと思う。素晴らしい仕上がりだった! グリッターがここまで細かく表現できるとは想像していなかったので、かなり感動したよ。

10 刷り終わったら版を持ち上げて印刷した紙を抜き、次の印刷紙をセットする

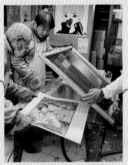

大きな粒のグリッターが、ガッツリと刷れた! なんという輝き! 完成したポスターはP.26に掲載。サイズは400×730mm

をジェリービーン氏に依頼した。

「社名にある『松』を入れて、和の雰囲気を持たせてほしい。そして100周年記念なので『めでたいもの』を」

松井さんが伝えた要望は、それだけだ。「和の雰囲気ということで、ジェリービーン氏が選んだ紙は「新局紙〈古染〉」。そして、ラフが届いた時点で、ジェリービーン氏から「せっかくだから、シルクならではのことをやろう!」と、金のグリッター刷りの提案があった。グリッターとは、粒の大きなラメのこと。オフセット印刷などでは刷れないが、シルクスクリーンであれば、粒が通るぐらいメッシュの粗い版を使って刷ることができる。

こうしてジェリービーン氏から最終的に届いたのは、キラッキラのグリッターを含む13色刷りのデザイン。松井さんは、12色目までは半自動機で印刷し、最後の金のグリッターは手で刷ることにした。グリッターの粒が大きいため、印刷機の強い力でスキージを擦ると版が壊れてしまうからだそう。

刷り上がったポスターは、「これぞシルク!」という迫力ある濃度感ときらめきで、取材陣一同「かっこいい!」と思わず叫んだ。このポスターは、ジェリービーン氏の公式サイトでも販売予定だ。

作品としての印刷
技術編

こ　こからは作品としての印刷のさまざまな種類と、それをお願いできる会社をどんどんご紹介していく。掲載している作品としての印刷技術は、印刷やプリント"ならでは"の、それでしかできない技術であることを主眼にセレクト。デジタルでは表現できない、印刷だからこそできる技術ばかりだ。

そういった技術を、1枚から頼める「小ロット」、数百枚からの印刷に向いている「中ロット」、1000部以上など量産に向いている「大ロット」に分けて紹介している。中ロット、大ロットは「版」がいる技術がほとんどで、コストが掛かってもいいならもちろん1枚からつくることができるが、ある程度小慣れた値段で頼むことができるロットを基準にしている。小ロットは1〜数十枚くらいに向いていて、こちらは時間とコストが掛かってもいいなら数百枚、数千枚できる場合もあるが、1枚のプリントに数十分かかるものなどは、数千枚などの量産は現実的ではないというものもある。
実物サンプルがあるものは、P.112にふろく目次があるので参照し、実際の印刷物の表現力を実感してほしい。

1枚からプリントできる技術を紹介

数百枚からの印刷に向いた技術

1000枚以上など量産に向いた技術

ロット
向き

UVプリンターで2.5Dプリント

FLATLABO

印刷作品をつくるとき、頼みたいと思う会社のひとつがFLATLABO。
同社の多彩な印刷加工のなかで編集部がまっさきに紹介したいのが、白プリントで凹凸をつくり、
その上から色をのせてつくるこの技術だ。

これがプリント？ 一眼見てそう思ってしまうRei Nakanishiさんの作品。
もともと切り絵の積層のような作品を立体的にプリント

シャープで高い凹凸の上に前面のみ色とクリアニスを重ね、
側面は白プリントのままなのもかっこいい

今、アーティストたちに一番人気があるプリントスタジオだといっても過言ではないFLATLABO（フラットラボ）。取材中にも実際に来て打ち合わせをするひとが。「こだわる方は自分の目で見に来ますね」（同社・プロダクションマネジャー小須田翔さん）

FLATLABOはビジュアル制作会社であるアマナから派生した企業だということもあり、いかに写真やイラストレーションを作者の想いに応えてかたちにす

るかを模索し、さまざまなインクジェットプリンター、世界最高レベルの高精細ラインスキャナなどを備え、さらに世界最高品質の大型UVプリンター・swissQprint Nyala 3を導入。このマシンで2.5Dプリントを実現している。

2.5Dプリント？ と頭をかしげるかもしれないが、紙などの素材の上に白インクを積層し、凹凸のあるベースを作成。その上から色をプリントすることで、凹凸ある作品がプリントできる。本誌編集部は印刷で盛り上げるというとき、色

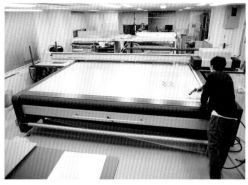
FLATLABOのswiss Qprint Nyala 3。世界最高品質の大型UVインクジェットプリンター。最大幅3.2×奥行2mまでプリントできる

を刷った上からグロスニスを厚盛り……と考えるが、発想が逆。FLATLABOの2.5Dプリントは発想が逆。白が最大1800％までプリントできるため、それでベースをつくる。1800％のせた場合、その積層は0.7ミリほど。多少の凹凸にもプリントできるUVプリンターの特徴から、その上に色を刷り重ねることで作品をつくっていく。

「理論上はもっと盛れますが、割れないどもあるので、弊社では1800％までにしています」（小須田さん）

白データはモノクロデータで作成。高低差をつけたいときはグレースケールにし、階調あるデータにする。

白1800％は約0.7mmの厚みが積層される

左は不透過となる白150％、右は白1800％でプリント

白150％でのプリントは、黒い素材にプリントしても透けない、下の色に影響を受けない白さ（＝不透過）になる

FLATLABOではディレクター制をとっており、プリントを頼む場合に担当がつく。相談、打ち合わせから実際の出力までをそのディレクターが担うため、どんな仕上がりにしたいかをしっかり話し合い、それに最適な方法を提案してもらえる。だけど、1枚だけのプリントでもそんなふうに担当してもらえるのか？

「もちろんです。アーティストは有名無名どちらでも、作品づくりへの想いは一緒だと感じています。どんな作品でも気軽にお問い合わせください」（小須田さん）

次ページで紹介するさまざまな素材へのプリント、さらにそれ以外もプリントバリエーション豊かに、その作品に見合うものを提供してくれるFLATLABOは、印刷作品づくりの強い味方だ。

INFORMATION

ロット数

1枚〜

コスト目安

A4のUVプリント（白1800％＋色）で1枚2万5300円〜。素材や白の積層量、クリアニス追加等によって金額がかわる

納期

データ入稿および支払い完了後、約2週間。急ぎの場合は特急料金コースあり

入稿形態や注意点

白プリント用データはグレースケールデータで作成。厚盛りがどのくらいになるのか不安な場合は校正サービスで要確認

問い合わせ

FLATLABO（株式会社フラットラボ）
東京都中央区銀座2-16-7
銀座2丁目松竹ビル
TEL：03-6264-7718
Mail：info@flatlabo.com
https://flatlabo.com/
X：@flatlabo
Instagram：@flat_labo

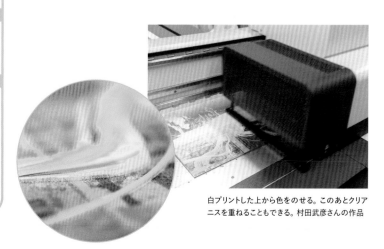
白プリントした上から色をのせる。このあとクリアニスを重ねることもできる。村田武彦さんの作品

UVプリンターで多様な素材にプリント

FLATLABO

紙へのプリントはもちろん、鉄板や木材、アクリルなど、
作品としての印刷をしたい素材はさまざま。FLATLABOでは最大3.2×2m、
厚さ50mmまでの素材にプリント可能。畳やふすまへのプリントなんてものもできる！

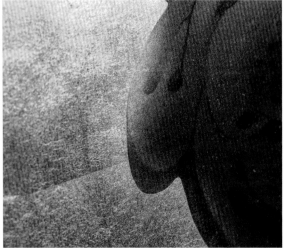

本物の金箔を貼った紙へswissQprint Nyala 3でプリントしたChaNkRoさんの作品。
あえて白プリントを入れない箇所をつくり、地色との干渉を活かしている

前ページでも紹介したFLAT LABO。同社のUVプリンター・swissQprint Nyala 3は厚さ50ミリまでの素材なら大抵のものにプリントできる。

「紙もアート紙からファンシーペーパー、和紙、それ以外の素材だとアクリル、木材、鉄板などの金属板、布、はては畳やふすまに直接プリントをというオーダーもあります。どれもプリント可能です。

ChaNkRoさんの作品（右写真）は、金箔を貼った紙の上にプリントしています」（同社・プロダクションマネジャ・小須田翔さん）

れいに仕上がります。

アクリルはご要望が多いですね。透明部分を残しつつ重ねて額装することもできるので、レイヤーを使って作品制作をするアニメーターや、イラストレーターの方などは、相性がいいと思います。厚みが50ミリまでならプリントできますので、アクリルブロックへ絵を刷るなんてこともできます。

しない部分も入れて金箔の地が絵にも干渉するようにしました。そのため原画とはけっこう色が違っていますが、喜んでいただけました。ただデータをプリントするだけではなく、どうやって作者の思いをかたちにするかが大切だと思っているので、要望を聞き、それに見合うプリントを提案しています」（同社）

できるだけ平滑な素材のほうがきれいにプリントできますが、畳のような表面もその凹凸が1ミリ程度までなら比較的きれいにプリントできる。

「畳やふすまに直接プリントできますが、割とおまかせでとおっしゃっていただいたので、絵柄の下に白をプリント

プロダクションマネジャー・小須田翔さん

◎木材

木材にももちろんプリント可能。白プリントのあり（右）なし（左）でかなり色の見え方が異なる。こうした一枚板だけではなく集積材やコルクシートなどへの出力依頼も多い

◎他いろいろ

さまざまな素材への出力サンプルを見ることができる

高さ50mmまでのアクリルブロックへのプリントもできる。鏡に映したりと、アイデア次第で作品展示の幅は無限に広がる

◎アクリル

今ニーズの高いアクリルへのプリント。FLATLABOでは表裏への白あり／なしでの色プリント、クリアニスの厚盛り、それらを重ねての額装なども頼める。村田武彦さんの作品

ヤー小須田 翔さん）

他にも服に直接プリントしたり、家を解体した廃材にプリントしたこともあるそうだ。こうした素材持ち込みは事前相談必須なので要注意を。

さてでは、プリントに向かない素材はあるのだろうか？

「ガラスのように非常に平滑なものは、インクが剥がれやすいということもありますが、基本的に何かの『作品』なので、飾っておく分には問題ありません。毎日開け閉めする窓ガラスには向きません。そういった場合は、例えばウィンドウフィルムに出力して貼るなど、他のものをご提案しています。

swissQprint Nyala 3 は素材を下からバキュームすることで吸い付かせ固定しています。ですので空気が抜けてしまうような薄い紙は不向きです。ただどうしてもそういうものにというときは、一度別の厚紙に貼って固定しプリントするなど、方法を常に考え実現しています」（小須田さん）

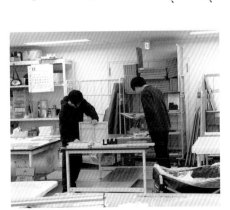

額装やパネル化なども内製できる

1枚からできる箔＋プリント

レイヤー箔
キンコーズ・ジャパン

作品の中に箔表現を入れたい。しかし箔押し加工だと版代がかかるため、小ロットには向かない。
そんなときに頼りになるのが「レイヤー箔」。デジタル出力で箔加工ができ、
その上に色をのせればカラフルな色メタリック表現が1枚からできる。

モニタ上で表現できない質感のひとつが、金属光沢をリアルに再現すること。印刷加工分野では箔押しをはじめさまざまな金属表現ができるのも魅力のひとつ。ただ一般的な箔押し加工は、金属凸版をつくる必要があるため、小ロットで作品づくりをしようとする際にコストがかかるのが玉に瑕。

そんなときに使ってみたいのが、キン

コーズ・ジャパンの「レイヤー箔」。これは版をつくらず、データからそのまま箔加工ができ、さらにその上にCMYK印刷ができるので、金銀だけでなく、さまざまな色メタリックを1枚の中に同居させられるのだ。

どんなしくみで印刷加工するのかというと、まず箔を施したい部分にデジタル印刷機でモノクロ出力。この黒トナーが糊がわりになり、専用の箔加工機に入れ

ると、黒トナー部分にのみ箔が転写され、箔加工が完成。さらにその上からデジタル印刷機でCMYK印刷して完成させる。

使える箔はつや金とつや銀の2色。銀箔の上に色をのせると、データ通りの色味でのメタリック表現が、金箔を使ってその上に色をのせると、下地の金色に影響された色になるので、キンコーズ各店舗に用意されたレイヤー箔サンプルなどを参考にシュミレートするか、校正サー

上：HIKARUFUNYUさん、
下右：ITOSHI SAKHRANI (サッカラーニ 愛) さん、
下左：なかおみちおさん、それぞれのレイヤー箔を使った作品。どれも
キンコーズ・渋谷店にて店頭で展示・グッズ販売されたときのものだ

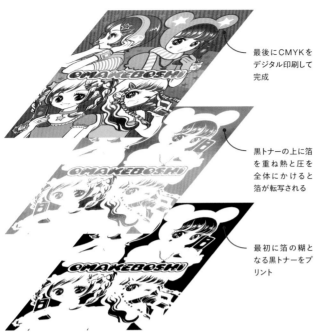

最後にCMYKを
デジタル印刷して
完成

黒トナーの上に箔
を重ね熱と圧を
全体にかけると
箔が転写される

最初に箔の糊と
なる黒トナーをプ
リント

レイヤー箔の構造。箔を入れたい部分のみ黒でプリント。
これが糊になる。そこに箔を重ねて専用の熱圧着機を
通すと黒部分にだけ箔が転写される。その上からデジ
タル印刷機で色をのせて完成

ドット表現など細かい絵柄も箔表現できる

箔の上から色を重ねると、さまざまな色メタリック表現ができる

メタリックなグラデーション表現ができるのもレイヤー箔の強み

箔が銀（右）と金（左）を使っ
た印刷サンプル。キンコーズ
店頭で直接確認できる

INFORMATION

ロット数

1枚〜

コスト目安

B5〜B4サイズは1〜9枚の場合で単価
660円、10〜39枚の場合で単価594円。
加えて基本料金が550円。校正出力は
B5〜B4サイズで330円（制作枚数10枚
以上のみ対象）。すべて税込

納期

データ入稿から3日以内に受け取り可能

入稿形態や注意点

Photoshop、Illustratorどちらの場合
も、箔部分のみのレイヤーをつくる（黒
100%）。持ち込み用紙へのレイヤー箔加
工は対応不可

問い合わせ

キンコーズ・ジャパン株式会社
東京都港区芝浦1-1-1
浜松町ビルディング27F
TEL：0120-001-966
https://www.kinkos.co.jp/
Mail：koho@kinkos.co.jp
X：@kinkos_jp_cp

ビスを利用してしあがりを確認したい。

使える紙はカルセドニー、エスプリコ
ートAP、OKアートポスト＋、マット
ポスト、OK金藤（四六判135キロ、
160キロ）。またシール紙にも対応し
ている。

キンコーズ各店舗での直接入稿でも、
またオンライン入稿も可能。箔加工でき
る線幅は最小0・5ポイント。それ以上
細いときれいに箔が転写されない場合が
ある。また箔とその上へのCMYK印刷
は、最大0・5ミリほどずれが生じる場
合がある。

1枚からリーズナブルに箔加工したい。
さまざまなメタリックカラーを1枚のな
かで表現したい。そんなときにぜひ試し
てみたい印刷加工だ。

ベース刺繍に絵柄を昇華転写し、
フルカラー刺繍作品がつくれる

刺しゅうアート

大日本印刷（DNP）

絵や写真を刺繍作品にしたい。
通常の機械刺繍では、色が違う度に糸を変える必要があるが、
DNPの刺しゅうアートなら色数を気にせず、フルカラー刺繍の作品をつくることができる。

右作品のベース刺繍

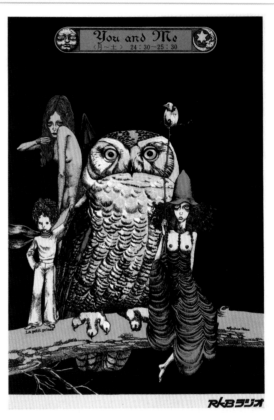

2022年末にギンザ・グラフィック・ギャラリー（ggg）の企画展「宇野亞喜良　万華鏡」用につくられた刺しゅうアート

物理的に糸で縫っていく刺繍は、それにしかない魅力がある。そんな刺繍を作品づくりに取り入れたいというひとも多いはずだ。

本誌編集部も刺繍が大好きで、前号の表紙では4色の糸で実際に紙を縫ってもらった。だがDNPが4年ほど前から手がけている「刺しゅうアート」は、色数を気にせず、なんとフルカラー刺繍も可能。

えっ、一体何色の糸をミシンにセットしているの……？

「いえ、そうではないんです。弊社の刺しゅうアートは、まず白い糸で刺繍を施します。そこにインクジェットプリンターで専用紙に絵柄を出力し、それを刺繍の上に染めるようなイメージで昇華転写します。そうすることで、刺繍全体に色がつき、フルカラー刺繍作品が完成します」（大日本印刷　DNPコミュニケーション本部　矢島さん）

刺繍に転写する時間や温度を調整し、にじまないように工夫するそう。使える素材はフェルト、ダブルスエード、サテン、キャンバス、タフタなどがある。

「やわらかいタッチの作品に合うのはフェルト、力強い絵にはキャンバス、生地の目があまり出ないタフタは写真表現に向いています。宇野亞喜良先生の作品にはダブルスエードを採用していますが、

38

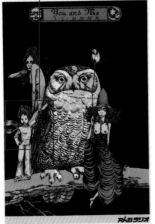

上左はフェルト生地で試作したもの。色の出方や質感が宇野さんの作品に合わないと判断し、上右のダブルスエードに。絵柄がシャープに出ているのがわかる

上が白糸での刺繍、下はその上から絵柄を転写した後

刺繍の上に転写したときに思った色になるように、転写用データは微妙な色調整をした、さまざまな試作

INFORMATION

ロット数

1枚〜

コスト目安

運針量によって大幅に金額がことなる。A3サイズの場合、運針量は3万7000針程度が多く、その場合で数万円〜。逆に予算から可能な運針量を割り出し、刺繍の量を決めることも多い

納期

データ入稿から15営業日程度でサンプル出校。修正があるとまた15営業日程度追加になる。校了後、本番仕上がりは枚数にもよるが15営業日程度〜

入稿形態や注意点

まずはどの部分を刺繍にしたいか（全面も可能）DNPに相談し、予算との兼ね合いも考え運針量を決めていく

問い合わせ

大日本印刷株式会社
コンテンツコミュニケーション本部
東京都新宿区市谷加賀町1-1-1
https://www.dnp.co.jp/
Mail：funs-biz@team.dnp.co.jp

これは印刷のエッジがきれいに出るので、先生の絵がしっかり出ていいと思ったためです」（同社　小林さん）

刺しゅうアートは刺繍のしかたによって変わるが、最大2メートル程度の作品まで可能。刺繍は香川県の株式会社オーキッドの技術で仕上げている。

漫画やアニメ、ゲームキャラクターの展示や販売作品として、また写真の人物の一部や、服に刺繍を施した作品など、コンテンツ業界を中心にさまざまに使われている。基本的には展示用の1枚、また限定発売用に10枚程度のロット数での製造が多い。

「運針量（縫う量）によって価格が変わりますので、どう効果的に刺繍を施すか、どんな素材がいいかなどご提案しています」（矢島さん）

ロット
向き

デジタル印刷＋DM-LINERでの箔加工

太陽堂成晃社

太陽堂成晃社のDM-LINERを使えば、箔押し版をつくらずに箔が使えるため
1枚から箔加工ができる。上に印刷をのせられるだけでなく、
箔転写用印刷を工夫することで、箔にエンボス模様が入れられるのも唯一無二だ。

日本の表面加工会社の代表格ともいえる太陽堂成晃社。ラミネートやUVラミコートなどの多彩な表面加工から、コールドフォイルや擬似エンボスなど、量産向きの特殊印刷も数多く手がける。

そんな同社では、デジタル印刷機（リコー製とインディゴの2機種）に加えて、トナーを接着剤がわりにすることで1枚から箔転写加工ができるDM-LINERという加工機を保有し、それらを組み合わせることで、箔押し用の金属版を使わず1枚から箔表現を施した印刷物をつくることができる。

DM-LINERは、あらかじめデジタル印刷機でトナーを刷り、その上に箔をのせて熱圧着することで、トナーが接着剤となり箔が転写できるというしくみ。DM-LINERで使える紙の最大サイズはA3ノビまで。0・4ミリ厚の紙（四六判55kgから280kg程度）まで通すことができる。基本的にグロスコート紙がきれいに箔転写できるが、マットコート紙だと紙目を拾って少しマット箔のようになるのもおもしろい。これらを組み合わせると、単純な箔転写や印刷だけでなく、かなり幅広い印刷表現が可能になる。使える箔は金銀とホログラム箔だ。

さらにDM-LINERのおもしろさは、箔転写用のトナー印刷を工夫することで、箔に微細なエンボスを施しことができる印刷機でトナーを刷り、その上に箔をのせること。その際は接着剤替わりのトナーを刷りたい作品のイメージに合った印刷ができること間違いなし。

2度刷るのだが、1度目は箔加工を施したい部分全体に、2度目はエンボス加工を入れたい部分のみ印刷する。その上に箔を転写すると、トナーを2度刷った部分は、その厚み分高くなり、エンボス模様が箔に出るというわけだ。

箔加工した上からさらにデジタル印刷機で色を刷り重ねられ、さまざまな色メタリック箔表現ができる。同社にあるリコーのデジタル印刷機はCMYKに加えて蛍光ピンクや蛍光イエローも刷れ、インディゴはCMYKに加えてクリア（透明）が印刷可能なため、その組み合わせで表現できることがグッと広がり、つく

DM-LINERでエンボス入りホログラム箔加工を施し、その上からデジタル印刷した「さいとうなおき先生オリジナルカード　OBAKE collection 限定キラカード」。2023年7月に株式会社viviONのクリエイター応援サービス『GENSEKI』が開催した展覧会にあわせて製作、販売されたアイテムだ

ホログラム箔にカードの中心から同心円がエンボスで入っているのがわかる

DM-LINERで箔転写したあと、デジタル印刷機で色を刷り重ねると、カラフルなメタリック箔表現が可能になる

デジタル印刷機で刷ったトナーを接着剤替わりとして、DM-LINERで箔転写ができる。使える箔は金銀以外にホログラムも

箔加工の上からクリアニスも印刷可能。写真はエンボス箔との組み合わせたもの

微細なエンボス模様が入った箔転写ができる。接着剤となるトナーを2度刷りするのだが、1度目は箔をつけたいところ全てに、2度目はエンボス模様を刷り、その上から箔を転写。するとトナーの厚み差が箔の表面に干渉し、写真のような微細エンボスが1枚から加工できる

INFORMATION

ロット数
1枚〜。数十枚から数百枚程度の仕事が多い

コスト目安
A3サイズの紙を使い箔転写して、その上からCMYK印刷した場合、1枚で5000円〜。紙や印刷仕様によって金額は異なる

納期
混み具合によるが、データ入稿即日対応も可能

入稿形態や注意点
箔用データとその上にのせるカラー印刷用データが必要。チェンジングのデータをつくれない場合は、太陽堂成晃社での製作も可能。

問い合わせ
株式会社太陽堂成晃社
東京都新宿区市谷甲良町2-25
TEL：03-3267-2811
http://www.taiyodoh.co.jp/
Mail：taiyodoh@taiyodoh.co.jp

見る角度によって、絵柄が見えたり見えなくなったりするチェンジング。上のエンボス箔と同じ加工だが、箔転写の接着剤となる2度目のトナー印刷の際に、絵柄を水平・垂直・斜め45度の微細なラインを組み合わせたものを使用。ホログラム箔を使用すると、よりチェンジングらしさがでる

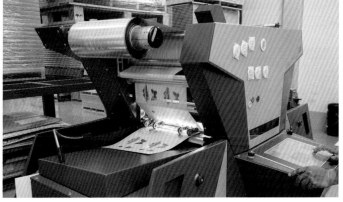

箔転写できる太陽堂成晃社のDM-LINER

豊富な和紙にインクジェットプリント

アワガミファクトリー

手触りがよく、柔らかな独特の風合いを持つ和紙は、その表情を活かした、しっとりした表現ができる一方で、印刷での扱いが難しい紙でもある。和紙のメーカーでもあるアワガミファクトリーは、豊富なラインナップのインクジェット用和紙へのプリントサービスを行っている。

アワガミインクジェットペーパー（AIJP）の「プレミオ雲流」にプリント。インクジェットプリント用の和紙は色再現域が狭いため、そのまま出力すると色が沈むことが多い。AIJP印刷サービスでは、和紙の知識豊富な技術スタッフが、使用する和紙に応じ、作家が表現したい部分を目立たせるようレタッチを行って出力してくれる

「プレミオ雲流」は雲のような繊維の入った和紙「雲流」の裏面に黄色い紙を貼り合わせた紙。貼合されたことで雲流の模様がよい具合に潰れ、作品になじみやすいのが特徴。やわらかな草が、実際にそこに生えているように立体的に表現されている

アワガミファクトリーは、手漉き和紙や機械抄き和紙の抄紙、染紙・和紙加工品の製造などを行う阿波和紙のブランド総称だ。徳島県吉野川市の富士製紙企業組合を中心に運営されており、歴史ある阿波和紙の伝統を継承しながら、新しい素材の開発にも取り組んできた。そんなアワガミファクトリーが、20年以上前から開発に取り組んできたのが、高画質デジタル印刷用和紙「アワガミインクジェットペーパー（AIJP）」シリーズだ。和紙の風合いを活かしたまま、染料・顔料のインクジェットプリントに適した表面加工を施して、過度なにじみを抑えた和紙である。写真用紙としてはもちろん、イラストや版画、絵画作品のプリント、襖絵や掛け軸など美術作品の複製制作の素材にも適している。中性紙のため、退色しない顔料インクでプリントした制作物は、高温多湿や直射日光を避けた状態であれば、長期的な保存も可能である。

アワガミファクトリーでは、「AIJP」へのインクジェット印刷サービスを自社でも行なっており、厚み違いや色違いも含めて約20種類のAIJPシリーズの和紙から選べる。和紙を熟知した同社の技術スタッフが、最新の出力機器を活用して、クリエイターのイメージに添った作品づくりを手伝ってくれる。

なお「もっと低価格で、気軽に和紙にプリントしたい！」という人には「かんたん和紙プリントサービス」がある。こちらは入稿データを色調整なしでそのまま出力。通常のAIJP印刷サービスに比べて安く、注文手続きも簡単だ。

インクジェットのプリント作品は、紙によって印象が大きく変わる。しっとりと柔らかな表情の和紙にプリントした作品は、他にはない存在感をもつ仕上がりとなる。表面の質感が絵柄に立体感を与え、動物の毛並みなどは思わず触りたくなるほど、ふんわりとした雰囲気が生まれるのが特徴だ。一方で、和紙はインクを吸いやすい分、どうしても色が沈みやすい。また、紙粉が多いので、印刷時の扱いが難しく、印刷できる会社が限られている。

42

額装・掛け軸制作サービスも

AIJP印刷サービスでは、和紙へのプリントから額装や掛け軸への仕立てまでを一貫して注文できる。額装は、アクリルやガラスを入れずに、和紙の質感が直接感じられる額装方法での仕上げ。掛け軸は、布地を使って仕上げるスタンダードな丸表装タイプと、和紙のみで仕上げる全面和紙タイプから選べる。

額装の例
（浮かし額装）

INFORMATION

ロット数

最小ロット1枚〜、経済ロット2枚〜（AIJP印刷サービスで、まったく同じデータを同じ用紙にプリントする場合）

コスト目安

AIJP印刷サービス：A2サイズ1枚6300円（税別）〜（用紙代別）
額装プリントサービス：A2サイズ1点3万6000円（税別）〜（額装方法によって異なる）
掛け軸制作サービス：仕上がりサイズ幅65cm×長さ150cm以内 2万8500円（税別）〜（画像サイズ、仕立て方法によって異なる）

納期

AIJP印刷サービス：校了から1週間程度
額装プリントサービス：校了から2週間〜1カ月程度
掛け軸制作サービス：校了から3週間程度

入稿形態や注意点

和紙は光沢紙に比べ、印刷できる色域が狭いため、蛍光色など再現しづらい色がある。また、天然素材を使用しているため、夾雑物が入る場合がある。用途によっておすすめの用紙が異なるので、初めて利用する際は、まず問い合わせをしてみるのがおすすめ。

問い合わせ

アワガミファクトリー
徳島県吉野川市山川町川東141番地
TEL：0883-42-2772
Mail：shop@awagami.jp
http://www.awagami.or.jp/
X：@awagamifactory
Instagram：@awagamifactory_jp

三椏二層紙：三椏の殻が混抄された和紙。プリント後、表層を剥離して、掛け軸に仕立てることができる

楮〈白〉：AIJPの中で一番人気の紙。風合いと、印刷での紙の扱いやすさを兼ね備えている。厚口と薄口がある

楮〈生成〉：生成り色のため、ノスタルジックな雰囲気を出したいときに。厚口と薄口がある

いんべ〈白〉：木材パルプと麻を原料にした機械抄き和紙で、リーズナブル。画用紙に近い雰囲気で、イラスト作品に人気。厚口と薄口がある

雲流〈白〉：細長い繊維が流れるように入った、和紙らしい雰囲気の紙。薄口のみ

竹和紙：竹パルプを70％使用。白色度が高く、色や細部ディテールの再現性も高いため、風景写真に用いると臨場感が出る

群雲こうぞ〈晒〉：その名の通り、地合いに雲のようなムラがあり、和紙感が強い。文化財の複製などによく用いられる

群雲こうぞ〈未晒〉：地合いにムラのある群雲こうぞ。未晒なので、やや黄みがかった色合い

びざん〈生成〉：表面に大きな凹凸のある、ラフな面感の耳付き手漉き和紙の生成り色。たっぷりとした厚み。中厚口と厚口がある

びざん〈純白〉：生成と同じく、ラフな表面が特徴の耳付き手漉き和紙。中厚口と厚口。ここぞというときに使われる

半立体プリント

光伸プランニング

イラスト作品を紙などを二次元でプリントするだけでなく、
厚みのある素材にプリントしてそれを組み合わせ、半立体にすると、
不思議な存在感のある作品になる。

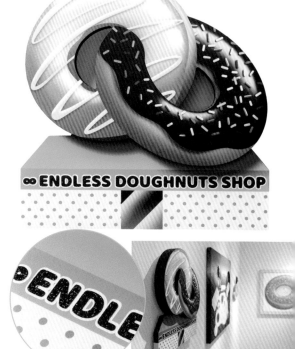

デ

ジタル環境で制作したイラストなどを、どういう形でアウトプットすれば、魅力的な作品になるのか。現在、そんな悩みを抱えている作家は多いのではないだろうか。

平面の紙にクオリティ高く印刷し、他にはないこだわりのプリント作品をつくることも一つの方法だが、UVインクジェットプリンターが進化した今、紙以外の素材にプリントし、平面のみにこだわらないアウトプットが可能になってきている。

即した新しいアウトプットをサポートしてくれる会社だ。

所有する機械は幅広く、UVインクジェットプリンターや溶剤系のインクジェットプリンターから、立体物の作成が可能な3Dプリンター、50ミリまでの厚みの加工が可能なマルチカッティングマシン、レーザー熱により彫刻や切断加工を行うレーザーカッターなど、さまざまだ。これらの機材でできることを組み合わせることで、従来とはまったく違う作品をつくりあげることができる。

その一つが、本ページに掲載しているぬQさんの作品のような、光伸プランニングのオフィス兼工房を見学することがおすすめ。過去の作例や機械を見せてもらいながら、目指す方向性や、それを実現するためにはどんなデータが必要なのかをていねいに打ち合わせするとよい。

40年以上にわたり屋外サインやディスプレイに用いられる作品制作に携わってきた光伸プランニングは、現代の技術に

カルプボードという素材にUVインクジェットプリントし、その一部分を2層にすることで立体的にしている。一方で、ぬQさんの作風から、前から見ると平面のようにも見えて不思議な仕上がりだ。

素材の側面にはプリント不可能だったため、水性塗料をプリントの近似色に調色し、手作業で仕上げたという。

こうした作品を制作する際は、まず光伸プランニングのオフィス兼工房を見学

アニメーション作家でありイラストレーターぬQさんが十和田市現代美術館で行った展示「かいふくのいずみ」のために制作された、「クイシンボー・ルーム」シリーズのひとつ。二次元なのか三次元なのか絶妙なタッチのイラストを半立体化することで、二次元と三次元の中間ぐらいの不思議な絵画になることを目指して制作された。2枚のカルプボードにイラストをUVインクジェットプリントし、接着をして、立体感と奥行きを出している。ロゴ部分は、カッティングしたラメシートを接着してキラキラに。側面はUVインクジェットプリンターでプリントできる形状ではないため、光伸プランニングが水性塗料を近い色に調色し、手作業で塗装した

museum shop Tで開催された個展「ぬQ個展7 クイシンボー・ルーム」でも展示された。正面から見ると、奇妙な立体感があり楽しい

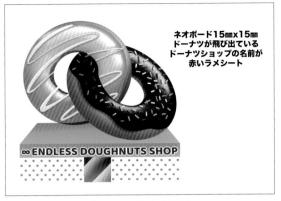

ネオボード15mm×15mm
ドーナツが飛び出ている
ドーナツショップの名前が
赤いラメシート

入稿データとともに光伸プランニングに渡された指示書

ドーナツショップ

25cm

仕上がり
(ななめから)

ネオボード5mm
印刷
側面白

End less
DOUGHNUTS

このように
ラメシートをはりますか?

最初のラフで、ぬQさんがサイズとざっくりしたイメージを伝えて、打ち合わせ。光伸プランニングから素材の提案や、必要な入稿データ（レイヤー分けの仕方も含む）を伝えた。それを踏まえて、必要なデータをぬQさんが作成

1層目

2層目

◎入稿データはこうなっている

カルプボード2枚にそれぞれ絵柄を印刷し、貼り合わせる構造なので、手前と奥それぞれのボードに印刷する絵柄をIllustratorデータで入稿。これとは別に、ドーナツのカルプボードをカッティングプロッターでカットするためのカットラインと、ロゴ部分のラメシートのカットライン（aiデータ）も用意し、あわせて入稿した

◎他にもこんな作品も

uesatsuさんの作品「Imagimary Flowers-17」。『『Imagimary Flowers Market』という花を飾る個展で、約50種類の平面的な花のなかに、同時に見えてくる凸の部分をつくることで、架空の花であることのいい違和感を追加したかった」(uesatsuさん)。UVインクジェットでプリントし、カットした木材を貼り合わせてつくられている

INFORMATION

ロット数
最小ロット1個〜

コスト目安
5万円〜

納期
3週間〜

入稿形態や注意点
実際に制作する仕様により、条件は大幅に異なる。イレギュラーな制作となるため、打ち合わせなしでの制作は不可。

問い合わせ
株式会社 光伸プランニング
東京都渋谷区神宮前6-25-16
いちご神宮前ビル1F
TEL：03-6712-6687
Mail：info@koshin-p.jp
https://koshin-p.jp/
X：@koshinplanning
Instagram：@koshinplanning

浅井美緒さんの作品「Quieter Pi」の一部。墓石に彫刻することを目的とし、亡き人を想うために制作した書体を展示物とするにあたり、石を想像させる素材で制作したいという思いからつくられた。石のように見えるが、平面状のマテリアルシートにUVインクジェットプリントをし、アルミ複合板に巻き込み貼りをして、半立体に仕上げている。「距離や角度によって見え方に差が出たり、素材が持つ機微が表れ、素敵な印刷加工と出会えたと感じています」(浅井さん)

裏面は巻き込み貼り

小ロット向き

KASANE GRAFICA（凹凸複製）

サンエムカラー

油彩やアクリル絵具で筆致を残して描かれたマチエールのある絵画。
これを平面だけの印刷で複製するのではなく、その立体感や質感まで含めて複製するのが、
サンエムカラーの新しいアートプリント技法「KASANE GRAFICA（カサネグラフィカ）」だ。

サンエムカラーの「KASANE GRAFICA（カサネグラフィカ）」は、立体感のある原画の印刷が、どれほど高精細だったとしても実物とは違って見えるのは、こうした質感や立体感がないためである。

質感が、作品に本物ならではの存在感をもたらす要素となっているのだ。平面での印刷に活用した印刷技法が「カサネグラフィカ」なのだ。

同社が使用しているUVインクジェットプリンターは、swissQprint社製UVプリンター。同機を持っている会社は他にもあるが、サンエムカラーにあるのはそのなかでもミニマムなスペックの機械。同機で盛り上げ印刷を行う場合、通常はホワイトインク1色を何度も重ねて盛り上げ部分をつくるが、その方法だと時間がかかってしまう。

高解像度情報も含めてスキャニングできる大型プリンターが可能なUVインクジェットプリンターを用いて行われる新しいアートプリント技術だ。従来の複製画は、絵画や写真などのアート作品を平面で印刷して制作されていた。しかし、あらゆるアート作品は、平面に見えたとしても、よく見ると絵具など画材の立体感やキャンバス、紙などの素材の質感を持っている。この

GRAFICA（カサネグラフィカ）」は、その土地柄、国宝や文化財の複製を数多く手掛けてきた。貴重な作品をデジタルアーカイブしたり、一般公開しやすいように複製をつくる。こうした複製で作品は、墨跡や絵画の色調だけでなく、質感の再現も必須となる。このために同社が

京都に本社を構えるサンエムカラー

そろえてきたのが、大判作品にも対応し

リンターだった。こうした現代アートやイラスト、写真作品での作品制

非接触でスキャニングできる大型スキャナーや、プリントする素材を選ばず、インクを厚く盛ることで凹凸や質感の表現を可能にするUVインクジェットプ

顔の一部をアップ。細かい絵具の盛り上がりや、キャンバスの質感までが表現されていることがわかる。「swissQprint」の凹凸表現は、通常、白インクを何度も重ねてプリントすることで行われるが、サンエムカラーの機種では白1色だと時間がかかってしまうめ、CMYK全色のリッチブラックで盛り上げ印刷を行い、白で隠蔽した後にフルカラー印刷を行っている

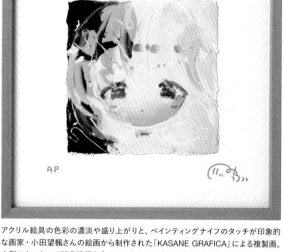

アクリル絵具の色彩の濃淡や盛り上がりと、ペインティングナイフのタッチが印象的な画家・小田望楓さんの絵画から制作された「KASANE GRAFICA」による複製画。大型スキャナーで凹凸情報を含めてスキャニングしたデータを、UVインクジェットプリンター「swissQprint」によってプリント。たっぷりと盛り上げた絵具の筆致までが再現されている。色彩も鮮やかだ

絵の縁部分を見ると、紙の上にかなり厚くインクが盛られていることがわかる

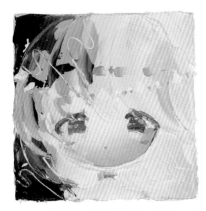

ライティングを変えて、同じ原画をスキャンしたもの。たとえば研究用デジタルアーカイブなど、全面均一にデジタル化を行うことが必要な場合は、両側からライトを当て、フラットでムラのないライティングを行う

46ページの作品の原画。質感を盛り込んだスキャニングの際は、光と影を調整して質感を出すライトコントロールがポイントとなる。片側一灯のスキャニングによって、質感を強調してデジタル化

46ページの作品の凹凸データ。ペインティングナイフのわずかな跡までデータ化されている。凹凸データは、原画をスキャニングしてサンエムカラーで制作するだけでなく、デジタル作品の場合は作家が自ら制作することもある。その場合は凹凸データの別レイヤーをつくり、グレースケールでデータをつくる（濃いところほど盛り上がりが高く、白いところほど平面に近くなる）

せないため、サンエムカラーでは、機械に独自の調整を加え、CMYK全色のリッチブラックで凹凸をつくる。全色のインクを使用する分、1回でより厚く盛れるのが特徴だ。この上に絵柄をのせる場合は、一度白で隠蔽し、その上からフルカラー印刷を行う。

作品制作を依頼する場合、打ち合わせが必須となる。最初の打ち合わせでは、「サンエムカラーが現時点でできること」を過去の事例をもとに見せてくれる。これは作家の「やりたいこと」より「できること」のほうが広い場合が多いから。

UVインクジェットプリンターは、盛り上がりや光沢のコントロール、プリントできる素材の幅広さや大型サイズまで可能なことなど、これまでにない表現力を持っている。「できること」を知ることで、新たな「やりたいこと」が生まれていく。

INFORMATION

ロット数
最小ロット1点〜、経済ロット1〜30点

コスト目安
凹凸アーカイブ：A2サイズの場合、1点3万3000円（税別）〜
凹凸プリント：A2サイズの場合、1枚5万円（税別）〜
※凹凸の高さや製版内容によって前後する

納期
校了から1週間程度〜

入稿形態や注意点
UVインクジェットプリンターの性能や、可能なこと、日々開発されている技術を知るためにも、まずはアイデアの相談を。担当のプリンティングディレクターがアイデアを形にする方法を提案、相談してくれる。

問い合わせ
株式会社サンエムカラー
京都府京都市南区吉祥院嶋樫山町37
TEL：075-671-8458
問い合わせフォーム：
https://www.sunm.co.jp/contact/
https://www.sunm.co.jp/
X：@sunMcolor
Instagram：@sunMcolor

サンエムカラーの大型スキャナー「ギガピクセル・アートスキャナ」。縦方向最大1.8m、横方向最大4mまで対応可能。持ち運びが難しい作品の場合は、現地でスキャナーを組み立てて作業することもできる。非接触での撮影ができるため、作品を傷めることもない。また、カメラと一緒に光源が移動するので、全体に均一に光を当てたり、影の付け方を微調整することができる。大きな作品も直接スキャンして高解像度データをつくることが可能だ

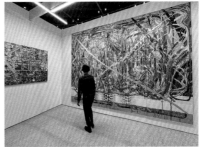

こちらは「swissQprint」による「KASANE GRAFICA」で制作された、美術家・金氏徹平さんの大型作品。4×3mの1点ものだ。こうしたアート作品は、単に注文、受注のやりとりでは生まれない。金氏さんは2021年からサンエムカラーの「KASANE GRAFICA」で作品制作を始め、これまでに数十点ほどをつくってきた。作品の目指す方向性を探るために打ち合わせを重ね、凹凸の付け方はサンエムカラーのプリンティングディレクター大畑政孝さんに任されている。作家との協同作業としての作品制作なのだ

ロット向き

KASANE GRAFICA（透明テクスチャー）

サンエムカラー

幅広い素材にプリント可能で、インクの厚盛りもできるUVインクジェットプリンター「swissQprint」。
サンエムカラーでは、独自調整によってクリアインクを通常より厚く盛れるようにした。
これによって、有機的で複雑な凹凸のテクスチャーをつくることができる。

4つの印刷会社、4人のデザイナーがそれぞれタッグを組み、一人のアーティストの作品集を制作する企画、「Print House Session」。印刷会社サンエムカラーがデザイナー岡崎真理子さんと組んで制作した1冊だ。表紙に用いた写真の窓ガラスの模様が、透明素材によって作成され、凹凸まで、そのままに再現されている。

企画において、窓ガラスを題材にした写真集の表紙に、昭和型板ガラスがそのまま表紙になったような本がつくられた。

写真家の奥山由之さんをゲストアーティストに迎え、同氏の作品集『windows』から新たな写真集をつくる2023年の（主催：roshin books、flotsam books）。

奥山由之写真集『OPTICAL TACTILITY／WINDOWS』（デザイン：岡崎真理子、印刷：サンエムカラー、プリンティングディレクター：大畑政孝）3種類制作されたうちの一つ。昭和型板ガラスの模様をクリアインクで印刷した透明表紙がついている。透明模様は、1ページ目の写真から画像処理で抽出してつくられた

この透明テクスチャーは、UVインクジェットプリンター「swissQprint」のクリアインクでPETシートに印刷されたもの。通常、UVインクジェットプリンターのクリアインクは、絵柄の一部分に光沢を与える目的で用いられることが多く、広範囲に厚みを出して質感をつくることは想定されていない。機械の構造上、通常のプリント方法でクリアインクの高さを出そうとしても、透明感を保ったまま狙った形状や模様を形成するのが難しい。しかしサンエムカラーでは、写真から画像処理で凹凸のテクスチャーを抽出し、機械を独自調整して、有機的で複雑な凹凸をクリアインクで盛り上げ印刷することに成功した。同社のアートプリント技術「カサネグラフィカ」（本誌46ページ）のクリアインク版である。

この透明テクスチャーを制作したいときには、イメージするテクスチャーに近い画像を渡して仕上がりイメージを伝えれば、サンエムカラーで凹凸データをつくってくれる。自分で凹凸データをつくりたい場合は、透明の高低をグレースケール画像で制作すればよい。グレースケール画像は、色が濃いところが高く、薄いところが低くなるようにつくる。入稿形態は、画像ファイルでもイラストレーターデータでもどちらでも大丈夫だ。

48

この作品集は500部限定で制作された。本文はJetPressで高濃度・広色域印刷されている(JetPressについては本誌68ページを参照)

単純な凹凸ではなく、ガラスの模様そのままに、有機的で細かい、複雑な凹凸がクリアインクで形成されている。素材はPETシート(ノバクリアーAG007-M)

こちらも、3種類制作された奥山由之写真集『OPTICAL TACTILITY／WINDOWS』のうちの一つ。違う模様の昭和型板ガラスがクリアインクで再現されている(残りのもう1種類は、白インクによる網戸の質感を再現した)

上の透明表紙の凹凸データ。データはグレースケールでつくる。色が黒に近い(濃い)ほどインクの盛り上がりが高く、色が白に近い(薄い)ほど低くなるイメージ

INFORMATION

ロット数

最小ロット1点〜、経済ロット1〜10点

コスト目安

A2サイズに1枚プリントした場合、1枚5万円(税別)〜
※プリント仕様や製版内容によって前後する

納期

校了から1週間程度〜

入稿形態や注意点

UVインクジェットプリンターの性能や、可能なこと、日々開発されている技術を知るためにも、まずはアイデアの相談を。担当のプリンティングディレクターがアイデアを形にする方法を提案、相談してくれる。

問い合わせ

株式会社サンエムカラー
京都府京都市南区吉祥院嶋樫山町37
TEL：075-671-8458
問い合わせフォーム：
https://www.sunm.co.jp/contact/
https://www.sunm.co.jp/
X：@sunMcolor
Instagram：@sunMcolor

レンチキュラーもプリントできる

　かまぼこ状のレンズシートを専用ソフトで画像処理した絵柄と組み合わせることで、見る角度によっていくつかの絵柄が入れ替わって見えたり、立体的に飛び出して見えたりするレンチキュラー。既製のレンズシートの裏面に絵柄を印刷するか、印刷物をレンズシートに貼る方法でつくられるのが一般的だったが、サンエムカラーはUVインクジェットプリンター「swissQprint」のクリアインクを用いて、アクリル板にレンズ自体をプリントしている。データからレンズをプリントするため、縦横ななめなどいろいろな角度のレンズを1枚のシートに混在させたり、レンチキュラーを一部分にだけ入れる、あるいは一部分だけレンチキュラーを抜くことも可能だ。

　さらに最近、紙へのレンチキュラープリントに成功。プリント可能な素材は日々増えているので、詳しくは問い合わせを。

角度によって色が入れ替わって見えるチェンジング効果のレンチキュラー。
さまざまな角度のレンズを1枚に混在させている

最大50mmの厚さから、0.02mmの極薄和紙まで!

いろいろな紙にプリント

ショウエイ

幅広い紙に刷れるUVインクジェットプリンター。
厚いものに刷れるのもうれしいが、「カゲロウの羽」と呼ばれる典具帖紙のような、
極薄でコシがなく扱いの難しい紙にもプリントしてくれるのがショウエイだ。

画像処理から製版、UVインクジェット印刷などを行う製版・印刷会社ショウエイは、一方で、もともと印刷業界で仕事をしてきた会社なので、印刷会社や紙の関連会社とのつながりも強く、たとえば平和紙業とは、クリエイターに参加してもらい、同社の多彩なファンシーペーパーに印刷実験を行う取り組みも続けており、さまざまな紙へのプリントに挑戦してきた。

もともとは1952年、いまから70年以上前に、製版会社としてスタート。やがて色校正用にオフセット印刷機を導入し、その流れでUVインクジェットプリンターも導入した。最初の機械の導入は2009年、いまから15年前にさかのぼる。2016年には、最高品質といわれる大型UVインクジェットプリンターした上にフルカラーを刷ることで、紙地

広告賞に出品するポスターを制作したいデザイナーや、展示作品をつくりたいというイラストレーター、クリエイターが頼りにしている会社だ。

「swissQprint」を導入した。

「インクでできないことは紙で表現する」ことで、表現の幅が広がるんです」(ショウエイ 山下俊一さん)

たとえば右上に掲載したイラストレーター陽子さんの作品は、ホログラム紙にプリントしたもの。顔などホログラムを透けさせたくない部分は白を引いた上に色をのせて、ホログラムを透けさせたい髪や瞳などは白を引かずに色だけをのせて、ホログラムを透けさせている。

さまざまな紙にプリントしてきたなかでも驚きの事例は、わずか0・02ミリという、ひだか和紙の極薄和紙「典具帖紙」にプリントしたということだ。(写真51ページ)一体どうやって?

「UVインクジェットプリンターは、いろいろな素材にプリントできるのが強みですが、金銀やホログラムなど、表現できないものもあります。しかし白インクの隠蔽力が強く、何度も白を重ね刷り

れを完全に隠してしまうことができる。そ

ホログラム紙「コンパッソ」にUVインクジェットプリンター「swissQprint」でプリントした、イラストレーターの陽子さんの作品。ホログラムを透けさせたくない肌などの部分には白を引き、紙や瞳、アクセサリーや服など輝かせたいところは白を引かずに色をのせることで、カラーメタリック表現に

こちらはシルバーの紙の全面を白で潰し、フルカラープリント。銀に輝くイラスト部分が、実は本来の紙地

パール紙にプリント。米室さんの作品。あえて白を引かずにカラープリントし、イラスト全体にパール感を出している

右は透け感のある純白ロールにプリントしたもの。極薄の包装用紙にもプリントしてくれる。左はマット感のあるシルバーメタリック紙にプリントし、クリアインクの「ドロップグロス」という設定でストライプ柄を厚盛りしている

INFORMATION

ロット数

最小ロット1枚〜、経済ロットは50〜100枚

コスト目安

UVインクジェットプリントは、基本料金3800円。出力料金は1枚プリントする場合、B0判1万4200円、B1判1万600円、B2判7100円、A0判1万1800円、A1判9500円、A2判5900円。同データは、2枚目以降割引あり。ホワイト印字は出力価格の25%増（ホワイトのみは出力料金と同額）。厚盛りやニスは要相談（白版の作成や画像修正料金は別途）

納期

校了から中4日ほど〜（枚数によって要相談）

入稿形態や注意点

プリント面はフラットなもの。厚みは50mm内。鏡にはプリントできない（メタリック紙のような鏡面紙はプリントOK）。極薄和紙のように、そのままプリントが難しい素材の場合は、コストや納期など要相談。

問い合わせ

株式会社ショウエイ
東京都文京区水道2-5-22
TEL：03-3811-6271
Mail：shoeitoiawase@shoei-site.com
https://www.shoei-site.com/
X：@shoeisite
Instagram：@shoei_printing

「向こう側が完全に透けて見えるほど薄く、ふんわり軽い和紙で、空気を通してしまうので、プリンターの台にエアで固定することもできません。そこでスチレンボードで枠状の治具をつくり、そこに典具帖紙を張りました。しかし、そのままでは紙が薄すぎて、プリントするとインクが下に落ちて、プリンターの台を汚してしまうし、印刷した紙がインクで台にくっついてしまう。そこで、典具帖紙の下に大きな紙を敷いて汚れを防ぎ、浮かして置けるように枠状の治具で、なんとかプリントできました」（ショウエイ　歌丸徹さん）

無茶な紙にプリントしたいと振られても、治具をつくってなんとかしてくれるのは、印刷会社として長くノウハウを蓄積してきた同社ならではである。

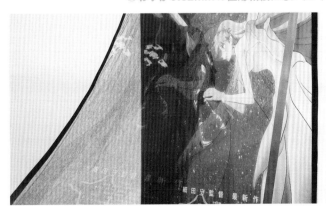

光沢の強い黄色のキャストコート紙「ファンタス」にイラストをプリント。白で紙地面を隠蔽した上にカラーを刷っている。UVインクジェットはプリント面がマットになるため、紙の艶とプリント面の質感差が際立つ

◎わずか0.02mmの極薄和紙にもプリント！

通常の紙に印刷されたポスターと同じ絵柄を、文化財修復に用いられる極薄の土佐和紙「典具帖紙」（ひだか和紙）にプリント。「カゲロウの羽」とも呼ばれる典具帖紙は、あまりにも軽く、そのままプリンターに置こうとしてもふわふわと浮いてしまい、固定できない。そこでショウエイは、枠状の治具をつくってそこに典具帖紙を張り、プリントできるよう工夫した

これがスチレンボード。高密度な発泡スチロールのようなもので、軽くて切ったり貼ったりもしやすい。そのままだとプリンターに置きづらい、うまくプリントできないといった紙の場合、ショウエイではこうしたスチレンボードなどを使って治具をつくり、工夫してプリントしている

大判鮮やかプリント

ショウエイ

こだわりある作品制作に用いられることの多い大型UVインクジェットプリンター
「swissQprint Nyala」。このプリンターで、
より鮮やかにプリントできる設定にしているのがショウエイだ。

紙だけでなく、アクリルや金属、木材など素材を選ばずプリントできることから、作品制作で人気のUVインクジェットプリンター「swissQprint」。いくつかある機種のうち「Nyala」は、高速かつ高品質な出力が可能で、最大印字幅3・2メートル×奥行き2・03メートル、厚さ50ミリまで対応可能な大型フラットベッドプリンターだ。

製版・印刷会社のショウエイでは、「Nyala2」とその後継モデルである「Nyala4」を所有。印刷色や素材によって、2台を使い分けている。

「Nyala4」はインクを9色まで装填可能で、どういうインク構成にしているかでこだわりが表れる。ショウエイのインク構成は、まずシステムの標準であるシアン、マゼンタ、イエロー、ブラックと、自然な肌の色合いを再現するライトシアン、ライトマゼンタ。そして、印刷色と触覚的な効果を得たいときにも用いられる、インク厚盛など視覚的、触覚的な効果を得たいときにも用いられるホワイト、クリア。最後の1色として

は、オレンジを装填している。実は、日本で「swissQprint」を導入している会社で、オレンジを入れているところはめずらしい。

「swissQprint」は、もともとRGBに近い鮮やかな色再現が可能なプリンターだが、オレンジを加えることで、赤やオレンジの色域が大幅に広がる。

「もともと当社がUVインクジェットプリンターを導入したのは、化粧品関係の広告などの製版・印刷をしていたから化粧品では、ピンクや赤の発色

ショウエイのUVインクジェットプリンター「swissQprint Nyala4」でプリントしたTERUさんの作品。B1判サイズのポスター。光沢ある赤い紙ファンタスに、白刷りの上にカラープリント。沈みやすい赤やピンク、オレンジの鮮やかな発色が印象的だ

①②とも「swissQprint」でプリントしたものだが、①がオレンジの入っていない「Nyala2」、②はオレンジの入った「Nyala4」でプリント。比較するとやはり「Nyala4」のほうが、赤、ピンク、オレンジの濃度感があり、鮮やかだ

「swissQprint Nyala4」でプリント（オレンジあり）。単体で見ると「Nyala2」も鮮やかなのだが、「Nyala4」では色域がさらに広がっている

「swissQprint Nyala2」でプリント（オレンジなし）

「swissQprint Nyala4」でP.52のポスターをプリントしているところ。最初に白インクを重ね刷りして紙地を隠蔽した上に、カラーで鮮やかにプリントしていく

ショウエイの「swissQprint Nyala4」のインク色。左からブラック、シアン、マゼンタ、イエロー、クリア、オレンジ、ライトシアン、ライトマゼンタ、（見えないが）右端にホワイト

INFORMATION

ロット数

最小ロット1枚〜、経済ロットは50〜100枚

コスト目安

UVインクジェットプリントは、基本料金3800円。出力料金は1枚プリントする場合、B0判1万4200円、B1判1万600円、B2判7100円、A0判1万1800円、A1判9500円、A2判5900円。同データは、2枚目以降割引あり。ホワイト印字は出力価格の25％増（ホワイトのみは出力料金と同額）。厚盛やニスは要相談（白版の作成や画像修正料金は別途）

納期

校了から中4日〜ほど（枚数によって要相談）

入稿形態や注意点

鮮やかにプリントしたい場合は、RGBデータで入稿を。プリント面はフラットなもの。厚みは50mm内。鏡にはプリントできない（メタリック紙のような鏡面紙はプリントOK）。極薄和紙のように、そのままプリントが難しい素材の場合は、コストや納期など要相談。

問い合わせ

株式会社ショウエイ
東京都文京区水道2-5-22
TEL：03-3811-6271
Mail：shoeitoiawase@shoei-site.com
https://www.shoei-site.com/
X：@shoeisite
Instagram：@shoei_printing

の良さを求められます。また、近年はイラストレーターさんの作品をプリントすることが増えていますが、その場合にも人物系の作品が多い。その場合にもスポットカラーとしてオレンジが入ることで、人肌の鮮やかさや艶っぽさといった表現力が増すんです」（ショウエイ 山下俊一さん）

さらに、ショウエイはもともと製版会社として創業した背景を持ち、画像修正や合成、色調変換などのレタッチを得意としている。このため、色調や質感を大事にしたい作品制作において、渡したいデータをそのままプリントするだけでなく、作家が目指す方向性に最適な画像データをつくるところから相談できる、心強い味方なのだ。鮮やかさを目指すなら、RGBデータでの入稿がおすすめだ。

紙や木材、アクリルの表面を削ってイラストや文字を描く

レーザー彫刻

ショウエイ

コンピューターからデータを直接加工機に送り、
版なしで細かいカットが行えるレーザー加工機では、
素材を焼き切らず、表面を浅く削ることで、彫刻もできるのだ。

レーザー加工機とは、レーザー光線によって素材の表面を削ったり、焼き切ったりする機械のことだ。イラストレーターのパスデータや画像データの形状にレーザー光線が照射されて加工される。

製版・印刷会社のショウエイは、レーザー加工機による彫刻加工も行っている。同社の加工機は「GCC Mercury III」。40Wのハイパワータイプだ。レーザーを照射するヘッド部分が絵柄に合わせてX・Y軸に動いて、ほぼ真上から垂直にレーザーを照射する、フラットベット

式の機械。最大加工サイズは635×458ミリで、紙はもちろん、アクリル板、木材、革などにも彫刻が行える。微細な写真やデザインなどの彫刻が行えることも、大きな特徴だ。

レーザー加工機は型を必要とせず、コンピューターから直接送られたデータの通りに加工が行える。加工データは、イラストレーターのパスデータで作成する分は薄く加工されるしくみだ。自分で画像調整が難しい場合には、ショウエイに製版から依頼することも可能だ。

紙にレーザー彫刻したい場合には、四六判100キロ以上の厚みは必要。

工スピードとパワーの2軸の設定によって、彫刻の濃さを調整できる。「濃い」ということはつまり、素材がそれだけ深く加工され、かつ焦げているということ。微妙な階調をつけることもでき、そうした彫刻がしたい場合はグレースケールでデータを用意する。データのなかで、黒に近い部分は濃く(深く)、白に近い部分は薄く加工されるしくみだ。自分で画像調整が難しい場合には、ショウエイに製版から依頼することも可能だ。

レーザー加工機の彫刻は、加

クラフト紙の独特な色と風合いを持つ厚もののファンシーペーパー「バージ」に、「GCC Mercury III」で線画イラストをレーザー彫刻。同機では面付け加工も可能で、このサンプルは12面付で加工。線の混んだイラストのため12面付分すべてを彫刻するのに2時間かかった

文字は5〜6ポイントまでつぶれず彫刻可能

ベタに見えるところも、レーザー加工機のヘッドが何度も通り、彫刻を重ねたあとが見える

入稿データ。手描きイラストをスキャニングしてモノクロ2値化。その画像をIllustratorに貼り込み、文字などを加えて作成したデザイン

MDF（中密度繊維板）で作成した
レーザー彫刻の濃度チャート（写真
上）。縦軸がパワー、横軸が加工
スピード。その設定の組み合わせ
で、濃度が変わってくる。一番濃く
加工されている「パワー60％／スピ
ード10％」の部分は、彫刻深度も深
い（写真右）。同列の70％以上が空
欄になっているのは「火事エリア」
だから。素材が燃えてしまい危険
なため、加工ができないのだ。ライ
ンは0.5ptの細さまで表現可能

150キロ以上の厚いカード紙のほうが
より加工はしやすい。紙の種類や素材に
よって焦げ方が異なるため、加工実績の
ない紙の場合はテストが必要だ。

レーザー加工機は、レーザーを照射す
るヘッドが動く距離で、加工に要する時
間とコストが変わってくる。どれぐらい
コストがかかるか見当がつかない場合は、
完成形でなくてもよいのでイメージ画像
（PDFやJPEG）を渡せば、コスト
や納期の概算を出してくれる。

凹凸による表現は、作品を視覚だけで
なく触覚も刺激する存在にしてくれる。
また、5ミリまでの厚みなら、レーザ
ーで素材を焼き切り、細かく複雑な形状
にカットすることもできる。

ショウエイのレーザー加工機「GCC Mercury III」。手前
のコンピューターからデータを送り、その通りに加工す
る。紙は1枚1枚手でセットする

INFORMATION

ロット数

最小ロット1枚〜、経済ロットは50〜100枚

コスト目安

レーザー加工は、基本料金2200円。彫
刻料金は1㎟あたり@0.5円（最低加工料
金@100円〜）。

納期

校了から中4日ほど（枚数によって要相談）

入稿形態や注意点

加工面はフラットなもの。彫刻可能な最小
線幅は0.5ポイント、文字サイズは5ポイン
ト以上。素材によっては焦げやすく細か
い絵柄が潰れがちなものがある。

問い合わせ

株式会社ショウエイ
東京都文京区水道2-5-22
TEL：03-3811-6271
Mail：shoeitoiawase@shoei-site.com
https://www.shoei-site.com/
X：@shoeisite
Instagram：@shoei_printing

細かいラインのレーザー
彫刻の組み合わせで
「EXACT」の文字が表
現されている

一部を拡大した写真（左）と、同部分の入稿データ（右）。Illustratorのパスデータで作成された通りに
彫刻されている。超絶細かい！

円柱素材360度プリント

ショウエイ

紙などの平面だけでなく、立体物にプリントして作品をつくりたい。
そんな願いをかなえてくれるのが、ショウエイの円柱素材360度プリントだ。
UVインクジェットプリンターを使うので、プリントできる素材も幅広い。

インクを吹き付けた直後に紫外線（UV）を照射し、瞬時にインクを硬化させるUVインクジェットプリンターは、プリント素材の幅を大きく広げ、さらに作品の形状の可能性をも大きく広げた。インクジェットプリンターは基本的には平面にしか印刷できないが、製版・印刷会社のショウエイでは、円柱素材に360度プリントしてくれる。

使用しているプリンターはミマキの「UJF-6042」、「UJF-6042 MkⅡ」。いずれも専用パーツをセットすることで、直径最小10ミリから最大110ミリまでの円柱素材に印刷できる。

従来、ステンレスボトルなどの円柱素材に印刷しようと思ったら、シルクスクリーン印刷かパッド印刷で、ロゴや絵柄を

1色で一部に印刷するということが多かった。しかしUVインクジェットプリンターであれば、細かい絵柄や文字のフルカラー表現が可能なのだ。

対応素材はアクリル、金属、プラスチック、木材など豊富。形状は、なるべく上も下も直径が変わらない円筒形にする必要がある。それというのも、プリンターにセットした円柱素材を360度回転させながらプリントしていくしくみのため、円筒の上下などに直径差があると、インクを吹き付けるノズルからの距離に差が生じて、きれいなプリントができないからだ。また球体も、専用パーツの上でうまく回転させることができないので、プリントが難しい。円筒素材にプリントしたいときには、現物を一度ショウエイに渡してプリントサイズを割り出しても

らい、そのサイズでイラストレーターなどでデータを作成して入稿すればよい。

白とCMYK、ライトシアン、ライトマゼンタでプリントでき、素材の地色をほぼ隠すことも可能。アクリルのような透明素材の場合は、絵柄の下に白を引かないと透ける。これを利用して、透ける部分と透けない部分をつくっても面白い。

UVインクジェットプリンターはデータから直接出力し、版が不要なので、1本から作成可能。展示用に1本だけつくり、注文のあった数だけ追ってつくる「受注生産」も手軽にできる。

アクリルの円柱素材に360度プリント。透明素材なので、裏側の絵柄も透けて見えて面白い仕上がり

白とCMYK、「MkⅡ」ではライトシアンとライトマゼンタがプリントできる。素材の地色の影響を受けたくないときや、透明素材で色を透けさせたくない場合は、ベースに白をプリントする

こうやってプリントする

実例として、直径の一定なステンレスボトルの全面にイラストをプリントしてもらった。

「UFJ-6042 MkII」では、白＋CMYK＋ライトシアン、ライトマゼンタの6色で、より鮮やかな印刷が可能

UVインクジェットプリンター「UFJ-6042 MkII」にボトルをセット。ボトルをのせている部分は円柱素材用の専用パーツで、取り外し可能

入稿データをIllustratorで準備

全面にプリントできた。プリントしながらインクをUVで即時硬化させているので、完成直後、すぐに触っても大丈夫

絵柄がだいぶ見えてきた。あともう一息で完成だ

ボトルがゆっくりと回転しながら、絵柄がプリントされていく。インクを吹き付けた直後に、写真のように紫外線が照射され、インクを硬化させていく

INFORMATION

ロット数
最小ロット1本〜、経済ロット50〜100本

コスト目安
「Mimaki UFJ-6042Mk II」でのプリントは、基本料金3800円。加えて、出力料金が面積によって異なる。A4サイズで白なしの場合は単価2500円、白ありの場合は単価3500円。B4サイズで白なしの場合は1本3000円、白ありの場合は1本3800円。A3サイズで白なしの場合は4500円、白ありの場合は1本5800円。）

納期
1〜10本制作のとき、校了から中3日程度。50〜100本制作のとき、校了から中14日程度〜

入稿形態や注意点
円柱の厚基本的に直径が一定な、フラットな円柱形であること。球体にはプリントできない。また、鏡もプリント不可。厚みが100mm以内のものまで対応可能。最小サイズは直径10mm。鉛筆にもプリントできるが、形状は丸形に限る。

問い合わせ
株式会社ショウエイ
東京都文京区水道2-5-22
TEL：03-3811-6271
Mail：shoeitoiawase@shoei-site.com
https://www.shoei-site.com/
X：@shoeisite
Instagram：@shoei_printing

裏面。色ベタを全面プリントする場合、つなぎ目は3mmほど重なるようにデータを作成している。こうすれば地色が見えることはないが、インクのつなぎ目がすぐにわかってしまう

全面ベタではなく、こんなふうにどこかに縦のスペースが空くようなデザインにすると、つなぎ目がばれにくい。ちなみにこのペットボトルは上部がすぼまっているが、プリンター内の専用パーツへの接地面がある程度広ければ、完全に円筒形じゃなくてもプリントできる

完成。ぐるりと360度全面にイラストがプリントされた

紙ごとの仕上がりの違いが自分の作品で確かめられる

22種の厳選用紙でお試し印刷

PHOTOPRI

イラストや写真をデジタル環境で制作する人が増えている近年。
それをデータだけで終わらせるのではなく、プリントする楽しさを知ってほしい！と
立ち上げられたのが、高精細インクジェットによるRGBプリントサービス「PHOTOPRI」だ。

タブレットなどを用い、デジタルでイラストを描いたり、デジタルカメラでの写真撮影を楽しんでいる人は多い。これらを「画面で見て楽しむだけでなく、こだわりの紙に作品としてプリントすることを、もっと気軽に楽しんでほしい」。PHOTOPRI（フォトプリ）は、そんな目的で立ち上げられたプリントサービスだ。代表の松邑佑太さんは、元カメラマン。その体験をもとに、カメラマンや作家が使いやすい、作品制作に特化したサービスを立ち上げようと思ったのが事業開始のきっかけだ。

デジタル環境で作品を制作した場合、画面で見た鮮やかさが、紙に印刷して失われたと感じることも多い。これは、画面で見るRGBの色再現と、印刷のCMYKでは表現できる色域が異なることが原因。PHOTOPRIは色域の広いRGBプリントに対応。また、大判インクジェットプリントで最高レベルといわれる2880×1440dpiの高解像度で印刷を行うため、繊細かつ迫力のある出力ができる。紙の種類にもよるが、最大でB0サイズぐらいまでの出力に対応している。

用紙は、品質の高い長期保存可能な紙を22種類をラインナップ。主に光沢紙、マット紙、和紙、キャンバスなどから、さまざまな表現に対応する特徴ある紙をそろえている。

しかし、紙にプリントしたときの印象は、実物を見てみないとわからないもの。そこでPHOTOPRIでは「お試しプリントサービス」を用意している。おすすめは「全用紙セット」。有料サービスだが、PHOTOPRIで使える22種の用紙すべてに6000円でテストプリントができる

マットタイプのキャンバス生地、EPSON「プレミアムマットキャンバス」にイラストをプリント。しっとりと落ち着いた色みが、キャンバス地へのプリントで、絵画のような風合いとなる

独特の面感を持つ、ハーネミューレ「Torchon」に風景写真をプリント。デコボコした紙の表情が、写真に独特の立体感と奥行きを与える

◎鮮やかな発色を求めるなら「光沢紙」

EPSON「プロフェッショナルフォトペーパー厚手光沢」:光沢感が非常に強く、写真らしい仕上がりとなる。色も鮮やか

EPSON「プロフェッショナルフォトペーパー厚手絹目」:表面がきめの細かい微粒面になっているタイプ。写真らしさがありつつ、光沢タイプと比べるとやや落ち着いた仕上がりとなる

その他の光沢紙:EPSON「プロフェッショナルフォトペーパー厚手微光沢」「写真用紙クリスピア高光沢」、ハーネミューレ「Photo Rag Baryta」「Fine Art Pearl」、PICTRAN「局紙」、Canon「微粒面光沢ラスター」、PICTORICO「セミグロスペーパー」、ILFORD「Mono Silk Warmtone」

PHOTOPRIにラインナップされている紙は、大きく分けて4種類。光沢系の紙とマット系の紙、和紙、そしてキャンバス地だ。では、用紙はどのように選んだらよいのだろうか。光沢系の紙は表面にツヤがあるため、色鮮やかで派手な印象となる。写真やイラストの輪郭が鮮明に見えやすいのも特徴だ。一方マット系の紙は落ち着いた仕上がりになるが、黒が多い作品の場合は少し白っぽく見えやすい。派手さはないが目が疲れにくく、ずっと見ていられるような作品となる。和紙も大きく分ければマット系だが、独特のやわらかな風合いが特徴。ただし色は沈みやすい。キャンバス地はグロスとマットの2タイプがある。

◎優しい風合いを求めるなら「マット紙」

EPSON「Velvet Fine Art Paper」:ナチュラルな手触り。コントラスト豊かで、はっきりとした表現を求めるときにおすすめ

その他のマット紙:ハーネミューレ「Photo Rag」

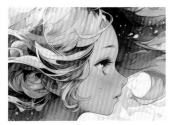

EPSON「PXプレミアムマット」:さらさらした触感で平滑度が高く、色再現性の高い高品位マット紙。レトロな表現も得意

◎「キャンバス地」や、独特の面感のある紙

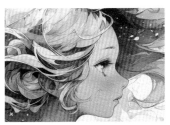

ハーネミューレ「German Etching」:表面に細かな凹凸があり、マットで落ち着いた表情。コントラストのある仕上がり

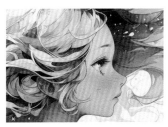

EPSON「MC画材用紙」:画用紙のような質感。クラシカルで落ち着いた仕上がりにしたいときにおすすめ

その他の面感のある紙:ハーネミューレ「Torchon」／キャンバス地:EPSON「プレミアムサテンキャンバス」「プレミアムマットキャンバス」

◎素朴な質感「和紙」

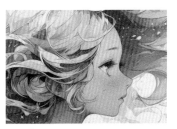

阿波和紙「楮 厚口 白」:ふわっとした優しく素朴な仕上がり。色は沈みやすい

その他の和紙:阿波和紙「忌部 薄口 白」、「雲流 薄口 白」

（A5サイズ、1人1回のみ申し込み可能）。自分の作品を一度プリントしてみることで、目指す表現の方向性に適した紙を絞り込みやすくなる。PHOTOPRIでは紙の相談にものってくれるが、その場合も、自分の作品の印刷サンプルが手元にあると具体的な相談がしやすい。ぜひ一度試してみてほしい。

INFORMATION

ロット数
最小ロット1枚〜、経済ロット1枚〜

コスト目安
A4サイズ1枚1700円、A3サイズ1枚2800円、A2サイズ1枚4500円、A1サイズ1枚7500円

納期
印刷納期:支払い・データの確認完了後、3営業日で出荷／額装納期:支払い・データの確認完了後、10〜14営業日で出荷

入稿形態や注意点
問い合わせは電話だと混み合うため、チャットやメールから。訪問の際は、必ず事前予約をすること。

問い合わせ
株式会社PHOTOPRI
東京都板橋区板橋1-9-10-3F 保坂ビル
TEL:070-8341-1109
Mail:info@photopri.com
https://photopri.com/
X:@photopri
Instagram:@photopri_matsumura

大判&スポット加工レンチキュラーシート

大洋印刷

角度によって見え方が変わったり、
画像が立体的に飛び出して見えるレンチキュラーを、最大3m×1.35mの大判でつくれる。
しかも、部分的にレンチキュラーを抜いたり、表裏印刷も可能だ。

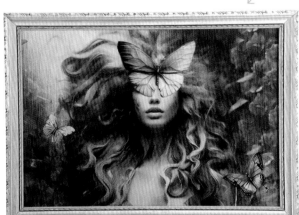

UVインクジェットプリンターで印刷した、大洋印刷のレンチキュラーシート。角度によって2つの絵柄が入れ替わって見える「チェンジング」加工。額に入っているように見えるが、実はこれはアクリル板の表面周辺にはレンチキュラーレンズを印刷せず平面のままにし、その部分に額を印刷したもの。チェンジングの絵柄はレンチキュラーレンズの裏面に印刷されているので、アクリル板の厚み分、奥行きが生まれ、実際に額に入っているように見えるのだ。蝶の一部分も、レンチキュラーレンズを入れないスポット加工になっている

レンチキュラーとは、カマボコ状のレンチキュラーレンズを用いて、見る角度によって数種類の絵柄が入れ替わって見えたり、アニメーションのように動いて見えたり、平面なのに立体感や奥行きを感じさせたりする特殊印刷技術だ。従来は、全面にレンチキュラーレンズが施された既製の透明シートの裏面に印刷をしたり、別に印刷した紙を裏面に貼って作成されたが、近年、UVインクジェットプリンターでアクリル板にクリアインキを盛り上げ印刷し、レンチキュラーレンズ自体をプリントする技術が登場している。

大洋印刷では、アグファ・ゲバルト社製のUVインクジェットプリンター「JETI MIRA（ジェットアイミラ）LED」で、最大3メートル×1.35メートルのアクリル板に大判レンチキュラーシートを印刷することができる。プリンターの基本仕様は、CMYKにライトシアン、ライトマゼンタ、ホワイト、クリアインクを加えた8色。ホワイトやクリアインクを厚盛り印刷することができ、そのうちクリアの厚盛りを利用して行なわれるのがレンチキュラー印刷だ。

裏面には、さらに別の絵柄を入れて、表裏から見て楽しめるようにもできる

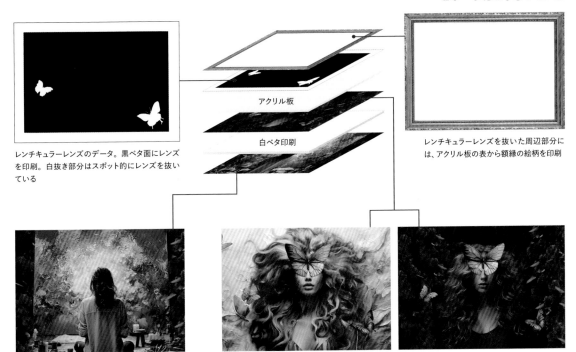

レンチキュラーレンズのデータ。黒ベタ面にレンズを印刷。白抜き部分はスポット的にレンズを抜いている

アクリル板

白ベタ印刷

レンチキュラーレンズを抜いた周辺部分には、アクリル板の表から額縁の絵柄を印刷

裏面の絵柄。アクリル板の裏にまずチェンジングの絵柄を刷り、その上に白、そしてこの絵柄を印刷している

2つの絵柄が入れ替わるチェンジング効果が得られるように、専用ソフトで画像処理。チェンジングの絵柄は、アクリル板の裏面に印刷されている

部分的にレンチキュラーレンズを印刷せず、クリアなまま見せることができる。右は裏面に絵柄を印刷せず、透明な状態のままのレンチキュラーシートを撮影したもの

INFORMATION

ロット数
最小ロット1枚～

コスト目安
A3サイズで1枚作成したとき（CMYK+白／レンズ印刷を行なった場合）、8000円～ ※データ製作費・素材代込み

納期
校了後、約1週間程度

入稿形態や注意点
素材は3mm厚以上（5mm厚推奨）のアクリル板になる。近距離だと効果が薄く、約2m以上離れたほうが効果が出やすい。

問い合わせ
大洋印刷株式会社
東京都大田区昭和島1-6-31
TEL：03-5764-1511（代表）
Mail：information@taiyo-p.co.jp
https://www.taiyo-p.co.jp/
X：@taiyo_p
Instagram：@taiyo_insatsu

レンチキュラーレンズ自体をアクリル板に印刷してつくっているため、既製レンチキュラーレンズを用いた場合と異なり、部分的にレンズを抜いてロゴや文字の視認性を上げたり、部分的に絵柄をくっきりと見せるといったスポット加工が可能（実用新案登録済み）。さらに、レンズを抜いた部分に表から印刷をして奥行きを出すなど、見せ方の幅がより広がるのだ。レンチキュラーの絵柄はアクリル板の裏から印刷するが、その上にさらに白を重ね、裏面にまったく別の絵柄を印刷することも可能。これを利用すれば、レンチキュラー面では人物が角度によってウィンクをする絵柄を見せ、裏面にはその人物の後ろ姿を印刷する、なんていうこともできるのだ。

ピエゾグラフィー

アトリエマツダイラ

アメリカで開発されたモノクロ専用インクをインクジェットプリンターに搭載し、
特別なプリンタドライバで出力する最高級のモノクロプリントが「ピエゾグラフィー」だ。
プリンティングディレクターが紙選びからレタッチ、プリントまで行う。

精細なインクジェットプリンターを用い、高品質なプリントを行うジークレープリント。なかでもアトリエマツダイラの「ピエゾグラフィー」は、アメリカで開発されたモノクロ専用インクを用いて、保存性の高いファインアート紙やバライタ紙に高品質なモノクロプリントを行う方法だ。4段階のクールグレー、4段階のウォームグレーと黒の合計9色

高を、ハイライト、中間調、シャドウの設定をそれぞれ変えて微妙に組み合わせて階調を表現。色みがクールトーン寄りになれば無機質で冷たい印象となり、ウォームトーン寄りになれば、どこか懐かしい、ノスタルジックな印象となる。

解像度も、通常のインクジェットプリンターとは大きく異なる。通常のプリンターでは360ppiまでのところ、ピエゾグラフィーは1000ppiまで解

像度を高めて出力できるため、高いシャープネスと、従来のモノクロプリントにはない密度や奥行きが出せるのが特徴だ。これによって、光沢紙では銀塩バライタプリントのような仕上がりに、マット紙では被写体の質感や立体感を忠実に再現できる。

アトリエマツダイラの代表でありプリンティングディレクターの松平光弘さんは、イギリスのラボで銀塩写真やプラチ

ピエゾグラフィーでプリントされた写真作品。これはニュートラルな「純黒調」。ピエゾグラフィーは通常のインクジェットプリンターの2倍以上の高解像度で、描写力が高い。イラストのプリントももちろん手掛けてくれるが、現在は写真作品や文化財の依頼が多いという
写真：原 久路

◎解像度の比較

通常のインクジェットプリンターで出力　　ピエゾグラフィー

通常のインクジェットプリンター（左）と、ピエゾグラフィー（右）のプリント性能を比較したチャート。通常のインクジェットプリンターでは、細いラインをプリントしたときに若干のムラが生じる。また、濃度85〜100%はほとんど差を表現できず、つぶれている。一方ピエゾグラフィーは、極細ラインもムラなくプリントでき、グレーの階調もつぶれず表現できている

冷黒調（クールトーン）。無機質で冷たい印象

温黒調（ウォームトーン）。ノスタルジックな印象に

さまざまなグレーの組み合わせが可能

ピエゾグラフィーのモノクロプリントの基本は、62ページに掲載した純黒調（ニュートラル）。ここから、クールグレーとウォームグレーをどう組み合わせるかで印象が変わる。ピエゾグラフィーでは、ハイライト、中間調、シャドウの色をそれぞれ設定することが可能だ。
（N＝ニュートラル、C＝クール、W＝ウォーム）

ハイライト：N、中間調：C、
シャドウ：W

ハイライト：W、中間調：C、
シャドウ：N

ハイライト：C、中間調：N、
シャドウ：W

ハイライト：W、中間調：N、
シャドウ：C

ハイライト：C、中間調：W、
シャドウ：N

ハイライト：N、中間調：W、
シャドウ：C

INFORMATION

ロット数

最小ロット1枚〜

コスト目安

A4サイズを1枚プリントした場合、1万円
（税別）〜

納期

データ入稿後、5営業日〜

入稿形態や注意点

ヒアリングを重ね、テストプリントをしてつくりこんでいくのが基本であるため、テストプリントの回数などにより、コストや納期は異なってくる。

問い合わせ

アトリエマツダイラ（株式会社松平）
東京都江東区白河1-3-13
清洲寮イ號 203
Mail：atelier@matsudaira.co.jp
https://atelier.matsudaira.co.jp/
Instagram：@ateliermatsudaira

ナプリントの制作を習得し、2000年代はじめには制作環境をデジタルに移行。イギリスと日本で25年以上の印刷経験を持つプリンターで、国内外の写真展や、絵画や国宝の複製などを手掛けている。

同社はオンラインジークレープリントサービスの「徳川印刷」も運営するが（64ページ）、データをそのまま出力するのが基本の徳川印刷と異なり、アトリエマツダイラはクリエイターとの対話を大切にし、その要望を細かくヒアリングしながら作品の本質や魅力を引き出し、きめ細かなレタッチを行うなど、作品として出力するための調整を施してつくりあげていくプリントサービスだ。「ピエゾグラフィー」だけでなく、カラーのジークレープリントも手掛けている。

小ロット向き

高品質を維持しつつ、低価格で出力できる

厳選10種の紙でジークレープリント

徳川印刷

作家のこだわりを大切にしつつ、なるべくコストを抑え、
高品質な作品をつくりたいイラストレーターや画家、
写真家のオンラインジークレープリントサービスが「徳川印刷」だ。

イギリスと日本で25年以上の印刷経験を持つプリンターで、国内外の写真展や絵画、文化財の複製に携わる「アトリエマツダイラ」主宰の松平光弘さんが、2020年に立ち上げたオンラインプリントサービス「徳川印刷」。アトリエマツダイラで提供する最新鋭のプリンターで出力するジークレープリントを、もっと気軽に低コストで楽しんでもらいたいという思いから生まれたサービスだ。

クリエイターと対話を重ね、綿密にレタッチなどを行ってデータをつくりこんで、テストプリントを重ねた後に仕上げていくアトリエマツダイラとは異なり、徳川印刷では基本的に、クリエイターが入稿したデータを、色補正などは行わず

そのまま出力する。そのことで、注文しやすい低価格を実現しているのだ。

しかし出力するインクジェットプリンターは、最高品質のジークレーを制作するアトリエマツダイラでも使用しているもの。紙幅150センチまで自由なサイズで印刷できる超大判インクジェットプリンター（EPSON SC-P20050）だ。耐光性に優れた10色の顔料インクで、鮮やかなカラー出力を行ったり、4段階のグレーインクで階調豊かなモノクロ出力をすることが可能だ。

作品の印象は紙で大きく変わるため、イラストや絵画、写真に合わせた10種類の紙を厳選してラインナップ。保存性がない場合は、再度制作をさせていただく

平滑か凸凹か、紙の白さなどから厳選した紙をそろえているのだ。10種類にしているのは、種類が多すぎると迷ってしまうからで、絞り込むことで注文のしやすさにつなげている。しかし自分の作品にどの紙が適しているのかわからない、迷ってしまうという場合は、問い合わせをすれば、親切に対応してくれる。

作品の仕上げも丁寧で、プリント時に紙の表面にわずかな紙粉がついているとできてしまうピンホール（穴のように小さく紙地が出た状態）があれば、細筆でインクを塗るという徹底ぶり。それが、ウェブで「仕上がりにご満足をいただけ

化財の複製に携わる「アトリエマツダイラ」主宰の松平光弘さんが、2020年に立ち上げたオンラインプリントサービス「徳川印刷」。アトリエマツダイラで提供する最新鋭のプリンターで出力するジークレープリントを、もっと気軽に低コストで楽しんでもらいたいという思いから生まれたサービスだ。

高いコットン100パーセントの紙を始め、和紙やキャンバスなど、光沢の有無、品質保証をうたう自信につながっている。

ない場合は、再度制作をさせていただくか、全額返金のお約束をいたします」と品質保証をうたう自信につながっている。

徳川印刷のジークレープリント。耐光性に優れた10色の顔料（ビビッドマゼンタ、ビビッドライトマゼンタ、シアン、ライトシアン、イエロー、グレー、ライトグレー、ダークグレー、フォトブラック、マットブラック）でRGB出力を行える。本作品では、リボンのピンクや瞳の緑、背景の赤も鮮やかに出力
イラスト：おまけ星（清水）

こちらの紙はアルシュ「アクアレルラグ」（マット紙、荒目の凹凸、色はホワイト）。イラストによく用いられる紙で、表面に深めの凸凹が細かく入っており、イラストに立体感と独特の質感を与える。青白い色ですっきり冴えた色再現になるのも特徴

加工もいろいろ

キャンバス加工や額装（木製／アルミ製）、アルミ加工など、さまざまな加工を頼むことも可能だ

アクリル加工：表面に透明アクリル板を貼って保護。紙は「プロフェッショナルフォト」のみ

キャンバス加工：木枠に貼り込んでキャンバスに仕上げる。紙は「キャンバスグロス」のみ

木製額マット仕様：木製の額で額装、マット仕上げ

アルミ額マット仕様：アルミ製の額で額装、マット仕上げ

INFORMATION

ロット数

最小ロット1枚〜

コスト目安

1枚プリントした場合、A4サイズ2500円、A3サイズ4000円、A2サイズ5500円、A1サイズ9000円（すべて税別）。10種類の紙はすべて同一価格。ボリュームディスカウントあり。梱包送料は別途

納期

決済後、2営業日〜

入稿形態や注意点

入稿データは、カラープロファイルが埋め込まれたTIFF形式（RGBモード可）で用意のこと。

問い合わせ

徳川印刷（株式会社松平）
東京都江東区白河1-3-13
清洲寮イ號 305
Mail：tokugawa@matsudaira.co.jp
https://tokugawa.matsudaira.co.jp
X：@tokugawaeds
Instagram：@tokugawaeditions

厳選10種の用紙

徳川印刷では、①コート（マットか光沢か）、②表面（スムースか凸凹があるか。凸凹の目の荒さはどうか）、③白さ（青みよりか、ナチュラルな黄みよりか）を網羅し、再現性と保存性に優れた10種類の紙を厳選してラインナップしている（64ページに掲載した「アクアレルラグ」も含めて、紙は全部で10種類）。キャプションは、メーカー名「紙名」（コート種別／表面／色）を表している

ハーネミューレ「ウルトラスムース（マット／スムース／ナチュラルホワイト）：とにかく平滑、色も鮮やかに出る

ハーネミューレ「フォトラグ バライタ」（光沢／中目／ナチュラルホワイト）：強い光沢感。銀塩写真のような仕上がり

ハーネミューレ「トーション」（マット／荒目／ホワイト）：大きく荒い凸凹で立体感ある仕上がり

キャンソン「エディションエッチングラグ」（マット／中荒目／ホワイト）：自然な風合いの凹凸でほどよい立体感

キャンソン「プラチナファイバーラグ」（光沢／細目／ホワイト）：強い光沢。より白さを求めるときに

竹尾「かきた」（マット／中目／ウォームホワイト）：あたたかみのある仕上がりにしたいなら

アワガミ「楮 白 厚口」（マット／中目／ナチュラルホワイト）：和紙独特の風合い。色は沈みやすい

クレサン「キャンバスグロス」（光沢／荒目（キャンバス地）／ホワイト）：キャンバスプリントにしたいならこれ。光沢は強い

エプソン「プロフェッショナルフォト」（半光沢／細目／クールホワイト）：写真らしい仕上がりにしたいときに。アクリル加工はこの紙でのみ可能

プリント後に、手彩などによる
こだわりの特殊効果を加える

アーカイバル®（ジクレー版画＋特殊効果）

版画工房アーティー

「ジクレー」による作品制作を手掛ける版画工房アーティーでは、
制作する作品の約95％に手作業などによる特殊効果を施すことで、
原画の単なる複製にとどまらない、版画ならではの新たなオリジナル作品をつくっている。

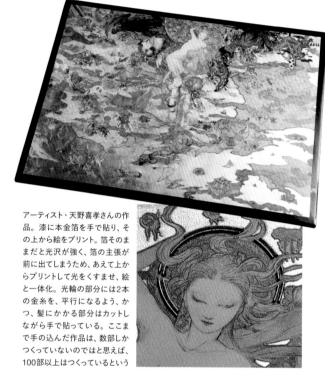

アーティスト・天野喜孝さんの作品。漆に本金箔を手で貼り、その上から絵をプリント。箔そのままだと光沢が強く、箔の主張が前に出てしまうため、あえて上からプリントして光をくすませ、絵と一体化。光輪の部分には2本の金糸を、平行になるよう、かつ、髪にかかる部分はカットしながら手で貼っている。ここまで手の込んだ作品は、数部しかつくっていないのではと思えば、100部以上はつくっているという

こちらも漆にプリントした天野喜孝さんの作品。刀の部分は螺鈿（貝片を漆に施す装飾方法）。さらに、螺鈿部分に透明樹脂を筆でのせて、刀を盛り上がらせている。インクジェットプリンターを用いるジクレー版画では、金銀の印刷ができないため、衣装の金部分は絵の具で手彩色している

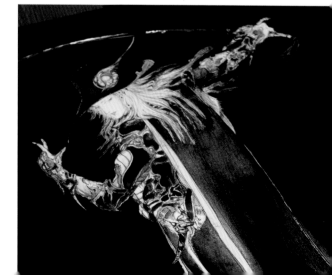

　「ジクレー」とは、高精細なインクジェットプリントと変わらない。

　その名前は、「（インクを）吹き付ける」という意味のフランス語に由来する。

　東京・六本木にある版画工房アーティーは、そんな複製にとどまらないジクレー版画を手掛ける工房だ。クリエイターの原画をプリンターで出力するだけでなく、原画をもとに新たな表現を加え、新しいオリジナル作品をともにつくり上げることにこだわり、自社で制作する作品を「アーカイバル」と名付けている。手

インクジェットプリントで印刷された版画作品のことだ。

　インクジェットプリンターを用いるため、物理的な版を必要とせず、デジタルデータからプリントされるのが特徴で、UVインクジェットプリンターを用いる場合は、紙だけでなく樹脂や金属など、さまざまな媒体にプリントできるのも大きな特徴だ。しかし、単にデータをプリントするだけであれば、それは家庭で行うこともできる専門家が、厳選した用紙・素材にプリントを行うものだ。

　「版画工房が手掛けるジクレー版画」は、後に何らかの特殊効果が加えられ、原画とはまた異なる、版画ならではの表現、魅力が加えられる。

　同社が行う特殊効果の種類は、想像以上に数多い。作家が最初の依頼時の打ち合わせで同社を訪ねると、過去に手掛けたさまざまな作品を見せてくれるだけでなく、作家の原画やデータを見て、それを表現するための制作手法を提案してくれる。手作業で施す特殊効果も多いため、かけがえのない1枚をつくることができるのだ。

掛ける作品の約95％には、プリントした後に何らかの特殊効果が加えられ、原画

作業で施す特殊効果を購入する人にとっても、かけがえのない1枚をつくることができるのだ。

マット盛り上げ加工：プリントした上から、背景のバラの花の上にマットのメディウム（透明インキ）を手で塗り、盛り上げをつくっている

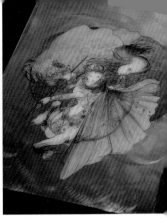

グラインダー加工、エポキシ加工：真鍮の板にグラインダーで1枚ずつ背景の渦巻きのような模様をつけ、プリント。人物の後ろの円部分に金箔を貼り、表面に樹脂を厚盛りするエポキシ加工によって透明感と空間性を出している。絵柄のプリント以外は、すべて手作業

盛り上げ加工：プリントした上から背景にグロスのメディウムを手で塗り、油絵の具を厚塗りした筆の跡のような効果を与えている

ラメ加工、エポキシ加工：アルミ板に下地として青いラメをびっしりと敷き詰め、その上に絵柄をプリント。ラメが下？と驚くが、透明樹脂に青ラメを混ぜ、それをケーキのスポンジにクリームを平らに塗る要領で、ヘラのようなもので平らに盛っている。さらに、絵柄をプリントした後、表面全体に樹脂を厚盛りするエポキシ加工している

INFORMATION

ロット数
最小ロット1絵柄2枚以上、合計5枚〜。経済ロットは25枚以上。段階的に割引あり

コスト目安
アナログ原画から制作の場合、5万円〜

納期
アナログ原画からの場合、色校正を含め約2週間ほど（ただし枚数による。また、特殊効果ありの場合は要相談）

入稿形態や注意点
印刷時の発色が保証できないため、用紙持ち込みは不可。長期保存を前提とした作品づくりを行っており、発色、温度、湿度変化に耐えうる厚みなど、さまざまな角度から検証して「美術版画」としての品質を保てる用紙を厳選してラインナップしている（マット版画用紙、キャンバス、和紙など）ので、基本的にはそのなかから相談。紙以外の素材も応相談。紙、キャンバスなどの最大サイズは幅約150cmまで、メタルや漆など特殊素材の最大サイズは60×40cmまで。額装やキャンバスの木枠張り込みの取り扱いはない。

問い合わせ
版画工房アーティー
東京都港区六本木7-21-22
セイコー六本木ビル4F
TEL：03-6721-1850
Mail：info@artie.co.jp
https://artie.co.jp/

手彩によるラメ加工：プリント後、桜の質感が出せるように、メディウムで盛り上げ加工をした後、ラメをふりかけている。桜の下の土手には色の違う金のラメが吹き付けられているが、これは、それぞれラメをエアブラシで吹くとき、ラメをつけたくない場所に透明フィルムでマスキングしている

エアブラシによるラメ加工：こちらはキャンバス地にプリントした後、全体にツヤ加工を施し、その上からエアブラシでラメを吹き付けている。細い線へのラメ加工や、グラデーション、部分的なツヤ加工などを組み合わせ、作品の良さを引き出す効果を、そのつど選択している

広色域でハイクオリティなアートブックが
小ロットでつくれる

JetPressで高濃度広色域出力

サンエムカラー

高濃度・高品質な印刷を得意とするサンエムカラー。オフセット印刷だけでなく、
デジタル印刷機「JetPress（ジェットプレス）」でも通常より高濃度で色域の広い印刷が可能だ。
これを使えば、ハイクオリティな写真集やアートブックが小ロットからつくれる！

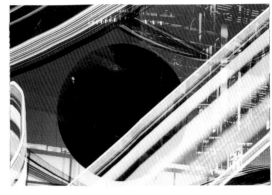

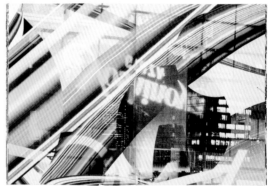

デジタル環境で作成したデータを、印刷機に直接送って印刷する機械です。そこで当社ではジェットプレスを生産機として導入し、オフセット印刷の色再現にこだわらず、機械のポテンシャルを最大限に活かして色設計をしました」（プリンティングディレクター・大畑政孝さん）

サンエムカラーはオフセット印刷において、高濃度で色彩と階調が豊かな表現を得意としている。しかしジェットプレスは、標準状態のままだとサンエムカラーのオフセット印刷に比べて濃度感が見劣りしてしまう。そこで機械を独自に

もっと広い色域の印刷が可能な印刷機だ。富士フイルム製のデジタル印刷機ジェットプレスは、その高い印刷品質と、幅広い用紙に対応できることから、平台校正機に代わる色校正機としてオフセット印刷の工程でも用いられているデジタル印刷機だ。

「校正機としてジェットプレスを使う場合、オフセット印刷の色に合わせる必要がありますが、実はジェットプレスは

ット印刷と異なり刷版を必要としないため、小ロット印刷に適してくれる印刷機だ。

チューニングし、独自のICCプロファイル（ある特定の機器がどのように色を再現するか、デバイスごとの色特性情報を記述したファイル）を設計して、標準よりも広い色域を実現。特に、暗部の濃度感や色彩を豊かに調整し、また、変換時に彩度が飽和しやすい色も、調子を描

サンエムカラーがJetPressで印刷した、写真家・小林健太さんの作品集『Kenta Cobayashi Reflex』（アートビートパブリッシャーズ supported by FUJIXEROX発行）。大胆にデジタル加工を施した作品制作を続けてきた作家による、銀座の風景写真をベースにした大判作品集（318×236mm）。バーチャルと現実世界の間で振動し流動するエネルギーを感じさせる、鮮やかな色彩にハッとさせられる。JetPressは、富士フイルムが独自開発した水性顔料インク「VIVIDIA」を使用しており、発色性に優れ、広い色域を持つのが特徴。また、用紙の風合いを活かした、水性インクならではの自然な仕上がりが得られる

上質紙にJetPressで印刷した場合の色域比較。色立体が富士フイルム標準設定、点線立体がサンエムカラーチューニング。コート紙に比べ色の沈みやすい上質紙でも、標準設定に比べ、サンエムカラーではかなり鮮やかに印刷できることがわかる

コート紙にJetPressで印刷した場合の色域比較。色立体が富士フイルム標準設定、点線立体がサンエムカラーチューニング

ジェットプレスとジャパンカラー（オフセット枚葉印刷色の標準）の色域比較。赤い線がジャパンカラー、緑線が富士フイルム標準設定のJetPress、青い線がサンエムカラーチューニングのJetPress。標準設定のJetPressもジャパンカラーより表現できる色域が広いが、サンエムカラーのチューニングでさらに広がっていることがわかる

き分けられるように設定した。

デジタル環境で作品が制作されるようになり、通常のCMYKでの印刷よりもより広く、モニター画面上で見ている色の鮮やかさを表現できる「RGB印刷」への需要が高まっているが、「RGB印刷」といっても、RGBデータを印刷する場合、どこかの段階で、印刷色であるCMYK、あるいはインクジェットプリンターなど出力機の色構成に分版される。いかにして色域を最大化し、また、サンエムカラーならではの高濃度な刷り上がりにするか。そのための独自チューニングをしているのが、同社のジェットプレスなのだ。

これによって、ハイクオリティな写真集やアートブックを小ロットで制作できるようになった。鮮やかな色彩で刷りたい、小ロットで本をつくりたい、そんなときにぜひ頼んでみたい。

①のRGB画像を変換した際、それぞれどのような色再現になるかを表した写真。②がジャパンカラー変換、③がサンエムカラーICCプロファイルで変換した画像、④が富士フイルム標準のICCプロファイルで変換した画像。他の変換方法と比較すると、サンエムカラーICCプロファイルは、彩度を落とさず、花びら中央の色飽和を起こさず、かつ、背景色が黒く締まっており、RGBオリジナルに最も近い再現となっている

INFORMATION

ロット数
最小ロット1枚〜、経済ロット100〜500枚

コスト目安
小ロット（500部まで）の場合、オフセット印刷に比べて6〜8割程度の価格

納期
校了から1週間程度〜

入稿形態や注意点
データにはICCプロファイルを埋め込むこと。RGB形式での入稿推奨。

問い合わせ
株式会社サンエムカラー
京都府京都市南区吉祥院嶋樫山町37
TEL：075-671-8458
問い合わせフォーム：https://www.sunm.co.jp/contact/
https://www.sunm.co.jp/
X：@sunMcolor
Instagram：@sunMcolor

メタリックカラー

グラフィック

イラストの一部や全体を光らせたい、金や銀だけでなく、
さまざまなカラーメタリック表現をしたい。
そんなときに使いたいのが、グラフィックの「メタリックカラー」だ。

グラフィックのオンデマンド印刷のオプションメニューの一つ「メタリックカラー」は、オンデマンド印刷のシルバー、ゴールドの特殊トナーの上にCMYKを刷り重ねることで、多彩なカラーメタリック表現が可能な印刷だ。トナーの質感により、少し粒子感のあるラメのような輝きになるが、10部程度の小ロットから、オフセット印刷に比べて製造時間も短く、コストも抑えて制作することができる。

「メタリックカラー」を使いたい場合は、イラストレーターの専用スウォッチを使う。スウォッチとは、あらかじめ使用色が登録された便利なパレットのようなもの。まず、グラフィックのサイトからメタリックカラーの専用スウォッチをダウンロードし、これを使ってオブジェクトに色をつけていく。

シルバーとゴールドの併用はできないが、シルバーは全37色のラインナップから最大26色まで、ゴールドは全25色のラインナップすべてを一度に使うことが可能というから驚きだ。専用スウォッチに

登録されている色以外にも、シルバー、ゴールドの上にオーバープリントでCMYKをのせれば、既存色にとらわれず、自分の好きな色でメタリック表現が可能。任意の色でのグラデーションがきれいに印刷できるのも、うれしい特徴だ。

プロセスCMYKのみの印刷と併用することももちろん可能。メタリックカラーのみで絵柄を表現すると、少しぼんやりした印象になるので、たとえば輪郭線はプロセスカラーにし、その中をメタリックカラーにするなどしてメリハリをつけてもよい。絵柄のごく一部だけを光らせて目立たせるのも効果的だ。

専用スウォッチの色見本は、サイトから資料請求すれば送ってもらえる。仕上がりが不安な場合には色校正サービスもあるので、ぜひ利用したい。

シルバーをベースにしたメタリックカラーでイラストをプリント。シルバーは最大26色までを一度に使用することができる。グラデーション表現もきれいだ

メタリックカラーは、ツヤツヤというよりは、少し粒子感のあるラメのような輝きが特徴

犬の部分はプロセスカラーで鮮明に印刷

神楽アオイ♥

モノクロの線画イラストとゴールドベースのメタリックカラーを組み合わせ。スポット的にメタリック表現にした印象的な仕上がり

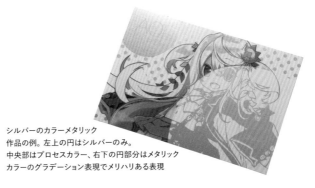

シルバーのカラーメタリック作品の例。左上の円はシルバーのみ。中央部はプロセスカラー、右下の円部分はメタリックカラーのグラデーション表現でメリハリある表現

◎シルバー全37色、ゴールド全25色のラインナップ

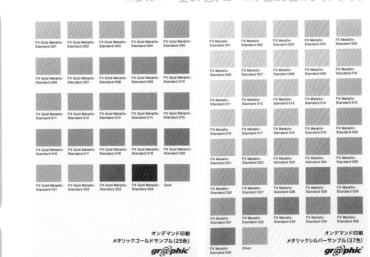

オンデマンド印刷
メタリックゴールドサンプル (25色)
gr@phic

オンデマンド印刷
メタリックシルバーサンプル (37色)
gr@phic

専用スウォッチの登録カラーの見本。シルバーとゴールドの併用はできないが、一度に最大26色を使えるのはすごい

実物サンプルあり！

シルバーをベースにしたメタリックカラーの実物サンプルが、実際に綴じ込まれている。このイラスト内に使用したメタリックカラーは20色。それ以外の色も含め、26色分の色玉を下部に配置している。どんな輝き、質感なのかは実物で確認を。

紙：マットコート紙
四六判135kg
イラスト：fancomi

INFORMATION

ロット数
商品によって異なる。ポストカードの場合、最小ロット10部〜、経済ロットは500部〜

コスト目安
ポストカード（マットコート四六判180kg、片面カラー＋メタリックゴールド）を100部、5日納期で制作した場合、1824円。商品と納期によって価格は異なる

納期
最短納期は1日〜（メタリックカラーをオプション追加した場合の追加納期はなし）

入稿形態や注意点
メタリックゴールドとメタリックシルバーの併用はできない。1注文につき最大26色まで選択可能（ゴールドの場合は最大25色）。対応アプリケーション／形式は、adobe Illustrator（ai）のみ対応。対象商品は6種類（ポストカード、チラシ・フライヤーなど）。最大サイズA3まで。
https://www.graphic.jp/options/print_ink/metallic_color#how_to

問い合わせ
株式会社グラフィック
京都府京都市伏見区下鳥羽東芹川町33
TEL：050-2018-0700
Mail：store@graphic.jp
https://www.graphic.jp/
X：@graphic_store
Instagram：@graphic_printstore

実物サンプル

26色掲載●印つきは
イラストで使用中の色

◎実物サンプルの色指定はこうなっている

今回、シルバーのカラーメタリック実物サンプルが綴じ込まれている。色指定は下図の通り

001	002	004
005	007	008
009	011	013
014	016	017
018	019	020
021	022	026
028	029	030
031	033	035
036	Silver	

濃いグレーの線は基本的に036

犬は全てCMYK

特色平台リトグラフ

東京平版

平台校正機とは、校正刷り専用のオフセット印刷機のこと。
本番と同じPS版とインキ、紙を使用して刷る単色校正機で1色ずつ刷り、
小ロットのポスター製作に活用するのが「特色平台リトグラフ」だ。

平台校正機とは、版や紙を平台にセットし、その上を円筒形のブランケットが回転して通る刷りが行なわれてきた（現在ではデジタル校正が主流となっている）。

平台校正機での印刷は手作業による部分も多いため、数枚の校正を刷ることに適している。転じて、数枚から数十枚の小ロットのオフセット印刷機として、展覧会用など特別なポスター制作に使われることもある。

平台校正の単色機を所有する東京平版では、この機械が石版画などの版画と同じ原理であることに目を向け、オリジナル版画として「平台リトグラフ」の制作を試みている。

版からインキがブランケットに転写し、それを紙にさらに転写させて印刷する機械だ。オフセット印刷で本番と同じ紙を使って色校正をとりたいとき、機械の調整のために100枚以上の紙が必要になり、コストも時間もかかってしまう。そこで、本番と同じPS版とインキ、紙を使用して刷る平台校正刷り専用のオフセット印刷機として、平台校正刷り専用のオフセット印刷機による色校正制作を試みている。

データ入稿も可能だが、より効果を実感できるのはアナログ原画だ。題材となる作品を東京平版でスキャニングしてデータ化してもらい、作品の色を再現するために必要な色数を決める。そうして、特色で分版データをつくり、単色平台校正機で1色ずつ印刷していく。

CMYKのプロセス4色ではなく、オール特色で分版することで、透明感のある肌の色や、蛍光っぽいピンク、オレンジ、緑、水色といったプロセスカラーでくすみがちな色も鮮やかに表現できるのが特徴だ。

特色平台リトグラフの作品例。マーカーで着彩された手描きのイラストを特色7色で表現。CMYKでは掛け合わせで表現される色を、版画の要領で特色で1色ずつ刷り重ねているため、鮮やかで澄んだ色みになっている

使用した特色はこの7色。CMYKでは出ない色合いばかりだ

これが平台校正機。平台の上にPS版と印刷する紙を並べておき、その上をブランケットが回転して移動。PS版からインキをブランケットに転写し、その横にある印刷用紙に印刷していく

実物サンプルあり!

特色7色を用いた「特色平台リトグラフ」の実物サンプルが綴じ込まれている(ただし、今回の付録は大ロットのため、平台校正機でなくオフセット印刷機で印刷)。特色選定の難度が高く、グラデーションの多い絵柄。CMYKだと暗めになりがちだが、特色刷りによって華やかな仕上がりになっていることを、実物でぜひ確かめてほしい。
紙:ヴァンヌーボV-FS〈スノーホワイト〉
四六判150kg
イラスト:坪井瑞希

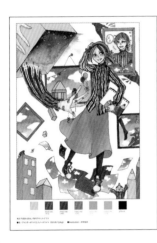

②Photoshopを使い、塗り絵の要領で特色版のデータを作成する。まず、墨版で土台となる版を作成。その墨版に、塗り絵のようにそれぞれの色をつけ、特色版をつくっていく。分版データは下の通り

墨版

①題材となる作品をスキャニングでデータ化し、作品の色再現に必要な色数を決める。CMYKで再現するのではないため、色数は調整可能(色数が少なくなるほど、表現できる色域は狭くなる)

原画

INFORMATION

ロット数
最小ロット1枚〜、最大10枚まで

コスト目安
仕様によって異なる。色数やサイズで変わるが、実物サンプルの場合は8万3000円(税抜、校正1回)

納期
実物サンプルの作品の場合は、制作期間3週間程度。難易度(色の分版)によって納期に幅が出る。

入稿形態や注意点
印刷用紙であれば使用可能だが、表面加工してる乾きの悪い紙の選択は避けたい(要相談)。紙厚は84.9g/㎡〜260g/㎡まで対応可能。最大サイズはA1まで。

問い合わせ
東京平版株式会社
東京都新宿区箪笥町8
TEL:03-3260-1226(代表)
Mail:s.ishikawa@tokyoheihan.co.jp
https://tokyoheihan.co.jp/
X:@tokyoheihan
Instagram:@tokyoheihan_artprinting

◎製版によってこんなに変わる!

5人のオペレーターによる製版例。同じ特色を使っても、解釈によって色再現がこれだけ変わる。

伝統的な木版画でオリジナル作品がつくれる

手摺り多色木版
芸艸堂
うんそうどう

浮世絵に代表される多色摺り木版画は、江戸時代以来続く日本の伝統技術のひとつだ。
京都で1891年（明治24）に創業した美術書出版社・芸艸堂では、
現代美術やイラスト、アニメーションの木版作品の制作も行っている。

現在では日本で唯一の、手摺り木版本を刊行する出版社・芸艸堂。1891年（明治24）に美術出版社として京都で創業して以来、木版摺りと製本の技術を活かし、明治から昭和初期にかけて刊行した多色摺り図案集のモチーフをアレンジして、木版商品や文具などの制作を手掛けている。

同社は、現代のさまざまな木版画制作を手掛ける版元でもある。それも、浮世絵などの伝統的な作品だけでなく、現代のイラストデータを入稿し、彫師と摺師に仕上げてもらうことも可能だ。ここで紹介しているのは、クリエイティブスタジオ「SSS by appllibot」の所属クリエイターBUNBUNさんの木版作品。顔料絵の具を使った美しい発色と、手漉き和紙の柔らかな風合い。そして和紙に絵の具が食い込むようにしっかりと摺り上げられた線の力強い美しさは、木版ならではだ。

ャラクターやミュージシャンの限定グッズとしての木版画制作など、手掛ける内容も幅広い。芸艸堂は版元であり、明治時代から培ってきた職人とのつながりをもち、制作する作品に応じてそれにふさわしい絵師や彫師、摺師に依頼して、木版画作品をディレクションしてくれる。

手描きの原画を渡して木版画に起こしてもらったり、資料を渡して絵師に図案化してもらうこともできるが、デジタルのイラストデータを入稿し、彫師と摺師

瞳の部分は少しずれても表情の印象が変わってしまうため、瞳部分だけの色版をつくって摺られている。1mmにも満たない大きさだが、見当がばっちり合っている

BUNBUNさんがデジタルで制作したイラストを、芸艸堂が木版画化。「木版画は手作業で彫り、摺られるため、出力に個体差が生まれることが逆に魅力的で、手にとってくださった方が1枚1枚に、より愛着を感じられるのではないかと考えました」（BUNBUNさん）。単に絵の出力方法を版画にしただけでは情趣がないと考え、事前に摺師、彫師と技術的な話などの打ち合わせを行なったそう。「あえて和の表現は避け、自分のキャラクター的表現と、版画だからこその色彩を両方見せられるよう原画を制作しました。仕上がった木版画は、デジタル印刷では出ない情報量というか、風合いが本当に素晴らしいんです」

木版ならではの表現として「板ぼかし（版木の上に水と絵の具でぼかしをつくり、紙に摺りとること）」や「ごま摺り」も採り入れた。「ごま摺り」は背景や蛙の一部に用いられている、白いごまを撒いたような、まだらな摺り方のこと。摺るときの圧を軽めにしたり、絵の具ののせ方を工夫して行われる

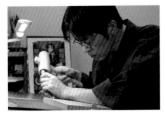

②彫り

木版画制作は、昔ながらの分業で行われる。絵師が描いた原稿をもとに、彫師が版構成を考えて色ごとに版を彫り分け、摺師がその版を用い、原画の色使いを忠実に再現する。いかにむだのない版数で原画を再現できるかは、彫師の腕にかかっている。今回の彫りを手掛けたのは北村昇一さん

①原稿を描く

木版画では、通常は絵師が原稿を描くが、今回は作家自身（BUNBUNさん）が、デジタルデータで作成。均一な線だと彫りにくいと芸艸堂が伝えたことを受け、抑揚のある線で描かれている

主板（墨版）を彫るために用意された、墨線のみの原稿

完成イメージ

まず主線の板（墨版）を彫る。瞳のような細かい部分は慎重に彫り進める

板に原画を貼り、線画のみ残るよう、刷毛で紙をはらう

色分け彫の完成。版木の裏表を使い、版木13枚25版になった

主線の板から校合摺（墨1色の摺り）をつくり、色分け部分をトレースして各版木に貼り付け、色分け彫を行う

主線の板が完成

INFORMATION

ロット数

経済ロット100枚～

コスト目安

原画制作代（15～20万円）、彫代（100～150万円）、摺代（1枚1万円～、紙代含む）。手彫りのため、色数が増えれば版数が増え、版の製作費が上がる。同様に、色数が多ければ摺度数が増え、摺り代が上がる。

納期

原画制作は初校まで1～2カ月。彫りに2カ月。摺りは初校まで10日、本摺りは100枚制作の場合2カ月程度。

入稿形態や注意点

すべて手作業のため、職人の状況（既存の仕事量など）により、上記の日程では対応できない場合もある。早めに問合わせを。

問い合わせ

美術書出版 株式会社芸艸堂
京都府京都市中京区妙満寺前町459番地
TEL：075-231-3613
Mail：info@hanga.co.jp
https://www.hanga.co.jp/
X：@unsodo_hanga
Instagram：@unsodo1891

③摺り

版が完成したら、摺りの作業へ。摺師は原画を見ながら絵の具を調合し、摺る。本作の摺りを手掛けたのは佐藤木版画工房の中山誠人さん

版木に刷毛で絵の具を置き、ブラシで伸ばす

↓

板につけた見当の目印に合わせて和紙を置き、上からバレンでこする。絵の具が和紙にしっかり食い込むように摺るのが木版画の特徴で、裏からも線が見えるほどこするが、何度も重ね摺りしても和紙（越前生漉奉書紙を使用）は破れない

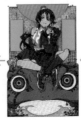

主板を摺ったあと、薄い色から順に、1色ずつ和紙に重ね摺りをしていく。最終的に、25版の版木を用い、35回摺り重ねて完成したのが74ページの完成品

中
ロット
向き

キラキラしたスクリーン印刷ならではの輝度感表現

メタリックインキでのスクリーン印刷

プロセスコバヤシ

粗い粒子を入れたインキが使え、なおかつインキの盛り量を多くできるスクリーン印刷では、
他の印刷では表現しにくい輝度感の高いメタリック印刷ができる。

スクリーン印刷は、オフセット印刷やグラビア印刷など他の版式の印刷と比較して、インキをかなり厚く刷ることができるという特徴がある。これはスクリーン印刷に使用する「紗」と呼ばれる目の細かい網のようなスクリーンに、どのくらいインキを盛って刷りたいかによって、塗布する感光剤を調整し、たくさん盛りたいときは分厚くすることができるのが理由のひとつ。また使用する紗の目を粗くすれば、インキの中に入れる顔料などの粉末材料を、サイズの大きなものにすることがで

きる。こうした印刷の特徴があるため、スクリーン印刷では（メタリック色では なくても）インキの塗布量を多くして刷ることができる。

自動機から手刷りまで、さまざまなスクリーン印刷ができるプロセスコバヤシでは、メタリックインキを使った印刷も得意。本誌50号にも左写真のサンプルを実物綴じ込みしているので、手元にある方はぜひ見てみてほしい。金や銀、銅色などのメタリックがかなりキラキラと輝度感高く刷れる。こうしたベーシックなフルなメタリック色や、粒子感の細かい／粗いなどの調整をしたインキをつくり、印刷してもらうことも可能。インパクトのあるシルク作品をつくりたいときにぴったりの手法だ。

メタリック色だけでなく、調色してカラ

スクリーン印刷で銀インキを刷ったもの。粒子感がありキラキラと明るくインパクトのある銀が表現できる

すべてスクリーン印刷の特色ベタ刷りしたもの。金色（左側）と銅色（右側）のメタリックインキ2色が使われている

プロセスコバヤシ／シルクスクリーン印刷（特色5色）

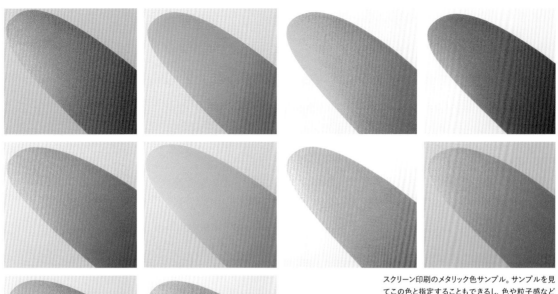

スクリーン印刷のメタリック色サンプル。サンプルを見てこの色と指定することもできるし、色や粒子感などを調整してオリジナル色をつくることもできる

INFORMATION

ロット数

1枚からでも可能だが、版代がかかるため単価が高くなってしまう。経済ロットは500枚〜

コスト目安

B2サイズのポスターをメタリック2色＋墨の3色印刷した場合、製版印刷費用で500枚で17万円程度が目安（紙代別途）。印刷内容や使用色で変わる

納期

データ入稿から7日程度

入稿形態や注意点

金といっても粒子感や色味などでさまざまなタイプがあるので、細かく希望がある場合は事前打ち合わせ必須

問い合わせ

株式会社プロセスコバヤシ
東京都江戸川区南篠崎町3-10-11
TEL：03-3678-5911
Mail：info@pro-koba.co.jp
http://www.pro-koba.co.jp
X：@enjoy_kobachan

アラベールのような非塗工の紙に刷っても、金属感ある金色が表現できる。またこのような細い罫線が白抜きにできているように、スクリーン印刷でもかなり細かい印刷が可能だ

伝統木版制作から、多種多様な展開までできる

手摺り木版からグッズまで

竹笹堂

伝統的な木版画で培った匠の技術を用いて、新たな可能性を探りながら、
現代の商品展開を行っている竹笹堂。オリジナルの木版画制作から、パッケージや布製品など、
手摺りの枠を超えたグッズ展開までお願いできるのが大きな特徴だ。

明治時代（1891年）に創業した木版画工房「老舗手摺匠竹中木版」が展開する木版印刷プロモーション会社・竹笹堂。木版画は江戸時代から、絵師・彫師・摺師がそれぞれ別に工房を構え、分業制によって制作されてきたが、竹笹堂では彫師と摺師が同じ工房で協業し、すぐに顔を合わせて話ができる環境で、コミュニケーションをとりながら木版画を制作しているのが大きな特徴だ。

木版画は、絵師が描いた下絵をもとに、

彫師が色ごとに版分けをして彫り、摺師がその版を用いて、原画の絵を見ながら色を調合し、色表現を行なっていく。原画の色を再現するために、版構成を考える彫師と、実際に絵具をのせて紙に摺りとっていく摺師がすぐに相談できることは、竹笹堂の強みになっている。

竹笹堂で制作できるのは、まずひとつに、イラストや現代美術、デザイナーなどの作品の木版画化。シンプルで素朴な絵柄から、複雑で本格的な多色木版までが可能だ。

「現代の名工」にも認定された竹中木版4代目摺師・竹中清八氏をはじめ、同社がこれまでに培ってきた木版画の高い技術と、工芸が盛んな京都の地場を活かした多様なものづくり展開を相談できる会社なのだ。

見た人が楽しくなる、ちょっとクスッと笑ってしまう作品をつくる木版画家・原田裕子さんの作品。あたたかみのある4色摺りの木版画だ。原田さんは竹中木版 竹笹堂の6代目摺師であり、摺師の技術をもとに木版画の作画も手掛けている。本作では「風景だけど、模様のように見える面白さ」を表現。詳しい制作工程は79ページを参照のこと

こちらも原田さんの作品で、背景に雲母（きら）摺りをしたもの。雲母摺りは浮世絵版画の摺り技法の一つで、雲母の粉を用いることで、パールのような輝きを出す

これも原田さんの木版画作品。背景には蛍光がかったピンク、紅葉の赤に、金の絵具が光る。木版画は和紙に絵具をしっかり摺り込む。発色が良いのが特徴のひとつだ

さらに、和紙グッズとして古くからつくられてきた掛け紙や扇子などのほか、ブックカバーやしおり、手ぬぐいといったグッズ、パッケージや布製品など多種多様な展開、新しいグッズの企画も依頼できる。

同柄の手ぬぐい。
こちらは木版の絵柄をデータ化し、展開した活用例。他にも布製品やパッケージなど、さまざまなグッズ展開が行える

手摺りした木版画をカットして紐をつけ、しおりに

手摺りした木版画のグッズ展開例。ブックカバーは身近かつ喜ばれるグッズだ

②版木を彫る

原画に従って彫師が色分けし、色ごとに版木を彫っていく

①原稿を描く

今回は、原田裕子さんの木版画作品で制作の流れを見ていこう。まずは下絵を描く。これは最初のラフ。このあと、彫師が色分けのイメージをできるよう、色をつける。着彩の画材は色鉛筆でも水彩でも、イメージが伝われば何でもOK

4版目

3版目

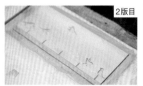

2版目

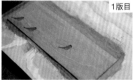

1版目

竹笹堂の摺師であり、木版画家でもある原田裕子さん。作業は床にあぐらをかいて行う。後ろにはずらりと顔料や絵具が並んでいる

INFORMATION

ロット数

最小ロット100枚〜

コスト目安

作品制作の場合：彫り代金10万円〜、見本摺り（色校正）6万円〜、摺り代金1枚2000円〜

グッズ制作の場合：上記の木版画制作代金に加工賃（袋成型など）、パッケージ代金などが加算される。A4サイズの木版画を制作し、それを2つ折カードに加工した場合（シンプルなデザインの場合）、彫り10万円〜、摺り1色1枚200円〜、見本摺り（色校正）3万円〜、加工賃（断裁、角丸加工、スジ入れ）1万円〜。
※パッケージ資材は含まない
※デザインや色数により、木版画制作代金は変動

納期

作品制作は約1カ月〜。グッズ制作は約1〜2カ月程度

入稿形態や注意点

コスト、納期ともにすべて目安。実際の絵のデザインや色数により、木版画代金は変動するため、詳しくは問い合わせを。

問い合わせ

有限会社竹笹堂
京都府京都市下京区綾小路通西洞院東入新釜座町737
TEL：075-353-8585
Mail：info@takezasa.co.jp
https://www.takezasa.co.jp/
X：@KyotoTakezasado
Instagram：@takezasado

③摺る

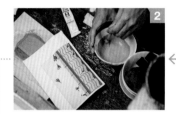

2 原画を見ながら、色を調合する

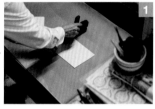

1 彫師が彫った版木を用いて、摺師が摺っていく。まず、紙を水で湿らせる

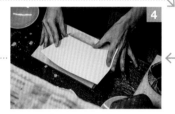

4 版の右下と中央下には見当合わせのための印がつけられている。そこに紙をきちんと合わせて、版の上に置く

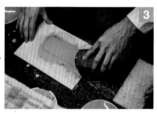

3 版に絵具と、絵具を均一に広げるために糊を少しのせ、ブラシで伸ばす

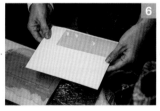

6 1色目の摺り上がり。同様にして1色ずつ摺り重ねていく

5 バレンでこすって、色を写しとる

8 3色目を重ねたら、急に絵が見えてきた

7 2色目を重ねたところ

撮影（工程写真）：
池田晶紀（ゆかい）

4色目を重ねて、摺り上がり。できあがりは78ページに掲載したとおり

9

多色シルクスクリーンプリント

松井美藝堂

オフセット印刷よりもインキが盛れて、濃度感のある発色の美しい印刷ができるシルクスクリーン。この印刷を用いて、10色前後にも及ぶ多色でのポスター印刷に対応してくれるのが松井美藝堂だ。

シルクスクリーンは、孔版印刷の一種だ。テトロン繊維などでできた「紗」と呼ばれるスクリーン（網戸のようなものをイメージするとよい）に感光剤を塗布し、印刷したい絵柄をポジフィルムに出力して紗に焼き付け、絵柄部分の感光剤を洗い流すと、その部分にだけインキが通過できる孔が空く。こうしてできた版を印刷機にセットして、スキージと呼ばれるヘラでインキを掻くと、紗に空いた孔からインキが落ちて、下に置かれた紙に印刷できるというしくみだ。紗のメッシュ（網目）の大小や、感光剤の厚みによって、盛るインキの量を変えることができ、一般的にはオフセット印刷の10倍ほどもインキを盛ることが可能といえる。この紗に空いた孔からインキを盛ることが可能といえる。このため、しっかりとした濃度感のある鮮やかな色表現ができるのが特徴だ。

シルクスクリーンでは、印刷機に1版ずつセットし、1色ずつ刷り重ねていくため、刷り色が多くなるほど製版は難し

く、コストと手間もかかる。しかし、特色を力強く塗り重ねた表現は、他の印刷方式とはまったく異なる魅力を持っている。

大正時代に創業した松井美藝堂は、シルクスクリーンによるポスター制作などを手掛ける印刷会社だ。最大B1サイズまで刷れる印刷機を持ち（手刷りなら最大2000×1000ミリまで可能）、10色前後の多色ポスター印刷も行っている。

現在はデジタルデータでの入稿が主流だが、アナログ原画を渡してスキャンしてもらい、そこから特色の分版データをつくってもらうことも可能。データ入稿の場合は、イラストレーターのレイヤー分けなどで自分で分版データをつくってもよいし、高解像度の画像データを松井美藝堂に渡し、分版から依頼することもできる。製版は、松井美藝堂と、製版会社の橋場グランド社が相談して行っていく。分版の確認はPDFデータなどで見せてくれる。特色の色指定は、カラーチップを渡せばOK。蛍光や金銀、グリッターなどの特殊なインキもガッツリ刷ってくれる。紙は、指定がなければ発色のよいヴァンヌーボを使用。もちろん、他の紙を指定することも可能だ。厚みは四六判180キロ以上が望ましい。

大瀧詠一氏の「A LONGVACATION」などのレコードジャケットで知られるイラストレーター・永井博さんの絵画から制作されたシルクスクリーン作品。澄んだ青、空のグラデーションが印象的。特色10色刷り、244×210mm。代官山蔦屋書店ヤフー店で販売（https://store.shopping.yahoo.co.jp/d-tsutayabooks/art57108a-2011850390393.html）

空のグラデーションは、網点によるもの

①原画

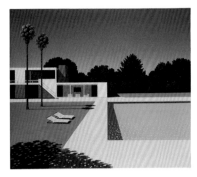

今回の作品はアナログ原画から制作。原画はアクリル絵の具でキャンバスに描かれたもの。厚物が取り込める大型スキャナーでスキャニング

②色分け指示

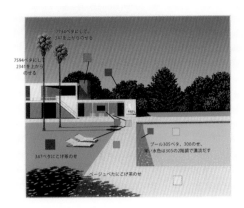

永井博氏のもとでディレクションを担当した江川賀奈予さんから届いた色分け指示。「青が特徴的なので、青のグラデーションをきれいに製版したいということと、全体的なコントラストに気をつけて色を決めました。原画よりも気持ち非現実的な色にすることで、原画とシルクスクリーンの違いを出しました」(江川さん)

④印刷

A2サイズまで印刷できる半自動スクリーン印刷機で印刷

③分版

Photoshopでチャンネル分けをして特色に分版。データを作成した橋場グランド社は「作家がどのような色を使っているのか、どうやって色を重ねているか、同じ手法をシルクスクリーンでも再現できるのか、何度も原画を見て考え、頭のなかで分版がほぼ完成している状態にしてから取りかかりました」という

紙を1枚ずつセットし、1色ずつ刷り重ねていく(写真は抜粋)。基本的に、薄い色から順に刷っていく。完成した作品は80ページに掲載

INFORMATION

ロット数
経済ロット100枚〜(版代がかかるため単価は高くなるが、1枚〜数十枚の小ロットも対応可能)

コスト目安
A2判10色刷りを500枚印刷した場合、数十万円台後半〜

納期
データ入稿より2週間で校正。校了後2週間〜

入稿形態や注意点
アナログ原画・画像入稿の場合(分版データの制作から依頼する場合)はプラス1週間くらいが必要となる。

問い合わせ
株式会社松井美藝堂
東京都大田区千鳥1-15-15
TEL：03-3752-5151
Mail：bigeido@sepia.ocn.ne.jp
https://www.bigeido.co.jp
Instagram：@bigeido

RGB画面と同じように刷りたいときに
独自の広色域4色印刷

美彩® —BISAI—

こだま印刷

画面に表示されるRGBを、印刷物でも色再現したい。そんなときにぴったりなのが、こだま印刷のオリジナル広色域印刷「美彩 -BISAI-」。通常のCMYKインキより鮮やかな色を使い、ピンクやブルーなどCMYKでは表現できない色を「4色印刷」で再現できる。

画面のRGBのままに印刷物にしたい。そんなときにおすすめなのがこだま印刷の「美彩（びさい）」だ。

通常、オフセット印刷ではCMYKの4色インキ（プロセスインキ）を使って色を表現している。だがCMYKとRGBでは色域が異なり、RGBの方が色域が広いため、どうしてもRGBデータをCMYKで印刷するとくすんだ色になりがちだ。そこで活用するのが各インキメーカーが出している広色域インキ。

こだま印刷ではメーカーがつくった広色域インキにさらに手を加え、同社オリジナルの広色域インキをつくった。それが美彩だ。従来の広色域インキでもRGBに近い色が刷れるが、こだま印刷では緑や紫をもっと画面の色に近づけたいということを発端に、オフセット印刷機の横にモニタを置いて原稿にし、オフセット印刷機での本機色テストを繰り返した。蛍光インキを混ぜるなどを調整し、

上が美彩で刷ったもの、下は通常のCMYK印刷。本誌が通常のCMYKで印刷しているため、本来の美彩の色がわからないと思うが、2つに差があることは見て取れる

プロセスインキより特に鮮やかな色を表現しやすい。

RGB表現が得意な美彩は、人の肌のような淡い色というイメージもあるが、淡い表現も得意だ。蛍光インキが含まれていながらもインキ自体に透明感があるため。その特徴を活かし、アニメーションの絵を紙に印刷再現するのも適しており、画集に使われることもよくある。

グレーバランスが崩れてしまうこともある。そうならないよう美彩用の出力カーブが調整されている。

RGB表現が得意なものひとつ。自然で明るくクリアな肌の再現ができる。また広色域＝ビビッドな色という

広色域インキを使った4色印刷は赤に転んでしまうなど、色再現が得意なもののひとつ。

美彩はCMYKと同じように4色で印刷し、その掛け合わせでさまざまな色を再現する。広色域インキを使った4色印刷は赤に転んでしまうなど、

入稿されたデータを美彩用に製版でき、思い通りの色が印刷できるのだ。美彩はCMYKと同じように4色で印刷し、その掛け合わせでさまざまな色を再現する。

じ製版に出力するか、美彩に適したプロファイルをつくることで、元々のデータをどう刷版に出力するか、美彩に適したプロファイルをつくることで入稿されたデータを美彩用に製版でき、

同社オリジナル広色域インキが完成した。

それと同時に、刷版への出力カーブも調整。元となる高色域インキ用のプロファイルを使って製版しても、美彩のポテンシャルは十分に発揮できない。そのため、元々のデータを美彩に適したプロファイルをつくることで、

INFORMATION

ロット数
1枚からでも可能だが、版代がかかるため単価が高くなってしまう。経済ロットは500枚～

コスト目安
通常のCMYK印刷よりは高くなるが、CMYKに蛍光ピンクと蛍光イエローを使用して鮮やかにするよりはリーズナブル

納期
データ入稿から30日程度（仕様にもよる）

入稿形態や注意点
色校正は本機校正が必須。平台校正やデジタル校正では本番と同じにならないためNG

問い合わせ
東京都新宿区新小川町1-8
（担当：業務生産企画部　田代）
東京都板橋区東坂下2-2-15
TEL：03-3260-6556
Mail：bisai@kodama-print.co.jp
https://www.kodama-print.co.jp/
X：@kodama_printing

※「美彩®」はこだま印刷株式会社の商標登録です。

美彩を頼みたいとき、データはRGBで入稿する。当然ながらCMYK入稿では美彩の持ち味を活かせないからだ。ただしイラストレーターデータで入稿する場合は、RGBモードのではなく、一度フォトショップでRGB画像にして入稿したい。これは刷版出力時にRGBモードから変換すると、うまく変換できず、色域が狭まってしまうというトラブルがあるためだ。

こだま印刷では、油性でもUVでもどちらでも美彩を使うことが可能。UVオフセット印刷の場合は、紙だけでなくPPフィルムなど透明素材への美彩印刷もできる。紙に刷る場合、基本的にどんな紙にでも刷れるが、グロスコート紙が一番効果が出しやすく、上質紙のように非塗工の紙は効果が落ちる。グロスコート紙のなかでもオーロラコートやハイマッキンレーのように白色度が高い紙はきれいな美彩印刷ができる。

こだま印刷ではB1まで刷れる印刷機もあり、美彩での最大サイズを刷りたい場合はこの機械で。通常は菊全のオフセット印刷機で刷っている。

RGBモニタの色を再現ということで美彩を紹介してきたが、それ以外にも本誌が注目する特徴に、UVオフセット印刷での美彩の墨が濃く刷れるということがある。鮮やかさだけでなく、濃い墨のおかげで、印刷全体がしまった表現になるのもうれしい。

企業からの仕事だけでなく、個人からの仕事も受けてくれるので、作品集や画集、写真集などをつくりたいひとは、ぜひ同社に問い合わせてみてほしい。

鮮やかな色を使うイラストレーションにも美彩はぴったりだ。左が美彩、右がCMYK

左が美彩で刷ったもの、右は通常のCMYK印刷。本誌が通常のCMYKで印刷しているため、本来の美彩の色がわからないと思うが、2つに差があることは見て取れる

大 ロット向き

Kaleido Plus®（油性オフセット）

東洋美術印刷

デジタル環境でイラストや写真、デザインを制作することが多いなか、
目で見たままの鮮やかさを印刷でも出したいというニーズは多い。
それをかなえてくれるのが「Kaleido Plus®（カレイドプラス）」インキを用いたオフセット印刷だ。

上がカレイドプラス（特色CMYK＋グリーン、オレンジ）、下がプロセス4色（CMYK）で油性オフセット印刷されたもの。比較すると、カレイドプラスの花火のハッとするような色鮮やかさは圧倒的だ

使用インキ。上がカレイドプラス（特色CMYK＋グリーン、オレンジ）、下が通常のプロセス4色（CMYK）。カレイドインキのCMYは、プロセスに比べて鮮やか。その分、暗部の締まりがなくなりやすいため、墨インキは通常より濃い墨となっている

モニタ画面で見ていた作品を紙にオフセット印刷してみたら、自分の抱いていた鮮やかな作品イメージと違い、なんだか色が沈んでしまった……という経験がある人もいるのではないだろうか。これは、画面上で表現されるRGBに比べ、印刷で用いられるプロセス4色（CMYK）で表現できる色域が狭いことから起きる現象だ。印刷前にRGBデータをCMYKに変換した際、表現できない色域の部分が失われることにより、鮮やかさが落ちてしまうのである。

デジタルカメラやコンピューター、タブレットの普及により、写真やイラスト、デザインの作業はデジタル環境で行われることが圧倒的に多くなった。クリエイターやデザイナーは、制作作業中、モニタ画面上で作品に接する。また、見る人も、ウェブなどのデジタル環境で作品に接する機会が増えた。こうしたデジタル社会では、作品を紙に印刷し、作品集やポスターなどの作品として仕立てたいという、RGBの鮮やかさをできる限り紙で再現したいというニーズは多い。

そうした要望に応え、プロセス4色では表現できなかった鮮やかな色合いの印刷を可能にした広演色インキが、東洋インキが開発した「カレイドインキ」だ。

カレイドのCMY3色はプロセスインキよりも鮮やか、そしてKはプロセスインキより濃い墨で、主に青や紫、赤の発色がよくなる。RGBに近い鮮やかさが得られることが特徴だ。

とはいえ、オレンジやグリーンといった、通常の印刷時でも濁りやすい色については、カレイド4色だけではカバーしきれない。そこで、ここに特色オレンジと特色グリーンを加えることで補い、モニタ画面上の画像イメージに限りなく近い表現ができるのが「Kaleido Plus（カレイドプラス）」を用いた6色印刷なのだ。4色のカレイドは、インキを購入すればどの印刷会社でも刷ることができるが、カレイドプラスは6色となり色変換も複雑になるため、東洋インキの認証と、有償変換プロファイルが必要となる。よって、カレイドプラスで印刷できる会社は限られているのが現状だ。

作品集や写真集などの高級美術印刷を「美巧彩」ブランドとして手掛けてきた東洋美術印刷は、カレイドプラスで印刷ができる会社の一つ。油性オフセットで印刷してくれる。

油性オフセット印刷は、UVオフセット印刷に比べると紙の風合いを活かした印刷が得意で、刷った部分に艶が出る「インキグロス」も出やすい。カレイド

実物サンプルあり！

カレイドプラスで効果的に印刷された花火の夜景とイラスト作品の実物サンプルが綴じ込まれている。比較用にプロセス4色で同絵柄を刷ったものも綴じ込まれているので、ぜひ実際に見比べてみてほしい。

紙：コート紙 四六判135kg

比較用プロセスカラー　カレイドプラス

INFORMATION

ロット数

A1サイズにKaleido Plus（6色）で片面印刷の場合、最小ロットは10枚〜、経済ロットは1000枚〜

コスト目安

A1サイズにKaleido Plus（6色）で片面印刷の場合、18万円（税別）〜

納期

A1サイズにKaleido Plus（6色）で片面印刷の場合、本機校正で校了後、中5営業日程度〜

入稿形態や注意点

本機校正が必須となる。PDF入稿は不可。画像はRGBデータで用意し、入稿時は必ずリンク画像を添付のこと（Kaleido Plus用の色変換が必要となるため）。最大サイズは菊全判（636×939mm）。用紙はグロスコート紙、アート紙を推奨。用紙の厚みは四六110〜180kg。カレイドプラスだけでなく、カレイド4色での印刷にも対応。絵柄と予算に応じて相談を。

問い合わせ

●印刷の問い合わせ
東洋美術印刷株式会社
東京都千代田飯田橋4-6-2
TEL：03-3265-9861
Mail：sales@toyobijutsu-prt.co.jp
https://www.toyobijutsu-prt.co.jp/
●インキの問い合わせ
東洋インキ株式会社
東京都中央区京橋2-2-1
TEL：03-3272-7693
Mail：lioatlas@artiencegroup.com
https://www.artiencegroup.com/

① ②

色域を表すガモット図。①はプロセス4色（内側）とカレイド4色（外側のワイヤーフレーム）の比較。特にピンクや紫の色域が広がっている。②はプロセス4色とカレイドプラス6色（外側のワイヤーフレーム）の比較。左のカレイドと比べ、グリーンやオレンジの色域が大きく広がっている。カレイドプラスは、カレイドと比較して約120％の色表現が可能

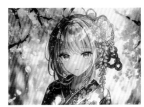

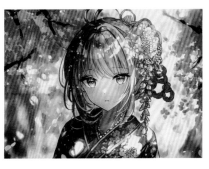

プロセス4色（左）とカレイドプラス（右）。カレイドプラスは、オレンジやグリーン、ピンクといった色のあるイラスト作品を鮮やかに仕上げる

プロセス4色（左）とカレイドプラス（右）。カレイドプラスでは、青やピンクも澄んだ鮮やかな色となる。高濃度印刷の設定となるため、パステルや水彩などの淡い表現の場合は調整が必要だ

プラスは高濃度で印刷される設定のため、濃度感たっぷりの鮮やかな仕上がりとなる。ただ、淡い表現など、作品によっては不自然な仕上がりになることも。一方、アニメーションなどの絵柄や、鮮やかな色彩とメリハリのある夜景などが得意。基本的には実際の紙と印刷機で本機校正を行い、色を確認しながら調整していくことになる。

カレイドプラスは、6色印刷だけでなく、CMY＋オレンジ、CMY＋グリーンのような4色の組み合わせでも彩度の高い表現が可能。絵柄の内容によって最適な印刷方法を選びたい。

紙はアート紙、グロスコート紙などが鮮やかな仕上がりになりやすい。東洋美術印刷は、作品集の経験も豊富なため、製本まで含めて相談できる。

Kaleido Plus® (UVオフセット)

新晃社

通常のCMYKよりも広い色域を持ち、RGBデータからの色の再現性が高い
Kaleido（カレイド）インキに、オレンジとグリーンを加えた6色印刷「Kaleido Plus®（カレイドプラス）」。
新晃社では、UVオフセット印刷機でカレイドプラスを刷ることができる。

イラストをカレイドプラス（写真上／特色CMYK＋グリーン、オレンジ）、プロセス4色（写真左／CMYK）でUVオフセット印刷。手前のオレンジやピンクの珊瑚、魚のオレンジ色や海の水色など、全体的にカレイドプラスは澄んだ色で鮮やかに、RGBに近い色合いで再現されている。逆に、プロセス4色ではそうした色が濁りやすいことがわかる。イラスト：おまけ星（清水）

現在、印刷物の原稿はデータで制作されるようになり、そのデザインや色編集はRGBで行われている方法の一つが、東洋インキが開発した鮮やかなインキ「カレイドインキ」で印刷する方法だ。

カレイド4色（特色CMYK）での広演色印刷は、ピンクやバイオレットなどを鮮やかにし、RGBの色合いに近づけることができるが、イラスト作品など、もっと彩度を上げたい！というときには「カレイドプラス」がある。カレイドプラスは、従来のカレイドCMYKの4色に新たに特色オレンジとグリーンを合わせ、最大6色印刷によって、従来のカレイドに比べ約120パーセントの色表現を実現するインキだ。大きな特徴は、絵柄と予算に応じて、6色すべてを使うのではなく、CMY＋オレンジ、CMY＋グリーンのような4色の組み合わせで、4色機のワンパスで彩度の高い表現を行うことも可能なことだ。印刷では東洋インキが開発した専用の色変換プロファイルと認証が必要となるため、カレイドプラスが印刷できる会社は限られており、新晃社ではUVオフセットでカレイドプラスが印刷できる。

UVオフセット印刷のメリットは、油性オフセット印刷に比べ、印刷素材の自由度が高いということ。たとえばアルミ蒸着紙やプラスチック素材に刷りたいというときはUVオフセット印刷でないと難しい。また、通常は色が沈みやすい非塗工紙で鮮やかな表現をしたいというときも、UVオフセットがおすすめだ。新晃社のUVオフセット印刷機にはニスコーターがついており、疑似エンボス加工も手掛けているため、カレイドプラスと疑似エンボス加工を組み合わせてみても面白いかもしれない。

した、色にこだわるデザイナーやクリエイターの悩みを解決するために行われている方法の一つが、東洋インキが開発した鮮やかなインキ「カレイドインキ」で印刷する方法だ。

表現されるディスプレイで行われている。デザインや色編集はRGBで表現されるディスプレイで行われているため、ディスプレイで見ていた通りの色を思い通りに再現することは難しい。こう

イラストや写真の作家自身も、タブレットやコンピューター、デジタルカメラなどの画面上で作品を制作し、調整することが多い。こうしたデジタルデータを印刷する場合、通常は、印刷工程の直前で印刷インキのCMYKに変換され、印刷される。ところが、通常の印刷インキ（プロセス4色＝CMYK）はRGBと比べて色表現領域がかなり狭い。このため、ディスプレイで見ていた通りの色を思い通りに再現することは難しい。こう

実物サンプルあり!

カレイドプラスがイラスト作品で効果を発揮することが実感できる実物サンプルが綴じ込まれている。比較用にプロセス4色で同絵柄を刷ったものも綴じ込まれているので、ぜひ見比べてみてほしい。

紙：雷鳥コート 四六判135kg
イラスト：おまけ星(清水)

比較用プロセス4C　　カレイドプラス

INFORMATION

ロット数

最小ロットは100枚～、経済ロットは500枚～

コスト目安

A4サイズ(ペラ)1000部に片面印刷をした場合、10万2500円～、3000部の場合、10万9200円～(税別)
※本機校正1回を含む

納期

校了後、1週間程度～

入稿形態や注意点

画像はRGBデータでないと、印刷の特性を活かすことが難しい。PDF入稿は不可。画像はRGBデータで用意し、入稿時は必ずリンク画像を添付のこと(Kaleido Plus用の色変換が必要となるため)。本機校正を必ず行う。印刷最大サイズはB2。カレイドプラスだけでなく、カレイド4色での印刷にも対応。絵柄と予算に応じて相談を。

問い合わせ

●印刷の問い合わせ
株式会社新晃社
東京都北区東田端1-7-3
田端フクダビル4F
TEL：03-3800-2881
Mail：support@shinkohsha.co.jp
https://www.shinkohsha.co.jp/
https://new-prinlaboratory.com/
X：@shinkohsha
Instagram：@shinkohsha1985/
●インキの問い合わせ
東洋インキ株式会社
東京都中央区京橋2-2-1
TEL：03-3272-7693
Mail：lioatlas@artiencegroup.com
https://www.artiencegroup.com/

左がプロセス4色、右がカレイドプラス。カレイドプラスは特色オレンジとグリーンによって、これらの色がきれいに出やすい

左がプロセス4色、右がカレイドプラス。海の青やイソギンチャクの赤も鮮やかに再現

左がプロセス4色、右がカレイドプラス。ピンクや黄色、黄緑といった色も、沈まず鮮やかに表現できる。イラストのほか、花や風景写真は、カレイドプラスが効果を発揮しやすい

◎カレイドプラスが不得意な絵柄

左がプロセス4色、右がカレイドプラス。カレイドプラスではオレンジが鮮やかになり、また、全体的に高濃度な表現となるため、人物写真では人の肌がオレンジに寄りすぎてしまい、不自然に仕上がってしまうことも。また、食べ物の写真も、カレイドプラスだと彩度が上がりすぎて不自然になり、気をつけないとおいしそうに見えなくなってしまうという。絵柄の向き不向きを見て活用したい

大 ロット向き

モノトーン写真に、深みと非現実的なインパクトを与える

銀を使ったトリプルトーン

山田写真製版所

モノトーン写真の階調をより豊かにし、
かつ、圧倒的なインパクトで非現実的な世界観をつくり出せるのが、
銀を使ったトリプルトーンだ。

国立新美術館で2023年11月から12月にかけて開催された「大巻伸嗣 真空のゆらぎ」展のポスターは、モノトーン写真で表現された作品が、ただならぬ空気を漂わせている。その違和感は、漆黒のなかに浮かぶ作品が銀で刷られていることからきている。印刷を手掛けたのは富山県に本社を構える山田写真製版所。優れた製版技術とこだわりの印刷設計で、高品質なポスターや展覧会図録、作品集などを数多く手掛けている会社だ。

今回の大巻伸嗣展のポスターは、デザイナーの加藤勝也さんから「いい意味での違和感を持たせたい」と要望があり、当初は墨1色＋銀のダブルトーンで印刷を設計した。しかしそれだと墨が弱く、背景の黒と作品の差があまり出なかったため、黒をより黒くするために、墨は2版で刷ることにした。通常のダブルトーンは、主版を墨、補色版を特色グレーで印刷して、階調を補いつつ、暗部には2色のインキがのることで墨色に深みを与えるものだ。しかし銀とのダブルトーンの場合、不透明インキの銀を墨の上に重ねれば白っぽくなるし、墨の下に刷ってもメタリック感が出てしまうため、墨と銀を重ねても暗部の深みにはつながらない。墨部分を黒く、そしてハイライトを銀に輝かせるためには、墨版を反転させて銀版をつくることになり、墨1版だと結局は暗部が墨1色刷りとなってしまって、銀の強さに勝てないのだ。

加藤さんからは「黒い紙に銀を刷ったように感じるぐらいに、暗部を真っ黒にしたい」と要望があり、最終的には、骨版（暗部を締める役割の版）としてスーパーブラック（濃い墨の特色インキ）、中間調を補う版としてマット墨を刷り、最後に墨版を反転させて銀を印刷する、墨＋墨＋銀のトリプルトーンに。これによって、暗部が真っ黒になりつつマット調になることによって、銀色との質感の違いで作品が銀色に輝く、不思議な仕上

銀を使ったトリプルトーン（スーパーブラック＋マット墨＋銀）で刷られた「大巻伸嗣 真空のゆらぎ」展ポスター。デザインは加藤勝也さん。漆黒の背景のなか作品のハイライト部が銀色に輝き、圧倒的なインパクトと存在感のあるモノトーン表現となっている

がりとなっている。

なお、もっと暗部を締めたい場合には、墨3版＋銀を刷る「クアトロトーン」もできる。通常、トリプルトーンでは補色に特色グレーを使うが、補色にもあえて墨を用いて、漆黒の黒と銀を表現する、山田写真製版所の得意とする手法だ。ライト部に銀を100パーセント入れる製版で、紙面が光り、とにかく目立つ。写真のような調子版に銀を入れるのは非常に難しく、同社の技術力がうかがえる印刷手法といえる。

◎トリプルトーン、分版データはこうなっている

P.88のポスターの分版データ
右上：①スーパーブラック版
主版。暗部を黒々と締める役割も持つ
左上：②マット墨版
中間調の階調を豊かにする役割を持つ
左：③銀版
ハイライト部が銀に輝く仕上がりになるように、スーパーブラック版を反転させたものをベースにつくられている

◎銀＋ニスは光が鈍る

銀を使ったトリプルトーンはインパクトが強いが、銀インキはこすれやすいため、本の表紙に使う場合はニスで引きが必要となる。しかし銀の上にニスをかけると、輝きがかなり落ち着き、場合によってはグレーっぽくなってしまうことは知っておきたい

クアトロトーン（銀＋墨3版）の印刷で、中央はそのまま、左はマットニス、右はグロスニスをかけた例。ニスをかけると、銀インキの輝きはかなり抑えられてしまう。紙にもよるが、特にマットニスではグレーに近い仕上がりになることもある

◎漆黒の黒と銀を求めるならクアトロトーン

暗部をもっと締めて漆黒の黒にしつつ、ライト部に銀100%を入れた輝きとの対比をより強くしたい場合には、墨を3版にした「クアトロトーン」がおすすめだ

墨①の分色：中間調を少し落とした墨版

銀の分色：墨①の反転をベースに作成。ハイライト部に銀100%が入るようになっている

クアトロトーン

墨③の分色：いわゆる「骨版」。暗部をグッと締める役割を果たす

墨②の分色：中間調を①よりさらに落とした墨版

INFORMATION

ロット数	
最小ロット10枚〜、経済ロット1000枚〜	
コスト目安	
通常のプロセス4色（CMYK）での印刷を100とすると、印刷コストは200〜300程度	
納期	
校了から約2週間	
入稿形態や注意点	
色校正が最低2回必要。銀インキは紙によって乾きづらく、汚れが生じる場合がある。本の中面であれば、隣に白いページを置かないなどの工夫が必要。要打ち合わせ。	
問い合わせ	

株式会社山田写真製版所
富山本社：富山県富山市太田口通り2-1-22
TEL：076-421-1136
東京本部：東京都中野区弥生町2-4-9
ツナシマ第3ビル4階
TEL：03-6276-4481
Mail：info@yppnet.co.jp
https://www.yppnet.co.jp/
X：@yamadaYPP
Instagram：@yamada_photo_process

10色機で特色10色印刷

山田写真製版所

ハイデルベルグの菊全10色両面印刷機を持ち、
片面に10色をワンパスで刷れる山田写真製版所。
10色すべてを特色で印刷することもできるのだ。

特色10色印刷で制作された山田写真製版所の2024年ポスターカレンダー「2024 YPP CALENDER」。デザインは橋詰冬樹さん、プリンティングディレクター（PD）は昨春急逝した同社のPD熊倉桂三さんの秘蔵っ子、西谷内和枝さん。色域は、橋詰さんと西谷内さんが選定したキーカラーを軸に、各月の月の満ち欠けを基準として明暗と階調を表現している。油性広色域インキCMYK＋RGBの印刷設計を行い、より高い透明感と広い色域を追求した。

「2024 YPP CALENDER」はそのデザインコンセプトの一つである「月の満ち欠け」の「暗」の部分の表現を特に意識。単独で見ると黒に見える色のなかにもさまざまな色の要素が含まれ、1％単位で調整した多彩な「黒の表情」、黒のなかの階調表現を楽しむことができる

使用色は上から広色域シアン、マゼンタ、イエロー、ブラック、レッド、グリーン、ブルーバイオレット、ブラック2、銀（2版）。ブラックと銀が2版に分かれているのは、階調表現部分と文字部分を別版にし、濃度調整などを別に行えるようにするため

般的なオフセットカラー印刷は、CMYKの4色のインキを使ってフルカラー表現が行われる（この4色をプロセスカラー、またはプロセス4色と呼ぶ）。CMYの3色があれば、その掛け合わせでさまざまな色をつくることが可能だが、それだけでは表現できない色もあるため、インキメーカーや印刷会社が調合した「特色インキ」と呼ばれるCMYK以外の色インキが使用される。また、金や銀、蛍光や白といった特殊な色も、専用の特色インキで表現される。こうした特色インキを用いることによって、色表現の幅を広げることができる。

菊全判まで刷れるハイデルベルグ社の

10色両面油性オフセット印刷機を持っている山田写真製版所は、10色すべてを特色にした印刷にも対応してくれる会社だ。10色両面印刷機では、5色＋5色の両面印刷、または片面10色印刷をワンパスで行うことができる。たとえば4色機で10色を印刷する場合、印刷機を3回通さなくてはならず、時間がかかる。なおかつ、一度印刷するたびに紙の伸縮が起きるため、見当合わせの難度が上がる。しかし10色機は10色を一気に刷り上げるため、たとえば掛け合わせの中に小さな白抜き文字がある場合など、高い見当精度が求められるときにもバッチリだ。

特色10色印刷としてできることは、大

色CMYKにRGBの特色インキも加え、そこにさらに蛍光や金銀、ニスなどを加えるパターン。広色域CMYK＋RGBの7色でフルカラー表現をすることにより、通常のCMYKでは表現不可能な、鮮やかな色を刷り上げることが可能だ。データはRGBでつくり、これを山田写真製版所が画像変換ソフトで7色分で印刷してみないとわからないため、本機校正は必須。色校正を見ながら、デザイナーとプリンティングディレクターとでつくりこんでいく。

同社では2005年の10色両面印刷機導入以降、そのスペックを最大限活用した自社ポスターカレンダーの制作に取り

きく分けて2種類。一つは、広色域の特

実物サンプルあり!

本記事で紹介した「2024 YPP CALENDER」をB5判にリサイズした実物サンプルが綴じ込まれている。なめらかで広い色域再現、グラデーション表現や、黒のなかの豊かな階調など、ぜひ実物でじっくり見てほしい。

企画：山田康智、製版・印刷：山田写真製版所、プリンティングディレクション：西谷内和枝、印刷機機長：谷井二朗、グラフィックデザイン：橋詰冬樹、進行：澤崎達雄、紙：ミセスB〈スーパーホワイト〉、インキ：サカタインクス、東京インキ

INFORMATION

ロット数

最小ロット10枚〜、経済ロット1000枚〜

コスト目安

通常のプロセス4CMYKでの印刷を100とすると、印刷コストは①広色域CMYK+RGB+特色2色で1000〜1500程度、②特色10色指定で200〜500程度。※要相談

納期

校了から約3週間

入稿形態や注意点

①広色域CMYK+RGB+特色2色の場合、担当者とのと対面での打ち合わせが数回必要。②通常CMYKで印刷する場合と、流れはほぼ変わらない。ただし、①②いずれも本機色校正が必要となる。また、油性10色印刷となるため、通常より乾燥に時間がかかる。

問い合わせ

株式会社山田写真製版所
富山本社：富山県富山市太田口通り2-1-22
TEL：076-421-1136
東京本部：東京都中野区弥生町2-4-9
ツナシマ第3ビル4階
TEL：03-6276-4481
Mail：info@yppnet.co.jp
https://www.yppnet.co.jp/
X：@yamadaYPP
Instagram：@yamada_photo_process

「2024 YPP CALENDER」の分版データ。RGB形式で入稿したデータを、専用の画像変換ソフトでCMYK＋RGBに7色分解したものをベースに分版データがつくられた

④広色域シアン（C）

②広色域マゼンタ（M）

③広色域イエロー（Y）

④ブラック1（K1）（階調）

⑤レッド（R）

⑥グリーン（G）

⑦ブルーバイオレット（B）

⑧ブラック2（K2）（文字）

⑨銀1（文字）

⑩銀2（階調）

全色をDICやPANTONEの特色で指定し、版画のように刷ること。この場合はイラストレーターなどで色ごとにレイヤー分けしたデータをつくり、カラーチップを添えて入稿すればよい。特色10色印刷は手間もコストもかかるが、機械のスペックを最大限活用し、かつ、手間のかかる印刷も面白がって一緒に取り組んでくれるのが山田写真製版所なのだ。

組んできた。本記事に掲載したのはその2024年版。今回は、広色域インキ＋RGBの印刷設計に挑戦し、より高い透明感と色域を追求した。

特色10色印刷のもう一つのパターンは、

レインボー印刷

山田写真製版所

オフセット印刷でカラーのグラデーションを印刷する場合、
通常は、網点の掛け合わせによる階調表現が用いられる。これを、印刷機のインキつぼに
数色のインキを入れることでなめらかなグラデーションを実現するのがレインボー印刷だ。

アーティスト田名網敬一×赤塚不二夫のコラボレーションによるA3判の大型画集『TANAAMI!! AKATSUKA!!/That's All Right!!』は、こだわりの印刷技術と素材でアートとしてのマンガを限定エディションで制作する集英社マンガアートヘリテージが、999部限定で制作したアートブックだ。本書はオフセット印刷で制作されたものでありながら、田名網敬一氏による両観音4ページの「ライブプリ

ンティング」ページが綴じ込まれている。

これは、田名網氏本人が印刷現場に出向き、印刷機のインキつぼに直接、複数の特色インキを流し込んで生まれたページだ。オフセット印刷機では、版に満遍なくインキがつくように、インキつぼから版にたどりつくまでに何本ものローラーでインキが練られていく。通常は1色をた。ローラー上でインキが自然に混ざり合っていき、コントロールできないので、同じものが二つとない仕上がりになります」（山田写真製版所 後藤田良仁さん）

入れるインキつぼに複数色のインキを流し込むと、それらの色がローラー上で自然に重なり、混ざり合って、グラデーションが生まれるのだ。「レインボー印刷」と呼ばれる印刷手法である。

「もともと集英社・岡本さんと、柿木原さん（10inc.）の『1冊1冊違う本がつくりたい』という思いから考えたのが、インキの流し込みによってグラデーションをつくる『レインボー印刷』でし

限定999冊制作された『TANAAMI!! AKATSUKA!!/That's All Right!!』の「ライブプリンティング」ページ。「ミスプリントしたようなページをつくりたい」と、わざとずらした絵柄を先に刷り、その上からレインボー印刷。500部ほど印刷しているうちにインキが混ざりきってしまうため、一度インキツボを洗ってインキを入れ直している

絵柄の裏面には、特色シアン、銀、金3色のレインボー印刷。網点で制御されていないグラデーションは、トーンジャンプを起こすことがなく、ふんわりと色が溶け込んで美しい

田名網敬一『TANAAMI!! AKATSUKA!!/That's All Right!!』（集英社）
アートディレクター：柿木原政広（10inc.）、クリエイティブディレクター：岡本正史（集英社）、デザイン：内堀結友（10inc.）、印刷製本：山田写真製版所（プリンティングディレクター：熊倉桂三）、A3上製本、コデックス製本

「同じものを大量に印刷する」ことを前提につくられたオフセット印刷機で、予想のできない結果が現れ、また、網点で表現するよりなめらかなグラデーションとなる「レインボー印刷」は、その偶然性と美しさが魅力の印刷手法なのだ。

ただしオフセット印刷機のインキローラーは、版にムラなくインキが行き渡るように練り上げるためのもの。このため、印刷機のスピードを抑えたり、面付けを工夫したりしないと、あっという間にインキが混ざり切ってグラデーションが失われてしまう。『TANAAMI!!! AKATSUKA!!!/That's All Right!!』では1枚A2の大きな面積があったため、最大3色のグラデーションができたが、たとえばB5やA4の小さな判型になると、そのなかにグラデーションをおさめることが難しい。A4なら2色まで、3色のグラデーションをつくりたいならA2以上のサイズが必要との

こと。グラデーション版のデータは墨ベタで作成。色校をとることはできるが、本番で同じものができるわけではない。さまざまな難しさもあるが、網点のないグラデーションの美しさは格別。しかも、一つとして同じものが生まれない印刷が、限定エディションとしての価値を高めてくれる。

レインボー印刷のつくり方

山田写真製版所は、本誌50号に綴じ込まれた実物サンプルでもレインボー印刷に挑戦してくれた。B5判の小さな誌面にグラデーションをおさめるのは大変だったという。さらに、銀インキがあっとう間に広がってしまうので、初校から本番で面付けを変更する工夫をした

①グラデーション版のデータ

グラデーション版は墨ベタで作成

本番

初校

②面付けの工夫

初校ではB5判6面を中央に寄せて面付けしていたが、これだと幅がなさすぎて、中央の銀があっという間に広がり、金部分がなくなってしまった。そこで本番（写真左）では中央に広く余白をとり、銀インキが広がってもB5誌面のなかにグラデーションが残るように工夫した

③オフセット印刷機で印刷

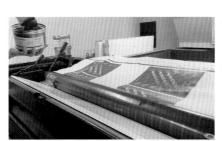

これがインキつぼ。写真はグラデーション版の出力紙を横に置き、位置を見ながら、インキを入れていくところ

印刷機のローラー上でインキが混ざり始めた。実は青金、赤金、銀の3色だったのだが、銀の両横に入れた赤金はすぐに混ざってわからなくなってしまった。500部ほど印刷するとグラデーションが消えてくるので、そのつどインキつぼを洗ってインキを入れ替える

完成。背景に金から銀へのなめらかなグラデーションが印刷された。1枚ごとに微妙に違う仕上がりとなる

INFORMATION

ロット数
最小ロット10枚〜、経済ロット1000枚〜

コスト目安
通常のプロセス4CMYKでの印刷を100とすると、印刷コストは1000程度。※要相談

納期
校了から約2週間

入稿形態や注意点
何色のグラデーションにするか、テストが必要。色数を多くしたいときには、大きな面積でないと難しい。目安としては、A1判で4色程度、A2判で3色程度、A3判で2色程度。色校はとれるが、本番でまったく同じに再現することはできない。富山本社での印刷立ち会いが必須

問い合わせ
株式会社山田写真製版所
富山本社：富山県富山市太田口通り
2-1-22
TEL：076-421-1136
東京本部：東京都中野区弥生町2-4-9
ツナシマ第3ビル4階
TEL：03-6276-4481
Mail：info@yppnet.co.jp
https://www.yppnet.co.jp/
X：@yamadaYPP
Instagram：@yamada_photo_process

水彩やパステルの淡く鮮やかな色彩の表現に

TAIYO ベストワン

大洋印刷

通常のプロセス4色印刷と色数は変えず、
彩度を出したいときに用いられるインキが「TAIYO ベストワン」だ。
大洋印刷が独自に調合するオリジナルインキである。

オフセット印刷において、通常のプロセスCMYKよりもっと鮮やかな表現をしたいときに用いられるインキは、たとえば東洋インキの「カレイドインキ」やT&K TOKAの「ブロードインキ」などいくつかあるが、「TAIYOベストワン」は、色にこだわりのある広告ポスターなどの仕事を数多く手掛ける大洋印刷のオリジナルインキだ。プロセスインキだと彩度が足りないというとき、蛍光インキを特

得意とする色は、ピンクや青、オレンと鮮やかな表現をしたいときる濃度感を出しつつも通常のプロセスインキに比べ彩度が高く、蛍光に近い発色を特徴とするインキとして開発された。蛍光インキを補色として加えると、5色印刷などになりその分コストがかさんでしまうが、「TAIYOベストワン」は色数はそのままで効果が得られるのもう

ベストワン」は、蛍光インキが苦手とする濃度感を出しつつも通常のプロセスインキに比べ彩度が高く、蛍光に近い発色を特徴とするインキとして開発された。使用する紙は、より高い彩度を求めるのであればアート紙やコート紙などの塗工紙を用いるとよい。しかし、上質紙などの非塗工紙を使いたい場合にも、プロセスインキよりも少しでも鮮やかに表現したいときには用いられることもある。

色として加えて彩度を補う方法もあるが、一方で、かな色彩で表現されるのが特徴だ。特に、パステルや水彩絵の具で描かれたイラストのような、淡くて彩度の高い表現をしたい作品に向いている。一方で、彩度が高い分、墨や暗部の色が若干浅くなるため、モノクロ調の表現や、彩度が低い絵柄には向いていない。

大洋印刷のオリジナルインキ「TAIYO ベストワン」はCMYが蛍光っぽい発色。水彩画の緑や青、ピンク、オレンジといった色を鮮やかに表現できる
イラスト：植田志保

写真上と同じ絵柄をプロセスCMYKで印刷したもの。「TAIYO ベストワン」が得意な緑や青、ピンク、オレンジがプロセス4色では濁りがち

特C 特M 特Y 特K
C M Y K

上がTAIYOベストワン、下がプロセスCMYK。色玉を比較すると、TAIYOベストワンのCMYは蛍光寄りの鮮やかな色であることがわかる

TAIYOベストワンはCMYが蛍光寄りの色みのため、青や緑、オレンジ、赤が鮮やかに印刷できる

TAIYOベストワン

プロセス4色

実物サンプルあり!

植田志保さんの水彩作品をTAIYOベストワン、比較用のプロセス4色でオフセット印刷した実物サンプルが綴じ込まれている。その彩度の違いはぜひ実物で確認を。
紙：ユーライト 四六判110kg
イラスト：植田志保

TAIYOベストワン

比較用プロセスカラー

INFORMATION

ロット数

最小ロットは特になし。経済ロットは2000枚〜

コスト目安

プロセス4色でオフセット印刷したときの2割増し程度

納期

校了後、約1週間程度

入稿形態や注意点

対応する印刷方式は、油性オフセット印刷のみ（UVオフセット、他の印刷方式は不可）。

問い合わせ

大洋印刷株式会社
東京都大田区昭和島1-6-31
TEL：03-5764-1511（代表）
Mail：information@taiyo-p.co.jp
https://www.taiyo-p.co.jp/
X：@taiyo_p
Instagram：@taiyo_insatsu

TAIYOベストワン

プロセス4色

モンテシオンに鮮やか印刷

イニュニック

アートブックやZINEを、コミックのようなラフな風合いのある紙に刷りたい。
でも、鮮やかな色も出したい。
相反するようにも思える、そんな要望をかなえてくれるのがイニュニックだ。

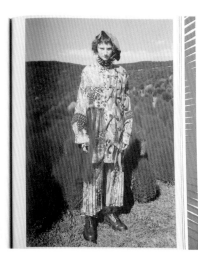

スタイリストの島田辰哉さんによるアートブック『Contact High Zine Issue4: Into the Parallel』。モンテシオンの本文に、インキ盛り盛りで鮮やかに印刷。

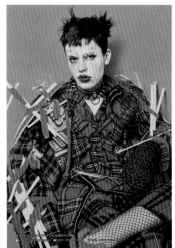

製本も凝っており、波状の断面と表裏のライナー、3層の紙の色の組み合わせが印象的な「ファインフルート」を表紙に使ったドイツ装。ホログラム箔の箔押しで華やかな印象だ

個

人や少人数のグループの表現手法として近年再び人気を集めているZINE。アートや文学、サブカルチャーなど好きなテーマを冊子にまとめる媒体だ。その特徴は、自分自身や周囲の人の視点や作品を、自由に形にしたものであること。写真やイラスト、コラージュなどを中心にしたアートブックも多数つくられている。

せっかく好きなテーマでつくるのだから、印刷や製本にこりたいという人も多い。そういう、こだわりのZINEの印刷製本を数多く手掛けている印刷会社がイニュニックだ。TABF（TOKYO ART BOOK FAIR）や文学フリマに出展する人達から頼りにされている印刷会社である。UVオフセット印刷機を始め、オンデマンド印刷機、UVインクジェットプリンター、製本設備などを持ち、大ロットから小ロットまで幅広く対応。自分の作品を少部数でも世に出したい人の味方だ。

イニュニックで印刷されるZINEで現在人気の本文用紙がモンテシオン。東京洋紙協同組合の紙で、たっぷりとした厚みがあるのに非常に軽く、ふんわりとした嵩高紙。少し灰色がかったラフな質感が魅力的な紙。

下がモンテシオン、上は高級印刷用紙のサンシオン。モンテシオンは印刷再現性を上げるために表面に若干の表面塗工が施されているが、ラフな表面の質感から、どうしても色は沈みやすい。鮮やかに刷るにはコツが必要だ

感で漫画雑誌に使われる更紙に近い雰囲気を持っており、柔らかいのでページもめくりやすい。素朴な風合いのある紙を使いたい場合に人気を呼んでいる。漫画雑誌の紙と違い、表面に印刷再現性を上げるための微塗工が施された中質紙だ。

とはいえ、コート紙などに比べると、色が沈みやすいのは確か。

しかしそんなモンテシオンに、イニュニックはUVオフセット印刷で、風合いを活かしつつも鮮やかに刷り上げてくれるのだ。

「彩度を上げるコツは、墨を弱めにする一方で、CMYは通常の1:2〜1:3倍インキを盛って高濃度に印刷すること。RGBの色彩にできる限り近づけた、鮮やかな印刷ができます」(イニュニック 山住貴志さん)

小部数の場合にはオンデマンド印刷で鮮やかに刷り上げることも可能だ。同社はオンデマンド印刷機でも、さまざまな紙でテストを重ねており、発色のよい紙などノウハウを蓄積している。凝った製本も得意。中綴じやPUR製本のほか、上製本にも対応。機械でできないことは、手製本で対応してくれる。

変わった製本にも対応

ZINEやアートブックでは、製本にもこだわりたいもの。イニュニックは凝った製本も得意で、手製本にも対応してくれる。Hitomi Sato写真集『Lady in moment』では、チリありで中綴じ製本を手作業で仕上げた。背で結ばれた白い糸が印象的な仕上がりになっている。本文はオンデマンド印刷で、書籍用紙ソリストを使用。書籍用紙なのでモノクロで印刷されることが多いが、実はオンデマンド印刷機で発色よく刷れる紙の一つだという。イニュニックはオンデマンド印刷機でも、さまざまな紙でテストを重ねており、発色のよい紙などノウハウを蓄積している。

チリつき中綴じ製本

コクと奥行きのある豊かな階調表現ができる

高品質なモノトーン印刷

東京印書館

写真集やポスターをオフセット印刷でつくる際、モノトーン写真をより階調豊かに仕上げたい。
そんなとき、墨とグレーを組み合わせ、ダブルトーンやトリプルトーン、
クアッドトーンで印刷すると、より高品質にモノトーン写真を仕上げることができるのだ。

ビジュアル表現にウエイトを置いた写真集や図録などの印刷物を数多く手掛けている東京印書館。作家やデザイナーと相談しながら、プリンティングディレクター（PD）が製版・印刷技術を駆使し、最大限のクオリティを引き出してくれる印刷会社だ。同社を代表するPDの髙栁昇さんは、「PDは色の翻訳者」という。作家が何を表現したいのか。そのポイントを汲み取り、浮き立たせるよう、強調するところをデフォルメしながら印刷設計を行っているそうだ。

モノトーン写真をオフセット印刷する場合、墨1色で刷ると濃度感が足りず、物足りなく感じられることが多い。

「かつて写真集はグラビア印刷で刷られていましたが、グラビアの場合、紙に転移したインキの60％が顔料なんです。一方オフセット印刷では、インキ中の顔料は25％。ですから、グラビア印刷のようなコクを出すには墨1色では難しい。これを補うためには、グレーと組み合わせたダブルトーン以上の印刷が必要」

グレーには、暖色系のウォームグレー、寒色系のクールグレー、その中間のニュートラルグレーの3系統の色がある。ダブルトーン印刷を行う場合には、まずどのグレーと組み合わせるのかで写真の雰囲気が大きく変わる。ウォームグレーはノスタルジックに、ニュートラルは今の写真に。クールグレーは無機質な雰囲気で建築写真に用いることもあるが、使うことはあまり多くない。

さらに、トリプルトーン（3色）、クアッドトーン（4色）と色数を重ねるほど階調が豊かに、奥行きも増していく。一方で、色を重ねるほど暗部がつぶれやすくなるのも確かだ。このため、クアッドトーンの効果を最大限に発揮させるには、ポスターや大型の写真集、展示作品など大きなサイズの作品がおすすめだ。

クアッドトーン（墨＋硬調墨＋ニュートラルグレー＋淡グレー）で印刷したモノトーン写真（金瀬胖写真集『Nostalgia 千葉｜海街の記』（東京印書館）より）。墨版に補色のニュートラルグレー版を加え、明部から中間域の階調を補いつつ、淡い調子のグレーと、暗部をギュッと締める硬調墨も加え、非常に豊かで奥行きのある表現に。各色の分版データは下の通りだ

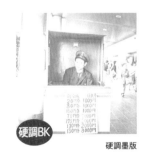

硬調BK　硬調墨版

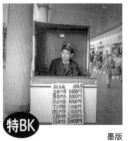

特BK　墨版

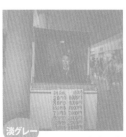

淡グレー　淡グレー版

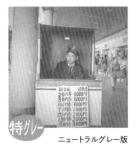

特グレー　ニュートラルグレー版

INFORMATION

ロット数

最小ロットは100部（それ以下は応相談）、経済ロットは1000部〜

コスト目安

本文にコート紙 四六判110kgを用いたA4判中綴じ16ページ写真集を100部制作の場合（写真16点）、モノクロ1色で12万5000円〜、ダブルトーンで15万円〜、トリプルトーンで18万円〜（いずれもニス1色を含む。修整費用は別途）

納期

写真集の場合、入稿から最大約2カ月（写真点数により要相談）

入稿形態や注意点

デジタルデータ原稿の場合は、RGBモードの画像で準備を。また、仕上がりのイメージ共有のための参考見本としてターゲットプリントを用意のこと（出力物の用意が難しい場合は応相談）。紙焼き写真やネガフィルムのスキャニングも受けてくれる。

問い合わせ

株式会社東京印書館
埼玉県朝霞市北原2-14-12
TEL：048-486-3808
Mail：pr@inshokan.co.jp
https://www.inshokan.co.jp/
X：@t_inshokan
Instagram：@t_inshokan

分版データ

◎組み合わせるグレーで雰囲気が変わるダブルトーン

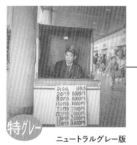
ニュートラルグレー版

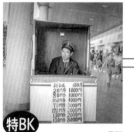
墨版

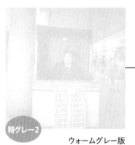
ウォームグレー版

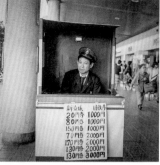

墨＋ニュートラルグレー：ダブルトーンの基本形。過去や未来を感じさせないニュートラルな「今」の雰囲気に

墨＋ウォームグレー：暖色系のグレーを組み合わせると、どことなく懐かしい、ノスタルジックな雰囲気になる

◎より暗部を締めたり、明部の階調を補うトリプルトーン

墨＋硬調墨＋ニュートラルグレー：暗部を締める硬調墨版を加えることで、駅員の服の暗いところをギュッと締めつつ、潰れないように製版

硬調墨版

墨＋ニュートラルグレー＋淡グレー：淡い調子のグレー版を加えることで、明部側の階調をより豊富に

淡グレー版

大
ロット
向き

プロセス4色と同じ色数で鮮やかさアップ！

CMYKの1色を蛍光置き換え

誠晃印刷

通常のプロセスCMYKでは表現できない、鮮やかな色を出したいというとき、
いくつかの方法があるが、そのうちの一つがCMYKの1色を蛍光インキに置き換える方法だ。
ここではプロセスイエローを蛍光イエローに置き換えた例を紹介する。

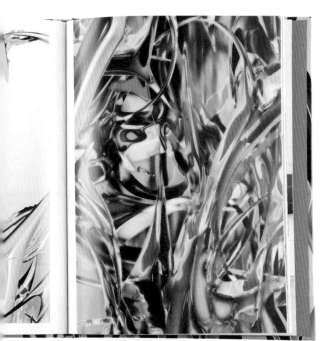

プロセスCMYKのうち、Yを蛍光イエローに置き換えて、グリーンやイエローの鮮やかな表現を目指した作品集『GAS BOOK 37 GUCCIMAZE®』。プロセス4色では濁りがちなオレンジもきれいに出ている（ガスアズインターフェース刊）

GAS BOOK 37 GUCCIMAZE®
Editorial Design
by Shinpei Nakaya (Haro Inc.)

オフセット印刷において、通常と同じ4色印刷で、鮮やかな印刷がしたい。そんなときに便利な方法として、プロセスCMYKのうちのMかYを蛍光色のような鮮やかなインキに置き換える方法がある。蛍光インキはプロセスインキに比べると価格は上がるが、色数を増やすよりはコストを抑えながら、鮮やかな表現が可能となる。

ただし、単に印刷機のインキつぼに入れるインキをプロセスから蛍光色に変えれば済むわけではない。1色を蛍光色に置き換えるということは、鮮やかにしたい画像もそうでないものも含まれた、印

刷物の全体に影響を及ぼすということだ。

考えた誠晃印刷は、特にグリーンとイエローに鮮やかさが必要な作品を1折にまとめ、その部分と表紙のみ、Yを蛍光色に置き換えた。ところが初校を出してみると、鮮やかさは出たものの墨が黄色っぽく、浅くなってしまった。今回の事例はイエローを蛍光イエローに置き換えるというもの。ガスアズインターフェースが出版した『GAS BOOK 37 GUCCIMAZE®』の例だ。収録されているのは、グリーンやイエローの鮮やかな色合いが印象的な作品。プロセス4色の掛け合わせで印刷しても、そ

の鮮やかさを表現することは不可能だと考えた誠晃印刷は、特にグリーンとイエローに鮮やかさが必要な作品を1折にまとめ、その部分と表紙のみ、Yを蛍光色に置き換えた。ところが初校を出してみると、鮮やかさは出たものの墨が黄色っぽく、浅くなってしまった。オフセット印刷のCMYは透明インキで、KCMYの順で刷ることで色を掛け合わせてフルカラー表現をする。ところが蛍光インキは不透明インキである。最後に不透明な蛍光イエローを上から印刷したことで、全体が黄味がかり、暗部が浅くなってしまったのだ。そこで墨が入る部分ではイエローを25パーセント引き、墨部分がしっかり黒く印刷できるようにした。

今回はそのノウハウを発展させ、暗部はしっかり締めつつ、グリーンやイエローが鮮やかに発色するよう刷版データを調整した実物サンプルを制作してもらったので、その効果は実物で見てほしい。

高級美術印刷を手掛ける誠晃印刷では、蛍光インキを使用した鮮やかな印刷のノウハウを持っている。その一つが、プロセスカラーから蛍光色への置き換え。

『GAS BOOK37 GUCCIMAZE®』の初校と再校(蛍光イエローの墨への影響が大きかったページ)

右：Yを蛍光イエローに置き換えた折の初校。墨部分にも上から蛍光イエローが刷られたため、全体に黄みがかり、墨が浅くなってしまっていた。初校時も実は墨版から蛍光イエローを10%引いていたが、蛍光インキは不透明なため、それでもこれだけ全体に影響が出た

左：そこで再校では墨の上にかかる部分のイエローを25%引いて黒く締まるようにし、中間調のグレーからもイエローを10%引いて、グレーバランスをとった

実物サンプルあり！

右に掲載した、CMYKのうちイエローを蛍光色に置き換えて印刷した実物サンプルが綴じ込まれている。目を見張るような鮮やかさの仕上がりだ。
紙：OKトップコート
マットN 四六判135kg

INFORMATION

ロット数

最小ロットは10枚〜、経済ロットは1000枚〜

コスト目安

通常プロセス4色印刷をしたときの約1.5倍＋製版処理費用(画像1点500〜5000円)

納期

校了後、3〜4日(加工時間は含まず)

入稿形態や注意点

RGBデータにて入稿。イエロー〜黄緑〜オレンジ〜赤にかけての色を鮮やかに見せるのに効果的な手法で、写真の絵柄によって効果が変わる。色みの確認の方法が本機校正しかないため、本機校正が必須。その分、校正にコストと時間がかかる。

問い合わせ

株式会社誠晃印刷
東京都新宿区東五軒町5-6
誠晃センタービル
TEL：03-3269-1001
Mail：uketsuke@seiko-printing.com
https://www.seiko-printing.com/
X：@seiko_printing
Instagram：@seiko_printing

◎実物サンプルの分版データはこうなっている

今回、本誌綴じ込みとして新たに制作してもらった「蛍光イエロー置き換え」の印刷サンプル。黄色部分はもちろん、緑やオレンジ、赤といった、かけあわせでイエローが入ってくる部分が驚くほどの鮮やかさだ。使用している蛍光インキは、T&K TOKAのH-UVオフセット印刷用の特練インキ。分版データは下に掲載した通り。通常、CMYKで4色分解すると、絵柄の黒部分にはCMYの色も入っている。しかし、前回、墨が蛍光イエローの影響を受けた経験をふまえ、今回は墨を主版とする色分解の仕方に変更。絵柄の黒い部分を墨をメインでつくりつつ、リッチブラック感を出すために、後からその部分にCとMを入れて、画像として深みも出せるよう工夫している

シアン(C)版

墨(K)版

蛍光イエロー版

マゼンタ(M)版

広色域CMYK＋蛍光ピンクで鮮やかな発色

誠晃印刷

オフセット印刷において、赤やピンク、青といったプロセス4色では濁りがちな色を、濃度たっぷりに、かつ鮮やかに刷りたい。そんなときの方法の一つが、蛍光ピンクを1色加えて5色印刷にすること。さらに広色域インキのCMYKと組み合わせると鮮やかさが大幅に増す。

品空間の印象を、鮮烈さをそのままに、いたボリューム豊かな印刷表現を可能にせてバランスをとっている。

晃印刷が印刷を担当したガスアズインターフェースの『GAS BOOK 35 TAKURO TAMAYAMA』は、ページを開くと迫力ある鮮やかな赤やピンクが目に飛び込んでくる。インパクトのある作品集だ。鮮烈な色彩空間のなかに家具や日用品を配置したインスタレーションを制作する、現代美術作家の玉山拓郎氏の作品を、鮮烈さをそのままに、高濃度にインキに充填し、メリハリの効いたボリューム豊かな印刷表現を可能にせてバランスをとっている。

紙の印刷に定着させている。この印刷では、T&K TOKAのオフセット広色域インキ「ベストワンブロード」のCMYKと蛍光ピンクの5色が用いられている。広色域インキとは、CMYKの4色印刷でRGBに近い色域を表現できるように設計されたインキ。ベストワンブロードは、彩度の高い顔料を真っ赤になりすぎるため、中間調の50パーセントの部分を約10パーセントに凹ま

GAS BOOK 35 TAKURO TAMAYAMA　Editorial Design by Ryohei Kaneda（YES.Inc）

上の誌面の分版データのうち、左がマゼンタ版、右が蛍光ピンク版。全面的に蛍光ピンクが入り、全体を明るく鮮やかにしていることがわかる

は、まずブロードインキでなくては表現できないと考えた。さらに、もっと尖った表現を目指すならば蛍光ピンクで補色しようということになり、鮮烈な誌面が完成したというわけだ。蛍光ピンク版はマゼンタ版からつくるが、そのままだと真っ赤になりすぎるため、中間調の50パーセントの部分を約10パーセントに凹ま

誠晃印刷では、この鮮やかさと色合いするインキだ。特にオレンジから赤、ピンク、群青といった色相において、通常のプロセス4色では得られない鮮やかな色表現を可能にする。ここにさらに蛍光ピンクを加えたのが、この作品集。アーティストも交えた打ち合わせでコンピューターのディスプレイで作品画像を見せられ、「これを再現したい」と相談されたのだという。

『GAS BOOK 35 TAKURO TAMAYAMA』（ガスアズインターフェース刊）。T&K TOKAの広色域インキ「ベストワンブロード」のCMYKに、蛍光ピンクを足した5色で、高濃度で鮮やかに印刷。もともとの作品のネオンのような鮮烈な色彩を再現した

肌の色をきれいに表現したいときにも！

通常のプロセス4色に蛍光ピンクを補色で入れる方法は、実は女性向けのコミックで昔からよく使われている方法。肌の色を濁らせず、きれいに出したいときにも効果的な手法なのだ

実物サンプルあり！

広色域（ベストワンブロード）CMYK＋蛍光ピンクの5色で印刷した、右に掲載の実物サンプルが綴じ込まれている。ガッツリ高濃度で鮮やかな印刷の仕上がりは、ぜひ実物で確認を。
紙：OKトップコートマットN 四六判135kg

INFORMATION

ロット数

最小ロットは10枚〜、経済ロットは1000枚〜

コスト目安

通常プロセス4色印刷をしたときの約2倍＋製版処理費用（画像1点500〜5000円）

納期

校了後、3〜4日（加工時間は含まず）

入稿形態や注意点

RGBデータにて入稿。オレンジ〜レッド〜ピンク〜パープル〜ブルーにかけて効果的な手法で、写真の絵柄によって効果が変わる。色みの確認の方法が本機校正しかないため、本機校正が必須。その分、校正にコストと時間がかかる。

問い合わせ

株式会社誠晃印刷
東京都新宿区東五軒町5-6
誠晃センタービル
TEL：03-3269-10018
Mail：uketsuke@seiko-printing.com
https://www.seiko-printing.com/
X：@seiko_printing
Instagram：@seiko_printing

◎分版データはこうなっている

広色域×高精細×高濃度

墨（K）版

広色域×高精細×高濃度

今回本誌綴じ込みとして新たに制作してもらった、「広色域CMYK（ベストワンブロード）＋蛍光ピンク」の印刷サンプル。オレンジから赤、ピンク、群青といった、ブロードインキが鮮やかな発色を得意とする色合いの絵柄。蛍光ピンクが加わったことにより、より非現実的感の高い、ネオンサインのようなまぶしい仕上がりだ

マゼンタ（M）版

シアン（C）版

蛍光ピンク版

イエロー（Y）版

色がある紙の上でも蛍光色を鮮やかに

白インキを先刷りして上から蛍光インキを刷る

オフセット印刷での特徴ある印刷表現のひとつが蛍光インキでの印刷。
色付きの紙に刷ると、鮮やかさが出ないことが多いが、
そんなときは下に白インキを刷っておくといい。

印刷ならではの表現のひとつが蛍光色を使ったものではないだろうか。ビビッドで独特の色合いは魅力的だ。

モニタ上ではあの独特の蛍光色は出しにくいが、オフセット印刷やスクリーン印刷、また蛍光ピンクや蛍光オレンジはデジタル印刷やインクジェットプリントでも出せる機械が増えているが、そんな中、書籍やポスター制作などで一番使うことが多いオフセット印刷では、蛍光色インキも数多くでており、本誌編集部のイチオシはT&K TOKAの蛍光インキではあるのだが、下地をまったく隠しキだ。油性オフセット用は「TOKA FLASH VIVA DX」シリーズ、UVオフセット印刷用は「UV蛍光P DXシリーズ」がある（詳細は106ページ参照）。どちらも高い蛍光感を印刷表現できる。

蛍光インキをオフセット印刷で使う場合、白い紙に刷るのもいいが、白以外の紙に鮮やかな蛍光色を刷りたいと思うこともあるだろう。オフセット印刷用のインキは通常、透明インキで下が透ける。その中で蛍光インキは多少不透明なインキではあるのだが、下地をまったく隠してしまうような強い隠蔽力はない。そのため色味のある紙に刷る場合、紙色に影響を受け、多くは蛍光感を感じにくい色再現になってしまう。

そんなときにおすすめなのが、蛍光インキを刷る前に白インキを刷り、紙色を多少なりとも隠蔽しておくテクニックだ。右写真の本誌50号の別冊表紙は、グレーのチップボールに蛍光オレンジを刷っているが、そのまま蛍光オレンジを刷ると、下地のグレーの影響を受けて茶色味がかった色になってしまう（105ページ上写真）。そこで白を先に刷っておき、そ

本誌50号の別冊表紙は、UVオフセット印刷にてチップボールに蛍光オレンジを印刷。下に白2度刷りを入れているため、チップボールの上でも蛍光感ある色が再現できている

上写真の表紙をするときのテスト。左から白1度刷り＋蛍光オレンジ、白2度刷り（1度通し）＋蛍光オレンジ、白2度刷り（2度通し）＋蛍光オレンジ。右が一番蛍光オレンジが濃く出るが、予算や時間の関係もあり写真中央を選択

上は蛍光オレンジのみ、下は白を刷った上に蛍光オレンジ（共に油性オフセット印刷）。白を引いた方が蛍光感が出た鮮やかな仕上がり

の上から蛍光オレンジを刷り重ねることで、蛍光感ある色が表現できる。言われてみれば当たり前に感じるかもしれないが、意外と気が付かず、刷ってみて「あれ？　思っていたのと違う」結果になることも多い。

従来からある油性インキを使う油性オフセット印刷と、紫外線照射でインキを即硬化させるUVオフセット印刷とがあるが、白＋蛍光を刷る場合どちらにもメリット・デメリットがある。油性オフセット印刷の場合は蛍光色はかなり鮮やかに刷れるが、白の隠蔽力が弱いのが難点。

UVオフセット印刷の場合は、油性より白が濃く刷れる場合が多いが、耐光性の低い蛍光インキは、インキ硬化させるためにあてる紫外線で色が多少褪色してしまうのだ。本誌編集部はこの場合はUVオフセット印刷を選択することがほとんどで、右ページに掲載した本誌50号別冊の表紙も、また下で紹介している本誌50号表紙もUVオフセット印刷で白＋蛍光色を刷っている。白の隠蔽力を強くする方を採っているからだ。ただ使う紙や刷る回数によっても効果は異なるので、平台校正などで確認したい。

実物サンプルあり！

T&K TOKAの蛍光インキ（油性オフセット印刷／UVオフセット印刷）の印刷見本帳を付録。使用頻度の高い蛍光ピンク、蛍光イエロー、蛍光グリーンを単体や掛け合わせで、まら蛍光ピンクとCMYK、蛍光イエローとCMYKを掛け合わせた印刷サンプルも満載。詳細は次ページにて。

T&K TOKA
油性＆UVオフセット印刷・
蛍光インキ 掛け合わせ
印刷見本帳

デザインのひきだし51付録

従来の油性オフセット印刷用蛍光インキ（TOKA FLASH VIVA DXシリーズ）と、UVオフセット印刷用蛍光インキ（UV蛍光PDXシリーズ）を使い、蛍光インキ同士や蛍光インキとCMYKの掛け合わせカラーチャートを印刷した。蛍光色見本帳の決定版。モニタ上では色確認ができない蛍光色の印刷再現が、この印刷見本帳を見ることで確認できます。

本誌50号本誌は黒紙（ブラックブラックF／大和板紙）にUVオフセット印刷で白＋銀＋蛍光オレンジ。表4側の「50」の文字は白2度刷り＋蛍光オレンジ2度刷りしている

本番は白2度刷り＋蛍光オレンジ2度刷りだが、こちらは白3度刷り＋蛍光オレンジ3度刷りしたもの。蛍光オレンジというよりパール感を感じる色合いではあるがきれい。しかし予算等の都合で見送り

白1度刷り＋蛍光オレンジ1度刷りしたもの。紙色を白で隠蔽する力が弱く、その上の蛍光オレンジもあまり効果的ではない

T&K TOKA
油性&UVオフセット印刷・
蛍光インキ掛け合わせ
印刷見本帳

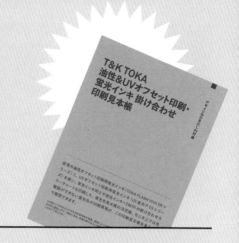

◎油性オフセット印刷用【TOKA FLASH VIVA DXシリーズ】
カラーラインナップ

TOKA FLASH VIVA DX 160 マーズマゼンタ	TOKA FLASH VIVA DX 150 ウラノスマゼンタ	TOKA FLASH VIVA DX 100 バッカスマゼンタ
TOKA FLASH VIVA DX 200 ヴィーナスピンク	TOKA FLASH VIVA DX 190 ジュノーピンク	TOKA FLASH VIVA DX 180 キューピッドピンク
TOKA FLASH VIVA DX 400 バルカンオレンジ	TOKA FLASH VIVA DX 350 ブルートレッド	TOKA FLASH VIVA DX 300 セレスレッド
TOKA FLASH VIVA DX 580 ミネルヴァイエロー	TOKA FLASH VIVA DX 500 ヴェスタオレンジ	TOKA FLASH VIVADX 450 マーキュリーオレンジ
TOKA FLASH VIVA DX 630 ペルセフォネグリーン	TOKA FLASH VIVA DX 610 サターンイエロー	TOKA FLASH VIVA DX 600 ジュピターイエロー
TOKA FLASH VIVA DX 850 アポロシアン	TOKA FLASH VIVA DX 700 ダイアナグリーン	TOKA FLASH VIVA DX 650 オーロラグリーン
	TOKA FLASH VIVA DX 950 タイタンセピア	TOKA FLASH VIVA DX 900 ネプチューンブルー

◎UVオフセット印刷用【UV 蛍光 P DXシリーズ】
カラーラインナップ

UV蛍光P-804 オレンジDX	UV蛍光P-805 レッドDX	UV蛍光P-806 ピンクDX	UV蛍光P-807 マゼンタDX
UV蛍光P-801 ブルーDX	UV蛍光P-802 グリーンDX	UV蛍光P-803 イエローDX	

蛍光色を印刷する際、平台校正もしくは本機校正で色を確かめないと、実際にどんな色になるのかわからないことがほとんど。校正が何度もとれればいいけれど、そんな贅沢は……という場合も多い。そんなとき、色見本帳があれば、ある程度どんな色に印刷されるのかがわかって大変に便利だ。

そこで本誌編集部イチオシの蛍光インキ、T&K TOKAの協力を得て、TOKA FLASH VIVA DXシリーズ（油性オフセット用）、UV蛍光P DXシリーズ（UVオフセット印刷用）の印刷見本帳を制作、本誌に付録した。

この見本帳の特徴は、蛍光色の中でもオフセット印刷で使用頻度が高い蛍光ピンク、蛍光イエロー、蛍光グリーンの3色をセレクトし、蛍光色単体だけでなく蛍光色同士の掛け合わせや、CMYKとの掛け合わせを掲載。

さらに本誌編集部がもっともほしかった「UVオフセット印刷での蛍光色印刷見本」がふんだんに入っている。UVオフセット用の蛍光インキ見本はなかなか市中に出回っておらず、なおかつ蛍光色を同じ蛍光ピンク、蛍光イエロー、蛍光グリーンの3色のみの掲載だが、それ以外にも色ラインナップがあり、（写真だと実際の色はわからないが）左で紹介している。使いたい場合は特色指定する際に、TOKA FLASH VIVA DXの何番などと指定すれば、オフセット印刷できる会社の多くで使うことができる。

ーズ（UVオフセット印刷用）の印刷見本同士や蛍光色とCMYKを掛け合わせたものは見たことがない。ないものはつくる、という単純な考えのもと、今回の印刷見本帳企画を実行したのだった。

この見本帳には油性、UV共に蛍光ピンク、蛍光イエロー、蛍光グリーンの3色をセレクトし、蛍光色単体だけでなく蛍光色同士の掛け合わせや、CMYKとの掛け合わせを掲載した。

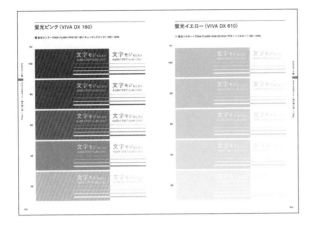

1

蛍光ピンク、蛍光イエロー、蛍光グリーン

蛍光色の中でもオフセット印刷で使用頻度が高い3色をセレクト。それぞれ単色での濃度違いや蛍光色同士を掛け合わせた色の表現、グラデーション、絵柄や写真などのサンプルを掲載

↓

グロスコート紙／上質紙に印刷

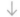

2

蛍光ピンク×CMYK

蛍光色は単体で使う場合もあるが、CMYKと掛合わせて使いたいことも多い。そこで蛍光ピンクとCMYKの掛け合わせチャートやグラデーション、絵柄や写真などのサンプルを掲載

↓

グロスコート紙に印刷

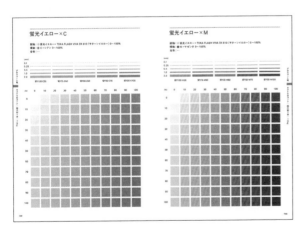

3

蛍光イエロー×CMYK

蛍光色は単体で使う場合もあるが、CMYKと掛け合わせて使いたいことも多い。そこで蛍光イエローとCMYKの掛け合わせチャートやグラデーション、絵柄や写真などのサンプルを掲載

↓

グロスコート紙に印刷

上記の同じ内容の印刷が、両形式のオフセット印刷を施して収録

油性オフセット印刷	UVオフセット印刷
別冊 P.001～P.128に掲載	別冊 P.129～P.256に掲載

◎インキについての問い合わせ

株式会社T&K TOKA
埼玉県入間郡三芳町竹間沢283番地1
TEL：049-259-6618
http://www.tk-toka.co.jp

2種類の顔料箔を使った表紙はこうしてつくられた！

スチック用の顔料箔の製造販売になっていた。だが最近、紙用にも再度取り組み、そのひとつとして新しく開発されたのがパールタイプの顔料箔だ。顔料箔はベースとなるフィルムに顔料を塗布してつくるが、塗布量によって薄めのパール箔、濃いパール箔、どちらもつくることができる。なんでも派手好きな本誌編集部は内心「濃い方だな」と思っていたが、印刷加工はやってみないとわからない。紙を表紙に使うか決め、量産してもらうことになった。

ちなみにKANMAKIではオーダーで顔料箔をつくってもらうことが可能で、幅640ミリ×長さ120メートルの箔ロール10本から頼める。今回の本誌表紙（予備込み14500枚仕上がり）で金とパールの箔をそれぞれ27本ずつ使用。

「もう少し少ないロットでも可能な場合もあるので、まずはご連絡ください」とKANMAKI久保さん。

のだが、そのときにつくったのは、薄い紙をベースにし、そこに顔料と接着剤を塗布したもの。今では紙ベースの箔押し用箔なんて見たことがないが、KANMAKIではこれを復活させ試作しており、その箔押しが美しかったため、紙ベースの金色顔料箔を表紙にとなった。赤金、青金の両方を試作しているということだったので、テスト押しをしてからどちらを表紙に使うか決め、量産してもらうことになった。

もう一方の金の顔料箔は、パール箔とはまた違った顔料箔。連載記事でも触れているが、1950年台から60年台にかけて、KANMAKIが真鍮粉と顔料を混ぜたインキをシート状にして機械で加工できる仕組みを開発、日本で初めてブロッキングホイル（転写箔）を製造した

KANMAKI創業時からの古の箔を今つくり、使う

本誌連載・本づくりの匠たち（140ページ）で、顔料箔製造メーカーである関西巻取箔工業、通称KANMAKIへ取材に行ったときのこと、一般的によく使われる蒸着箔の金属感とはまた違った魅力の金やパールの顔料箔に、本誌編集部は一瞬で魅了された。取材時にあと先考えず「表紙に使わせてください！」と頼むと、KANMAKIの取締役COOの久保昇平さんが「ぜひとも！」とご快諾。見せてもらった顔料箔のサンプルをつくったのがコスモテックだと聞き、これはもう本番の箔押しもコスモテックに頼もうと、帰宅後すぐに連絡をしたのだった。

KANMAKIは元は紙用の顔料箔も多数つくっていたが、一時期はほぼプラ

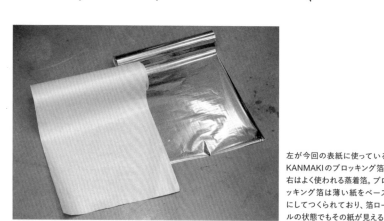

左が今回の表紙に使っているKANMAKIのブロッキング箔。右はよく使われる蒸着箔。ブロッキング箔は薄い紙をベースにしてつくられており、箔ロールの状態でもその紙が見える

撮影／弘田充　文／編集部

●コスモテックでの事前テスト

カッパーレッドF（大和板紙）にパール顔料箔と金顔料箔をテスト箔押ししたもの。細かい文字や抜き文字も予想以上にきれいに出ている

KANMAKIのブロッキング箔は青金、赤金のどちらもあるため、両方をテストしてくれた。さらにパール箔を重ねて押したらどうなるかも

箔押しするときに圧を弱くし、かすれた表現もおもしろいかもとコスモテックに伝えたところ、青金、赤金の顔料箔を押した上にパール箔を押すテストもしてくれた。かっこいい！

コスモテックでのテスト　そして校正で思わぬ事態が

本誌でもおなじみの箔押し会社・コスモテック。今回の顔料箔2種類を、表紙から裏表紙まで全面に押してもらうという難題の加工を快諾してくれた。なんと今回の表紙で、同社で加工してもらった表紙は10回目となる。ありがたや。

デザインに入る前に、まずはテスト押しをしてもらう。もともと大和板紙の板紙に押すと、その少し粗面な板紙の質感と顔料箔とがいい風合いになるのではと思っていた。そこでコスモテックにあった大和板紙の板紙に押してもらった。そ

れを見て、金は青金（正式名称はBF GOLD #7）、パールは濃い方（LIT PEARL WHITE-B）に決定。デザイナいした。コスモテックの現場では、前田瑠璃さんがさまざまな調整をしながら金箔を押してくれる。「もっとギュッといきますか？」の編集部の声に、箔押し機の圧をマックスにし、さらに板紙の下にクッションとなるような柔らかい紙をセットして、より箔押しに圧力がかかりやすいようにするなど、さまざまな工夫を凝ら

してくれた。

イビーF（すべて大和板紙）の計5種類ドF／ブラウンF／チョコレートF／ネとでインディゴブルーF／カッパーレッ紙をどうするか。デザイナーと編集部金箔を箔押しすることにした。分とを鑑み、先にパール箔を、その上に絵柄の金箔とパール箔部箔を押してくれた。

ーと相談の上、イラストを岡村優太に描いてもらった。

BF GOLD #7）、パールは濃い方（LIT PEARL WHITE-B）に決定。デザイナ

それを見て、金は青金（正式名称はてくれたのだった。

うな種類数のテストをして、速攻で送っかもと思い、そう伝えたところ、驚くよモテック。今回の顔料箔2種類を、表紙

先押しするパール箔は一般的な圧力で、後から押す金箔はできる限りの強圧で、しっかり押した感を出してほしいとお願

校正出ししてもらうことになった。れず、コスモテックの好意に甘えすべての候補があがり、想像力だけでは決めらの際、少しかすれ気味になるのもすてき

た大和板紙の板紙に押してもらった。そ

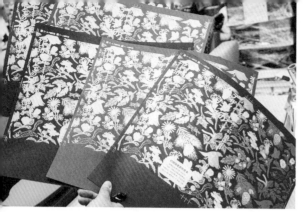

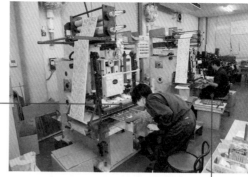

校正時は大和板紙の5種類の紙にテスト押ししてもらった。
どれもよく、本番の紙をどれにするか迷う

今回はコスモテックの半自動箔押し機
2台を使って箔押しする

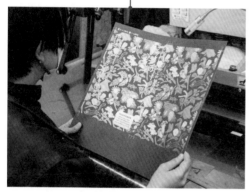

パール箔を押した上に金箔を箔押しする

まず先にパール箔を箔押し

今回「箔押しらしさ」も出したいと思い、後から押す金箔は、可能な限り強い圧をかけてもらうよう頼んだ。そのために紙の下にやわらかい紙を敷いて圧がかかりやすいようにし、さらに箔押し機が壊れないギリギリの圧に設定

上が圧を強めにしたもの、下がかなり弱くしたもの。金箔がかすれているのがわかる。ただ細かいところは箔の抜けがよくつぶれが少ない

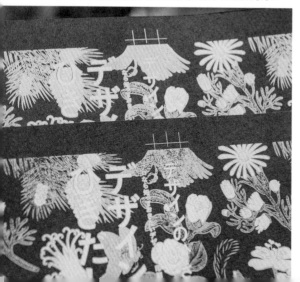

箔押しの圧力を最大にしたところ、箔と紙が密着し、1枚ごとに定規で箔と紙を剥がさないといけないほど。「粘りのある顔料箔だからこそですね」（前田さん）

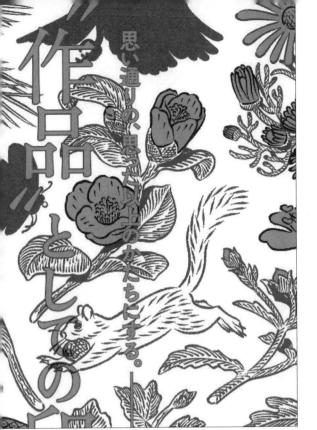

逆に圧を弱くして、もともと思っていたかすれ箔ももしかしていいのでは……と強欲っぷりを発揮し、前田さんにお願いする。仕上がりは、やはりかっこいい。

ただしこれだけ広い面に箔押しするので、かすれの出具合が均一ではなく、また本誌が思う「箔押しらしさ」とはちょっと違う表現だったため、今回は初志貫徹で最強圧力で金箔を押してもらうことにした。

実は校正時、薄い方のパール箔は量があり、濃い方はほんの少ししかなかったため、薄い方で校正箔押しし、濃い方は最後の確認で数枚だけ押すことにしていた。色の濃さを確認できればいいと思っていたからだ。圧力と押し具合が固まったところで、濃いパール箔を押してみたところ、あれ？　パール箔に重ねて押した金箔がうまくのっていない。濃いパール箔の表面との相性なのか、箔押し時間や温度を変えてもしっかりのらなかったため、急遽、薄いパール箔（LIT PEARL WHITE-A）に変更可能か、コスモテックの青木さんが確認してくれる。ギリギリセーフで変更でき、2種類顔料箔押しの本誌表紙が完成したのだった。その美しさは、表紙を見て実感してください。

●パール箔の上に金箔がのらない!?

本番用に想定していた濃いパール箔を押してみたところ、あれ？　上から押した金箔がのってない

表紙の入稿データの原寸（一部）。マゼンタが金箔、シアンがパール箔だ。実際の表紙と見比べて、箔押し結果のサンプルとしてほしい
イラスト：岡村優太（https://okamurayuta.com/）

濃いパール箔（右）の方は、まつぼっくりの陰影がのっていない。薄いパール箔（左）はしっかりのっている

● 箔に関する問い合わせ
関西巻取箔工業株式会社
京都府京都市左京区大原戸寺町368
TEL：075-744-2326
https://www.kanmaki-foil.com/
Mail：cs@kanmaki-foil.com
X：@KANMAKI_kyoto
Instagram：@kanmaki.kyoto

● 箔押しに関する問い合わせ
有限会社コスモテック
東京都板橋区舟渡2-3-9
TEL：03-5916-8360
https://note.com/cosmotech/
Mail：aoki@shinyodo.co.jp
X：@cosmotech_no1

工場の片隅にあった工程表。いつもありがとうございます！

	済		
	12/19		
	12/19		
	12/22	AM10:00	時間確認中

コスモテックで挑ませていただく、ひきだし表紙10回目です！！！！！！

本番での箔製造が同日予定されていたため、コスモテックの営業・青木さんが急ぎ連絡してくれ、無事に薄いパール箔の製造に変更してもらえた

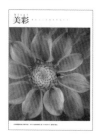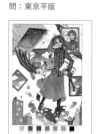
特集連動
実物サンプル目次

本特集でご紹介した「作品としての印刷」の実物サンプルを、各企業のご協力のもと、本誌に綴じ込んでいます。記事と併せて、ぜひ現物をご覧ください。

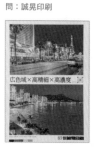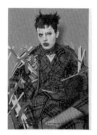

株式会社グラフィック／メタリックカラー

PANTONE
191C

PANTONE
246C

PANTONE
151C

PANTONE

PANTONE

ブラック

東京平版株式会社／特色平台リトグラフ

●紙：ヴァンヌーボ V-FS スノーホワイト〈四六判 150kg〉　　●Illustration：坪井瑞希

bisai
美彩®

美 彩 は 4 色 革 命 を 起 こ す

こだま印刷株式会社／美彩（びさい・オリジナル広色域印刷）／紙：オーロラコート　四六判 135kg

こだま印刷株式会社／比較用 CMYK 印刷／紙：オーロラコート　四六判 135kg

bisai
美彩

美 彩 は 4 色 革 命 を 起 こ す

こだま印刷株式会社／美彩（びさい・オリジナル広色域印刷）／紙：オーロラコート　四六判 135kg

こだま印刷株式会社／比較用 CMYK 印刷／紙：オーロラコート　四六判 135kg

東洋美術印刷株式会社／Kaleido Plus®（油性／東洋インキ）

株式会社新晃社／Kaleido Plus®（UV／東洋インキ） ●illustration：清水（おまけ星）

OR GR C M Y K

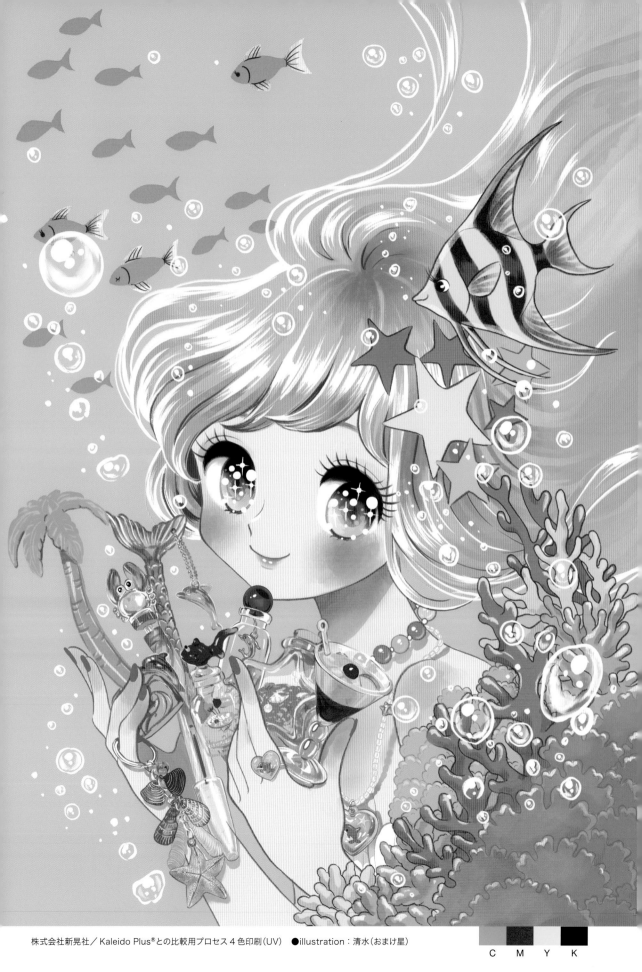

株式会社新晃社／Kaleido Plus®との比較用プロセス4色印刷(UV)　●illustration：清水(おまけ星)

C　M　Y　K

2024 YPP CALENDAR

YPP 株式会社 山田写真製版所

JAN 1	FEB 2	MAR 3	APR 4	MAY 5	JUN 6	JUL 7	AUG 8	SEP 9	OCT 10	NOV	DEC

TAIYO BEST ONE

C
M
Y
K

大洋印刷株式会社／TAIYO ベストワン　●illustration：植田志保

PROCESS COLOR

✿ C
✿ M
✿ Y
✿ K

大洋印刷株式会社／TAIYO ベストワンとの比較用プロセス 4 色印刷　●illustration：植田志保

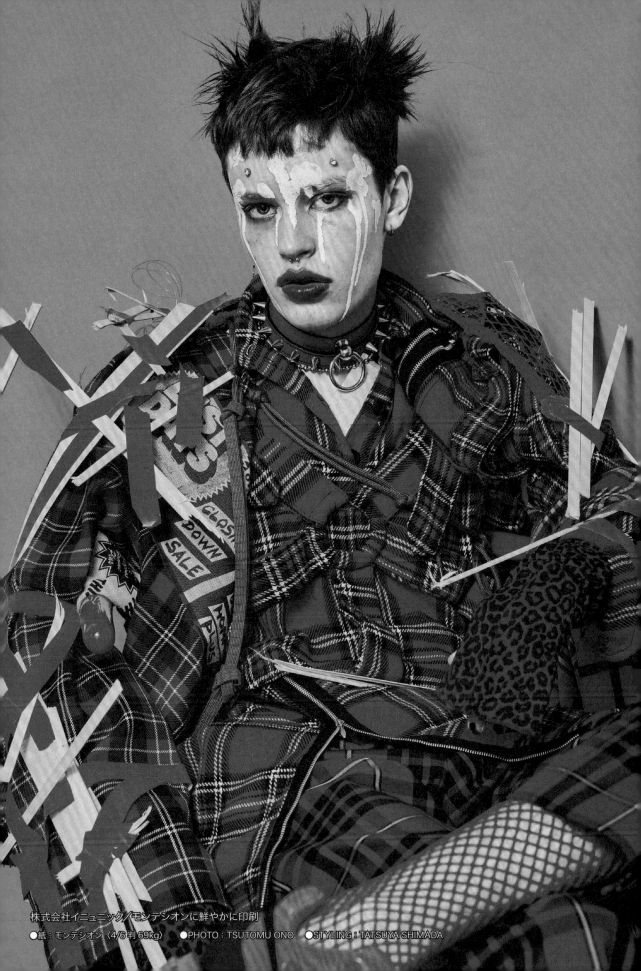

株式会社イニュニック／モンテシオンに鮮やかに印刷

●紙：モンテシオン 〈4/6判 69kg〉　●PHOTO：TSUTOMU ONO　○STYLING：TATSUYA SHIMADA

オフセット印刷による様々なモノクロ写真再現

オフセット印刷では、様々なグレーインキの色味や異なるグレースケール階調を持たせた版の組み合わせにより、写真表現に適した多彩なモノトーンの再現が可能です。

オフセット / ダブルトーン

スミ＋ニュートラルグレー

スミに補色のグレー版を加え、明部から中間域の階調をニュートラルグレー (寒色系と暖色系の中間) で補いつつ、暗部側の階調表現により深みを与えます。

スミ＋ウォームグレー

補色にウォームグレー（暖色系）を用い、より暖かみのあるモノクロ表現に。

オフセット / トリプルトーン

スミ＋硬調スミ＋ニュートラルグレー

ダブルトーンにコントラストの強い硬調スミ版を加え、最暗部の濃度を強調。暗部側の階調表現により深みを与えています。

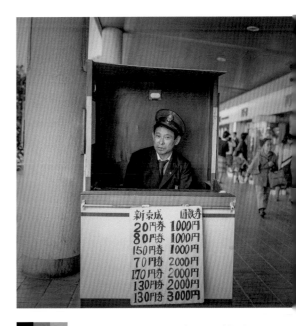

スミ＋ニュートラルグレー＋淡グレー

明部側の繊細な階調再現をより重視し、ダブルトーンに淡い調子のグレー版を加えた設計。

オフセット／クアッドトーン

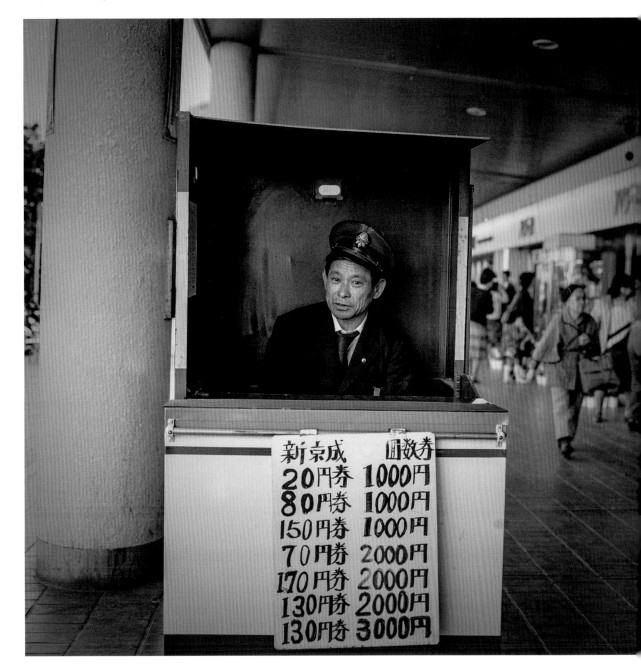

スミ＋硬調スミ＋ニュートラルグレー＋淡グレー

通常のスミ版とニュートラルグレーのダブルトーンに加え、最暗部を締める硬調スミ版と明部側の繊細な階調を補う淡いグレー版を加えた4種類のグレースケール階調を重ねた設計。

金瀬胖写真集「Nostalgia 千葉 海街の記」
発行：東京印書館　B5 縦変形版 257 x 195mm 152 頁
定価 =3,850 円（税込）ISBN 978-4-9912566-4-6

東京印書館 / オフセット印刷　クアッドトーン（AM 200 線 / ユーライト 135kg）

広色域×高精細×高濃度

instagram@
seiko_printing

株式会社 誠晃印刷／CMYK のうち Y を蛍光イエローに置き換え

株式会社 誠晃印刷

広色域×高精細×高濃度

instagram:@
seiko_printing

株式会社 誠晃印刷／CMYK＋蛍光ピンクで鮮やかな印刷

SD 株式会社 誠晃印刷

もじモジ探偵団

街で見かけた気になる文字を、毎回調査。だれがどんな風につくっている文字なのか、どんなところで使われているのか!? 探偵アイアイと助手のネコくんが調査結果をレポートします。われら「もじモジ探偵団」!

文/雪 朱里　イラスト/ヒグチユウコ　写真/弘田 充

FILE 25

WANTED! フジテレビの文字〈前編〉

記憶に残るフジテレビのタイトルデザインや、テロップの文字は、約30年前までは手描きだった。これが今回の調査対象だ!

フジテレビ系列の紀行クイズ番組「なるほど! ザ・ワールド」のコーナータイトル(スーパーテロップ)。内容に合わせてデザインされたポップな描き文字だが、驚くことに下書きせずに描かれているのだという(タイトルデザイン:山形憲一)

助手　先生、見てください!

探偵　なんとも味のある描き文字だね。何かのタイトルかい?

助手　1981年10月~1996年3月にかけてフジテレビ系列で放映されていた『なるほど!ザ・ワールド』のコーナータイトルです。内容に合わせて、手描きされていたんですね。フジテレビのタイトルデザイン室には、アナログ時代の資料がたくさんあるそうです!

探偵　それはぜひ見てみたいな。早速行ってみようではないか。

時間との戦い! テロップの文字

助手　そんなわけで、東京・お台場にあるフジテレビのタイトルデザイン室にやってきました。タイトルデザイナーの岩﨑光明さんです。こんにちは!

岩﨑　こんにちは。私は1982年からこの仕事を始めました。フジテレビでは、アナログ時代最後のタイトルデザイナーになります。

探偵　最後の。タイトルデザインを手描きしていたのは、いつ頃までなのですか?

岩﨑　そうですね。1990年代の終わりごろにはコンピューターで文字を打つ、テレビタイトル用のシステムが入ってきまして、確か2000年代早々には、手描きはほぼなくなりましたね。

助手　早速ですが、タイトルデザインのお仕事を教えてください!

岩﨑　番組タイトルやフリップ、イラストの制作が現在の仕事です。フリップというのはB4サイズの厚紙で、文字情報が多く画面に表示するテロップには収まりきらないときや、イラストやグラフなどで図解するときに使われるものです。テロップは、画面に表示される文字情報のこと。現在はほとんどがコンピューターを使ったテロップシステムで制作されています

情報番組の手描きスーパーテロップ（下位置スーパー）。1つの番組で何十枚も描かなくてはならないため、明朝体や丸ゴシックなどの書体ではなく、そのデザイナーが一番早く描けるフリースタイルが用いられた

情報番組の手描きスーパーテロップ（コーナータイトル）。内容に合わせ、文字がデザインされている。文字のアンダーラインと字割りの目印は入れるが、文字自体の下書きはなしでどんどん描いていく

1 スーパーテロップ（黒）

横125×縦100mmサイズの厚紙に、黒の塗料が塗られており、文字だけが映像に合成される

モノクロテレビ時代のライブテロップ。天気予報番組のエンディングカット。グレースケールで表現されている

ワイドショー『3時のあなた』の予告ライブテロップ。生放送では写植を打って印画紙を現像する時間はなく、手描き文字が使われた

2 ライブテロップ（カラー）

横125×縦100mmサイズの厚紙に、カラー塗料が塗られている。背景ごと画面に映す。地の色数は豊富だったが、テレビでの発色のよい青系がよく用いられた

タイトルデザイン室に大切に保管されているテロップの数々

映画番組のライブテロップ。映画に合わせてイラストを描き、声優名のクレジットを書いている

『金曜洋画劇場』の次週予告ライブテロップ。エアブラシで背景をグラデーションにした上に文字とイラストを描いている

山吹色の台紙に描かれた、番組の各回タイトルのライブテロップ。イラストも含めて、全体が画面に映される

すが、以前はテロップもすべて私たちが手描きをしていました。

テロップって、具体的にはどんなものなんでしょうか？

助手　テロップの種類から説明しましょうか。手描き時代のテロップには、スーパーテロップとライブテロップの2種類があります。これがテロップです。

探偵　小さいですね。

岩﨑　どちらもサイズは横125×縦100ミリ、だいたいハガキぐらいの大きさです。アメリカの会社が実用化したテレビ放送用の静止画像送出装置の規格に準じたサイズなんです。黒地に白い文字で描かれたのがスーパーテロップ、いろいろな色の地に描かれたのがライブテロップです。

スーパーテロップは、カメラの映像に文字だけが合成されるものです。主に生放送やバラエティー番組などで使われました。情報番組だと、6ミリ角ぐらいの文字を画面の下位置に2行ぐらいで表示する下位置テロップがよく使われました。ライブテロップは、描かれたものを背景も込みで、そのまま画面に映します。いずれも、紙は表面に塗料が塗られた専用紙で、

114

スーパーテロップの描き方

下位置テロップの描き方は、次のとおりだ

2 デバイダーで文字を描く位置（アンダーライン）のアタリを入れる

1 テロップ制作定規を用紙の上に置き、鉄筆でセーフティゾーン（このなかに文字をおさめれば切れない範囲を示す線）の枠線を引く

5 描き上がり！

4 アタリの位置に合わせて、ポスターカラーの白と筆（ゴシック面相筆）で一発描きしていく

3 描く文字数に応じて、鉄筆で字割りのアタリを入れる

岩﨑光明（いわさき・みつあき）
1982年よりフジテレビタイトルデザイン室で、タイトルデザインやイラストなどの制作を担当。ペーパークラフト制作も。大の映画好き

直線は溝引きする。定規の溝にガラス棒を沿わせ、平行に持った筆で線を引く手法

岩﨑さんのレタリング道具。筆は使っているうちにコシがなくなるが、それはそれで独特の線が描けるのでとっておく

この上に筆とポスターカラーで文字やイラストを描きました。

助手 こんな小さな紙に筆で描いていくんですね！ スーパーテロップはなぜ黒いんですか？

岩﨑 よく聞かれるんですが、背景が白いとハレーションを起こしてしまうので、それを防ぐため。もうひとつの理由は、ポスターカラーの定着をよくするためです。

探偵 最初は先輩が教えてくれるのですか？

岩﨑 いえ、見て覚えなさい、という感じで。私が入った当時は、自分を含めてタイトルデザイン室に8人いたんですが、その頃、タイトルデザイナーは個人契約だったんです。だから教えてはくれるんですが、先輩後輩というよりは、皆が対等な立場、いわばライバルでした。

最初のころは、ひたすら練習し

ましたね。明朝体、ゴシック体、丸ゴシック体を何も見ずに描けるよう、書体見本帳などを見ながら練習して、形を覚えました。

探偵 「フジテレビ明朝」みたいな独自書体があるんですか？

岩﨑 それはないんです。だから好きな見本帳を見て覚える。各自が好きなデザイナーによって、文字の形は全然違いますね。私は明朝体なら辞書を見て練習したりしていました。最初は先輩デザイナーの山形憲一さんのアシスタントなどをしながら、3年目ぐらいだったか、生放送の曜日担当を任されたんです。『3時のあなた』という平日15時台に放送されたワイドショーでした。描く人が変わると文字も変わってしまうので、曜日ごとに担当が決まっていて、その日のテロップは全部一人で描いたんです。担当曜日は、だいたい10時ぐらいに出社すると、原稿が出始めます。情報番組なので、その日取り上げる事件について、何月何日、どこで（場所）、だれが（人名）を描いたり、「〇〇事件」みたいなサブタイトルを描いたり、1回の放送で描くテロップは、平均すると4、50枚。多いときには

私たちの頃は、タイトルデザイン室に入るとまずテロップを描けるようにならなくてはなりませんでした。

専用紙に塗られた塗料は粒子が細かく、表面が平滑になるため、普通紙に描いたときよりも描線がなめらかになるんです。

『邦ちゃんのやまだかつてないテレビ』(1989-1992) 先輩の山形憲一さんが「画面にドーンと隙間なく埋まるような、元気のいいデザインをしよう」とよく言っていたことから、画面から飛び出すようなデザインを意識した。3行ともバラバラな文字数を四角に収めた文字組みが絶妙だ

『世にも奇妙な物語』(1990-) 岩﨑さんが中学生のときに買った活版刷りの小さな漢和辞典の活字をコピー機で拡大してスキャン。それをコンピューターでレイアウト。その過程でジャギーが出たのをあえて活かした

『ダウンタウンのごっつええ感じ』(1991-1997)。「ごっつ」という音から硬い石を連想した。「音を形にしたらこんな感じかなと思って」(岩﨑さん)

生活情報バラエティ番組『どうーなってるの?!』(1993-2001)。タイトルを口に出して言ったときの感じ、唖然とした顔を思い浮かべながら描いたタイトル。平筆で力強く、かすれさせて描いている

お笑いコンビのホンジャマカとバカルディ(現・さまぁ〜ず)によるバラエティ番組『ホンとにバカだね』(1993頃)。言葉のイメージそのままにデザイン。「めちゃくちゃでしょう。鏡文字も入っているし。さすがに通らないかなと思ったんですが、採用されました」(岩﨑さん)

『冗談画報』(1985-1990) 岩﨑さんがバラエティ番組のタイトルデザインを多数手掛けることになったきっかけの番組。「若手芸人が出演するので従来なかったもの、勢いのあるデザインを」と言われ、筆で100枚近く殴り書きをしたなかから選んだ。英文はインスタントレタリングを使用

『ウッチャンナンチャンの誰かがやらねば!』(1990)、『やるならやらねば!』(1990-1993)。こちらもキュッとひと塊で目に飛び込んでくる文字詰めで、画面からあふれんばかりの勢いのあるデザイン

助手　番組中で急に「これ描いて!」なんていうこともあるんですか?

岩﨑　ありますね。

探偵　それはすごい現場ですね。しかも、コーナータイトルなどは内容に合わせて文字のデザインも変えておられる……。

タイトルデザイン

番組の顔となる

探偵　番組タイトルはどんな風に仕事がくるのですか?

岩﨑　番組の企画が立ち上がって、美術だけでなく全体の立ち上げ会議があるんですが、そういうところで美術は誰に頼む、タイトルは誰に頼むなどが決まっていきます。

100枚ぐらい描かなくちゃなりませんでした。テロップだけじゃなくて、フリップも描くんです。たとえば地図とか、プレゼントの宛先みたいなお知らせとか。写植もありましたけど、手で描いたほうが早いので、生放送では手描きでしたね。そうして原稿が出るつどテロップを描いていって、番組の放送終了まで詰めています。

岩﨑　あまり時間をかけられないので、言葉のイメージでパッパッと描いていく感じですね。下位置テロップも、明朝体などで描くと時間がかかるので、各自のフリースタイルで描くんです。早く描けますから。急ぎのときは、描き終わるやいなや、ポスターカラーが乾き切る前にスタッフが走って持っていっちゃう。

助手　時間との戦いですね!

『スターどっきり㊙報告』(1976-1998／デザイン：藤沢良昭)文字数の多い
タイトルを、㊙をセンターに配置することで絶妙なバランスに

『北の国から』(1981-1982／デザイン：川崎利治)プロデューサーの意向
で手描き明朝体にこだわったタイトル。川崎氏は明朝体の名手だった

『オールナイトフジ』(1983-1991／デ
ザイン：川崎利治)「女子大生ブーム」
を引き起こした深夜番組。デザインも
ちょっぴり大人の雰囲気に

『オレたちひょうきん族』(1981-1989／デザイン：山形憲一)大胆かつ繊細、曲
線を多用したデザイン。製図用具を駆使してレタリング

『あすなろ白書』(1993／デザイン：山形憲一)トレンディドラマを数多く手
掛けた山形氏。明朝体からウロコをはずし、フトコロを大きくとってシンプ
ルかつ軽やかに

『ゴールデン洋
画劇場』(1971-
2001／デザイ
ン：藤沢良昭)
古代ギリシャ・
ローマのデザ
イン様式を彷彿
とさせる格調高
いデザイン

眺めているだけで楽しくなるフジテレビのタイトルデザインについて、「フジテレビジュツのヒミツ」サイト内で岩﨑さんが達人インタビューなどを連載中。
「はい！美術タイトルです」を要チェック！ https://www.fujitv.co.jp/bijutsu/

個人指名のこともあれば、タイト
ルデザイン室にと話が来ることも
ある。担当者が決まると、主に番
組ディレクターと話をして、どう
いう方向性でデザインをするのか
たという感じですね。面白がって
もらえたんだと思います。

探偵　テロップはほとんど下書き
をしないとのことでしたが、番組
タイトルはラフを描きましたか？

岩﨑　そうですね、番組タイトル
の場合はラフも描きましたし、何
パターンも描いてみて選んでもら
うということもありました。

僕はタイトルの語感をデザイン
にすることが多かったですね。音
を形にしてみる。漫画の擬音みた
いな感覚です。

番組タイトルの仕事は、番組を
見た人の頭に残るし、本やDVD
など違うメディアやグッズになっ
たときにも、必ず使われる。いろ
いろなところに露出するのがうれ
しいですね。

助手　ありがとうございます！
まだまだご紹介したい描き文字が
たくさん！ 次号では『フジテレ
ビの文字〈後編〉』として、「笑っ
ていいとも！」を手掛けていた高
柳義信さんにインタビューしちゃ
います！（次号につづく）

要望を聞き、実際にデザインして
いくのが大まかな流れです。現在
は外部の制作会社にお願いするこ
とも増えているのですが、手描き
時代はほぼすべてタイトルデザイ
ン室で手描きしていました。

助手　岩﨑さんは、どんな番組の
タイトルを手掛けたんですか？

岩﨑　私はバラエティが多かった
んです。きっかけになったのは、
1985年10月から放送された深
夜番組『冗談画報』。プロデュー
サーが横澤彪さん、ディレクター
が星野淳一郎さん。星野さんは
『笑っていいとも！』などをやっ
ていた、僕と同じぐらいの年齢の
当時若手で。タイトルデザイン室
のデスクに「ちょっとお前やって
みるか」と言われてやり始めた。

「まだ売出し中の芸人や歌手を呼
んでライブみたいなことをやる番
組だから、タイトルも従来なかっ
た感じのものがほしい」と言われ
て、勢いのあるタイトルにしたい
と思って、筆で殴り書きしてみま

した。テロップも同じ感じで描き
ましたね。それが気に入ってもら
えて、そのあとバラエティ番組か
らどんどん声がかかるようになっ

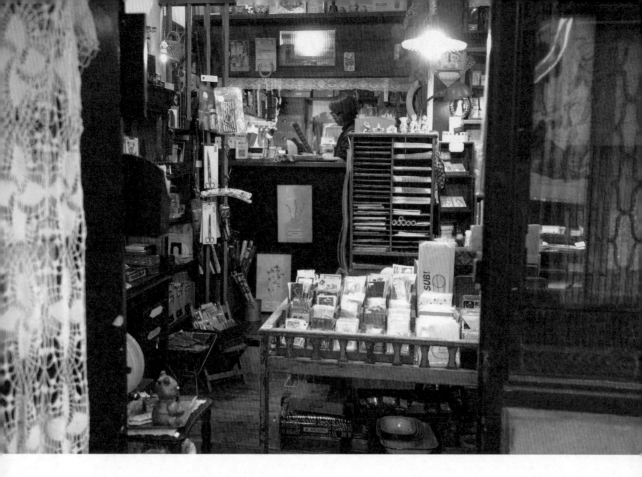

年代ものの紙モノと出会える店

ハチマクラ

こだわりのある 紙モノ・刷りモノ店へ

取材・文／林みき　写真／弘田充

多くの人が行き交う、高円寺南口のパル商店街。商店街を曲がり住宅街の中を進むと、ハチのマークが描かれた看板が見えてくる。ガラスの扉を開けると、中では長い月日を過ごしてきたありとあらゆる紙モノが、新しい持ち主を静かに待っている。目移りしながら棚に手をひとたび伸ばせば、一つひとつのアイテムに目を奪われて、気づけば時間があっという間に過ぎているはずだ。アンティークの紙モノ好きにとってはまるで宝庫のような場所である「ハチマクラ」をご紹介しよう。

店に入ってすぐの場所にある、小さいサイズの紙モノが並ぶコーナー。その美しさや味わいに目を奪われる

ドイツのオットー・メッケル工房の繊細なレースペーパー。これは現行品ではなく戦前につくられたもので、2色刷りはもうできないのだそう

レジ奥の棚に並ぶ、フランス製のコシャー箱。貼られているラベルはこの箱用に復刻したというフランスの「エチケット」

ワニ革のようなエンボス加工が施されたコーヒー袋。ちなみに小倉さんは袋モノには目がないのだとか

何気ない気持ちから生まれた逸品の紙モノたちと出会える店

カウンターカルチャーの聖地と呼ばれ、古着屋をはじめとする様々な個性を持った店が並ぶ高円寺。ここ数年では独立系書店が次々とオープンし、カルチャータウンとしての色合いをさらに深めている。そんな高円寺に2008年から店を構えているのが、アンティークの紙モノを中心に文具や雑貨などを取り扱う「ハチマクラ」だ。開店まもない頃から手紙社が主催する蚤の市などに出店していることもあり、古き良きものを愛好する人にとっては既に馴染み深い存在とも言えるだろう。店頭には店主の小倉みどりさんが国内外で仕入れた、ありとあらゆる紙モノがサイズやジャンルごとに分類されている。手のひらサイズのアイテムが集まったコーナーひとつとっても、アメリカのグラシン袋、東ドイツ時代につくられたギター弦のパッケージ、リトグラフで刷られた種袋ラベルと、デザインも風合いも魅力的なものが種類豊富に並んでおり、古い紙モノに目がない人ならば時間を忘れて見入ってしまうはずだ。

関西で生まれ育ち、幼少の頃から千代紙やレターセットなどを集めていたという小倉さん。以前はグラフィックデザイナーとしての仕事がメインで、いまや人気店のハチマクラは何気ない気持ちで始めたという

店主の小倉みどりさん。商品について訊くたびに、なんともうれしそうな笑顔で説明してくれる

店に入って右手のコーナー。こちらには海外のものだけでなく、日本のアンティーク品も並ぶ

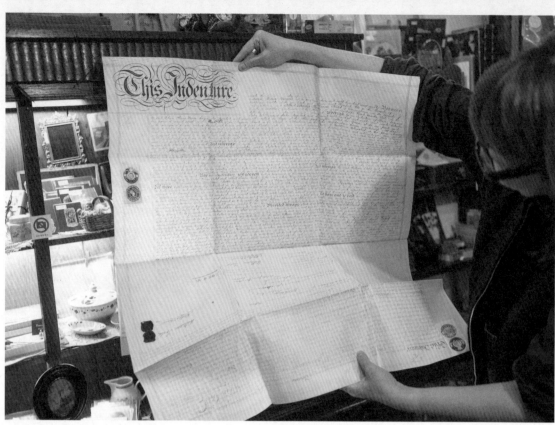
イギリスでの買い付けで入手した羊皮紙の書類。皮とは思えない薄さと滑らかな手触りに驚かされる

から驚きだ。

「幼少の頃集めていたものは引越しなどで一旦手放していたのですが、デザインの素材として紙を集めに骨董市、古本屋さんへ通っているうちに、ざらっとした質感の紙が気になってきて。雑誌の仕事が多かったので基本的に使う紙を選べなく、その鬱憤もたまって味わいのある紙を探して再び趣味として買い集めるようになっていました。当時デザイン事務所として借りていたのが店舗付きの物件で、最初は『余った紙を並べておけば、ちょっとした家賃の足しになるかな?』くらいの気持ちで、古い包装紙や古本屋で買った蔵書票を並べて、恥ずかしいから特に告知もせずに開店したん

です。でもお店の札がかかっていると人は入ってくるもので、意外とお客さんが面白がって来てくれたんです」(小倉さん)

今でこそアンティークやヴィンテージの紙モノを取り扱う店は増えたが、当時はまだ珍しい存在。気がつけば、店頭に並べる商品がどんどん無くなっていったという。

「売っているものは全部古いものだったので、焦って古物免許を取って仕入れについて調べ始めました。通っていた古物屋さんに相談して市場に連れて行ってもらったり、大阪のチャルカさんからチェコのものを仕入れさせてもらったり…オープンして1年の間に、本格的に商品の仕入れをするようになりました」(小倉さん)

苦境を乗り越えさせてくれた心を動かす紙モノたちの存在

グラフィックデザイナーとしての仕事と並行して商品の仕入れを行う多忙な日々を過ごしつつも、2012年には現在の店舗へと移転しつつ、順風満帆に思われていた小倉さん。だが程なくして自宅が火事に遭い、個人的に集めていた貴重なコレクションのほとんどを失うという災難に見舞われてしまう。しかし、そんなときも小倉さんの心を支えてくれたのは心を動かす紙モノたち

との出会いだったという。

「火事をきっかけに集めることを辞めるのかなと考えていましたが、お店の仕入れをする中で目新しいものをどんどん見るうちに『ドキッとさせられるものがまだまだある!』となって。結局またいろいろと集め出して、『全然こりてないな、私』と思いました(笑)。助けられていますね、紙に」(小倉さん)

開くと花束が立体的に飛び出すバレンタインカード。このほかにも様々な仕掛けが施されたカードが

中央のペーパートランクには、フランスのポワソン・ダブリルのさまざまなカードが。どのカードにも魚や花のモチーフが贅沢にあしらわれている

フランスのコスメラベル。カッティングなどが凝っており、小倉さんいわく「やっぱりフランスのものは別格」

戦前の日本でつくられた種袋。海外の種袋ラベルとはまた違った味わいがあり魅力的

現在ではグラフィックデザインの仕事を辞め、店舗の運営に専念する小倉さん。国内外の買い付けだけでなく、ラベルシールや復刻封緘紙といった店舗オリジナルのアイテムもつくっているが、やはり心を惹かれるのは現行品ではなく当時を重ねてきたアンティークの紙モノだと言う。

「自分でもわからないのですが、現行のデザインも『良いな』と思うものの綺麗すぎてドキッとはこないんです。なんかドキドキしないと買わなくなってしまう、面倒な価値観だなと思いますが（笑）。最近の人は80年代のものも良いと言いますけど、私には新しすぎてグッとこない。やっぱり60年代以前のものが好きですね、ツルツルしていない紙質であったり、印刷にリトグラフやオフセットの多色刷り、くっきりしたエンボスを使っていたりしているものに惹かれます。今は予算が限られているので仕方ないのですが、昔につくられたものは本当に贅沢なつくりをしているんですよ」（小倉さん）

手軽に安くものが手にはいるようになった反面、個性が薄いフラットなものが増えてしまった現在。つくり手が意匠をこらした紙モノの存在のみならず、紙モノを愛でるという価値観すら遠くない未来に消え失せてしまう可能性もなきにしもあらずだ。

しかし、ちょっと希望を感じられたのが、20代〜30代のお客さんたちがマッチラベルなどの小さな紙モノを、大切そうに買っていくという小倉さんの話だ。そんな若い人がたとえ少数でもいてくれる限り、紙モノの文化は次の世代へと引き継がれていくだろう。

古き良き時代のものづくりのノスタルジーを感じさせるだけでなく、つくり手にとっては過去の意匠を受け継ぎ、新たなクリエイションのヒントを得られるかもしれない紙モノと出会えるハチマクラ。高円寺という地域に息づく文化とともに、いつまでもあり続けてほしい店だ。

ハチマクラ店舗前で店長の小倉みどりさん

ハチマクラ
東京都杉並区高円寺南3-59-4
TEL：03-3317-7789
info@hachimakura.com
http://hachimakura.com/
@hachimakura

（第 8 回）

オリジナル文字を使ったデザイン（和文編）

左上：「猪熊弦一郎展 いのくまさん」主催：公益財団法人東京オペラシティ文化財団（2010）

右：日本フィンランド外交関係樹立100周年記念「ムーミン展 THE ART AND THE STORY」主催：朝日新聞社、森アーツセンター（2019）

左下：『しっぽばなし』翻訳：谷川俊太郎／著：アヌーシュカ・ラビシャンカール／イラスト：ツシャール・ワイエダ、マユール・ワイエダ／発行：世界文化社（2023）／原書：『Tail Tale』／原書発行：Tara Books（2021）

© Moomin Characters™

ルールを決めて一文字ずつつくる文字

「クセのないゴシック体を参照して文字の骨格をつくる／表現したいイメージに合わせて、画線に処理を加える／その処理ルールに基づいてほかの文字もつくる。オリジナルの手書き風文字をつくるときは、いつもこの手順で、一文字ずつ作成しています。

ただ、ひとつのルールですべての文字をつくれるとは限らず、カタカナと漢字には同じルールが適用できても、くるっと丸まったりするひらがなには適用できないことがあって。そういうときは、うまくごまかしながらつくるしかない（笑）。

本当の手書きなら、同じ文字を書いたときでも違うかたちになるのが自然なので、にじみ処理を加えたとしても、つくった文字が完全に手書き文字に見えるわけではありません。ただ、僕はオリジナルの文字をいわば活字として扱っているんですよね。だからまったく同じかたちの文字が並んでも構わないと思っています。

猪熊展のときに編み出したこの手法を、一生をかけてアップデートを加えていけば、最終的にすごく出来のいい文字になるかもしれませんね」

「文字をイチからつくった仕事で一番古いものは、2010年に開催された猪熊弦一郎さんの展示です。
この展示は、2006年に出版された猪熊さんの絵本『いのくまさん』で文章を寄せている谷川俊太郎さんの詩をフューチャーしたものです。谷川さんの詩がすべてひらがな、カタカナだったこともあり、それならオリジナルの文字をつくれるんじゃないかと。

猪熊さんの絵はちょっと子どもっぽくて、和なイメージがあるので、小学生が書く書き初めのような文字なら、谷川さんの詩にも合いそうだと思ったんです。明朝とゴシック、それぞれを参照しながら、すべてのひらがなをつくり、カタカナと漢字は必要な文字だけを作成していきました。
この手法はその後も少しずつアップデートしていて、いまでも手描き風のオリジナル文字をつくるときに使っています」

画線の処理を参照 ＋ 文字の骨格を参照 → 猪熊書体を作成

上：ZENオールド明朝（水平比率：135%）
中：RFゴシック（水平比率：135%）
下：オリジナルの猪熊書体

「た・な・き」を拡大したもの。平体をかけたゴシック体をベースに、筆の入り方向や線の細らせかたは明朝を参考にしつつ、適宜、アレンジ。文字の先端はパーツ化しておくことで、細部の調整と処理の統一を効率化。「ぎ」の濁点は一画目の横線を短くするなど、細かい調整が施されている

上：完成した猪熊書体と、会場に配置されたテキスト／右：会場写真（撮影：木奥恵三）
文字はフォントにせず、Illustratorで一文字ずつ並べている

2 —— 一本のパスで "ムーミンらしい" 文字に

「ムーミン展のグラフィックでは、デザインにあたって『ムーミン』の作者、トーベ・ヤンソンの手書き文字書体を支給されたのですが（右図）、このすばらしい文字に既存の和文書体を合わせてもつまらないなと思ったんです。

そこで猪熊展と同じように、クセのないゴシック体の骨格を参照しつつ、オリジナルの文字をつくろうと作業をしてみたのですが、最初はどうしてもムーミンっぽい、ボテっとした感じが出せませんでした。

試行錯誤するうちに画線にパスで膨らみを足す……そんな単純な処理で"らしさ"が出ることに気づいたんです。一度ルールが決まれば、あとは量産するだけなので、そこから一文字ずつ、告知グラフィックや展示に必要な漢字・かなをつくり、

Tove Script Regular

ABCDEFGHIJKLMN
OPQRSTUVWXYZ
0123456789
abcdefghijklmnopqrstuvwxyz

ロゴだけは最後ににじみ処理を加えて手書き感を加えました。英数字は日本語とは違った欧文書体（Burford）をベースにした文字を膨らませ処理をした文字を一通り作成したあと、フォント化して使っています」

ムーミン展
ムーミン展
ムーミン展

上：加工前のオリジナル文字
中：Illustratorで画線に膨らみを追加
下：にじみ処理を加えてロゴに仕上げたもの

ムーミン谷の物語
ムーミンが生まれるまで
トーベ・ヤンソンの創作の場所
絵本になったムーミン
本の世界を飛び出したムーミン
舞台になったムーミン
日本とトーベとムーミン
ムーミンの誕生

猪熊書体と同じようにゴシックの骨格をもとにベースを作字し、パスによる膨らませ処理で漢字を含むテキストも作成

© Moomin Characters™

上と同じ処理を使い、オリジナル欧文書体・MOOMIN GOTHICを作成。告知グラフィックにも使われ、トーベ・ヤンソンさんの手書き文字フォントと見事に調和したデザインに

MOOMIN GOTHIC

ABCDEFGHIJKLMN
OPQRSTUVWXYZ
0123456789

3 —— 遊びのあるタイポグラフィを
オリジナル文字で表現

「『しっぽばなし』は、インドの出版社・Tara Books『Tail Tale』の翻訳本です。原書が遊びのあるタイポグラフィで組まれていることに加えて、谷川さんが手がけた日本語訳がすべてひらがなだったので、絵本部分のすべてをオリジナルの文字にしようと考えました。オリジナルの文字をつくるかどうか、いつも最初にすごく悩むんです。ルールを決めて文字をつくっていると、どこかのタイミングで感覚が掴めて、後半はラクになる。でもそのポイントにいつ到達するかはわかりません。毎回、大変な思いをしては"もうやらないぞ！"と思うのですが、その苦労さを忘れてまたやっちゃうんですよね（笑）」

> うれしいとき　いぬは
ちぎれるくらい　しっぽをふる
ねこはそんなの　へんだとおもう

原書（右）と同じページの日本語（左）。文字に込められた遊びを含め、原書の世界観を忠実に再現している

> Dog wags his tail
Madly when he's merry
Cat thinks that is rather
Extraordinary

大島依提亜さん、なぜ作字した文字をフォントにしないの？

「以前見た武井武雄さんの展示に、行の文字数によって手書き文字のプロポーションを変えながら、両端揃えした本があったのですが、そこにはフォントの文字にはない、手書きならではの自由さ、美しさがありました。

オリジナルの文字をつくったときも、フォントにすれば作業しやすいことはわかっているのですが、"文字を一文字ずつ置いていく"感覚はとても重要だと思っていて。

フォントになった文字は機械的に操作するしかありませんが、文字がオブジェクトのままなら、文字の並びによってバランスが悪いと思ったとき、（武井さんのように）文字のかたちを直接編集しながらデザインできます。その調整作業は組版よりロゴをつくっている感覚に近い。

そう考えると、オリジナルの文字はロゴとフォントの中間の存在と言えるかもしれませんね」

（絵本内のテキスト）

> そこでねこは　いぬのしっぽを　とりかえる
きゃんきゃんくうくう　いぬはないて
こんなの　ぼくのしっぽじゃない

> ただのまっすぐ　せんじゃないか

大島依提亜／映画・展覧会・書籍のデザインを手がける。映画『エブリシング・エブリウェア・オール・アット・ワンス』、谷川俊太郎展、ムーミン展、ヨシタケシンスケ展など

祖父江慎の実験だもの

実験
ゆるい色が魅力のチップボール「ゆるチップ」の
最終ラインナップ(?)「わら」色をつくるぞ!

アートディレクター・祖父江慎さんが気になる印刷加工から果ては紙づくりまでをとことん試す本連載。今回は、「ゆるチップ」(大和板紙)の新色づくりに挑戦! 片面がゆるい色、もう片面がチップボールというこの紙は、「もも」色をスタートに現在7色。そこにどんな色が加わるのか!?

あ
りそうでなかった、片面に色がついたチップボール「ゆるチップ」。これは祖父江さんが「マンガ雑誌の本文用紙とかに使われる『せんか紙』みたいな色の板紙ってほしいよね?」のひとことから、大和板紙での片面色付きチップボールの試作がスタート。濃すぎないピンク色がチップボールと似合う「ゆるチップ(もも)」が誕生したのが2015年。そこからそら、くさ、すな、ゆき、いし、つきと色ラインナップが徐々に増えてきた。書籍表紙などに数多く使われている。そんなゆるチップに新色追加、さらにこれが最後の色になりそうと聞き、それは取材せねばと、本番抄造時の祖父江さん立ち合い時に本誌も同行。今回はどんな色をつくるのだろうか?

「今回は最初、『キリ』と『モヤ』をつくってもらおうと思ってたんですよ。試作もいろいろしてもらったんですが、『キリ』はなかなかうまくいかないの。『ゆき』と『いし』のあいだみたいな色だし、今はなくて(笑)。『モヤ』はクラフト紙とは違った、でも明るい茶系を出してもらっていて、試作を見たら、これは『わら』だ! と思って。明るくってアニメ的なというか、ライトオレンジみたいな色。ゆるチップはもも、そら、くさ、すな、いしの5色はベーシックシリーズ、ゆきとつきはライトシリーズって僕が勝手に思ってるの。明日になったら別名シリーズになってるかもだけど(笑)。ライトシリーズは今2色でさびしいから『わら』を追加したいなって」(祖父江さん)

そんな「ゆるチップ(わら)」は試作を数度重ね色が決定。23年11月下旬に、祖父江さんは本番での色確認に大阪の大和板紙へ向かったのだ。

今回、実験に協力してくれたのは

大和板紙株式会社
大阪府柏原市河原町5-32
電話:072-971-1445
https://daiwaitagami.com/
X:@daiwaitagami

本誌読者ならおなじみのエースボールやサンドベージュなど、さまざまな色板紙、板紙を製造販売。本誌今号表紙も大和板紙の「カッパーレッド」。

大和板紙本社に並ぶ板紙サンプルを見る祖父江さん、大和板紙の須田さん

1 ライトシリーズに わら色を追加する

ゆるチップはこれまで7色あり、祖父江さんはもも、そら、くさ、すな、いしの5色を「ベーシックシリーズ」、ゆき、つきの2色を「ライトシリーズ」と考えている。

「ライトシリーズは、ベーシックシリーズの色よりちょっと違和感があるというか、チップボールっぽくない色なんですよ。ゆき、つきもちょっとクリアで明るい色でしょ？ でも2色だけだとさびしいからね」

そこで登場するのが今回のわら色。

「ゆき、つき、ときたら、わらも本当は『き』がつくといいかも！？ ……あき、いき、うき……、あっ「とき」色ってよくない?? うーん、でもとき色はもっと朱色っぽい感じがするよね。今回の新色はそれとは違うから、やっぱり「わら」がいいね」（祖父江さん）

上から、ゆるチップ すな／いし／もも／そら／くさ／つき／ゆき。右にあるのが本番抄造で最初のあたりにできてきたわら

試作時のサンプルには試行錯誤のメモが

2 できはじめた紙を見た 祖父江さんがまさかの！

試作してこれ！という色が決定。抄造本番時は、その色と合った色に仕上がっているかのチェックをするはずだった。しかし抄造しはじめてその紙を見た祖父江さんから「もう少し『つき』みたいに蛍光っぽいというか、あざやかな発色にならないかな……？」たしかにライトシリーズの中に入ると暗く感じる。抄造を担当するヒロリンこと大和板紙の工場長代理・岡田大樹さんが「うーん、今考えられる方法は2つあって、ひとつはベースの原料に蛍光増白剤を入れて明るくすること、もうひとつは色自体を変えてみることです」本番でこうした操作をすることは至難の業。しかしヒロリンは現場にすぐに連絡し2方法とも試す。だがどちらも思うような発色にはならず、「初の色がかったってことだよね。だからこれで！」と祖父江さん。

つくり初めの「ゆるチップ（わら）」を見て、このままでいいのか悩む祖父江さん。それを見て思案げな大和板紙の岡田さん（左）

「つき、ゆきと比べると、ちょっとクリアさが足りないかも……」（祖父江さん）

3 あきらめるか……
と思ったところからの一発逆転

「えぇ!? すごい!! きれいな発色になってる!!!」とめちゃくちゃびっくりする祖父江さんと、にやりと笑うヒロリンこと岡田さん

原料に蛍光増白剤を入れたり、色自体を変えてみても、思うような発色にはならず、元通りで抄造してもらうことになった。その色をチェックするために待機していたら、小一時間たって岡田さんがつくり出しの新生「ゆるチップ（わら）」を持ってきてくれた……ところで、祖父江さん驚愕!!

「なんで!? すごくいい。すてき! でもなんでこんなきれいな色に!?!?」

そう、岡田さんが持ってきてくれた紙は祖父江さんが思っていた澄んだ色に。

「元の色に戻す途中なんですが、この色味はもしかするといいんじゃないかと思って持ってきました」（岡田さん）「さすが! ヒロリンわかってる。これです!」（祖父江さん）というわけで、最後の大逆転でゆるチップライトシリーズにふさわしい色の「ゆるチップ（わら）」が誕生!

実物綴じ込みは
これだ!

```
1枚目：ゆるチップ（わら）230g/㎡
2枚目：ゆるチップ（つき）230g/㎡
3枚目：ゆるチップ（ゆき）230g/㎡
```

ゆるチップの抄造はこのマシンで

「んもう、すっごくいいかみできちゃった」（祖父江さん）

早く出来上がりを見たくて、ヒロリンにとってもらう

「こちらがゆるチップ（わら）でございます〜」（祖父江さん）

OKな色の「ゆるチップ（わら）」に入れた祖父江さんのサイン。満足度合いがわかる

4

いやぁ、最後にいい色の紙ができたなぁ

「ヒロリンはすごい。どんな色にしたいのか、実物があるわけじゃないのに、話したことから察して、それを臨機応変につくってくれる。さすがだなぁ」（祖父江さん）今日最初の色も、それだけで見たらすごくいい色。でも祖父江さんが心からほしいと思っていた、アニメの肌色（とは今は表現しないが）のような明るい発色の紙をつくりたいという思いには、最終仕上がりの色の方がぴったりだ。紙ができあがったころには、工場の外は夕焼け空。「あそこの空の色がわら色だ！」（祖父江さん）たしかに赤みがかった澄んだ空は、ゆるチップ（わら）を思わせるきれいな色だった。

できたばかりの「ゆるチップ（わら）」の全紙、送付を断り手持ちで持ち帰る気に入りっぷりの祖父江さん

「いい色できた〜」（祖父江さん）ぶれてしまってすみません（編集部）

実験結果
大逆転でクリアな「ゆるチップ（わら）」これでゆるチップの色が揃った……が完成！
これでゆるチップの色が揃った……はずじゃなかったの⁉

ある日送られてきた、祖父江さんからヒロリン宛の挑戦状

祖父江慎
アートディレクター、ブックデザイナー。1959年愛知県生まれ。79年多摩美術大学入学。90年cozfish 設立、93年法人化、代表に。ブックデザインを中心に、並外れた「うっとり力」を持って多方面で活躍。今までの仕事をまとめた『祖父江慎＋cozfish』（パイインターナショナル）発売中！

最後の最後で大逆転ホームランを放った「ゆるチップ（わら）」。ベーシックシリーズ5色、ライトシリーズ3色、合計8色のバリエーションをもったチップボールとして長く使われていくことでしょう、めでたしめでたし……と思っていたら、後日上の写真が送られてきた。えっ、続くの⁉

実は「わら」の名前を下に「き」がつく名前……と考えていたときに出てきた「たき」。「たき色っていいよねぇ」と確かに祖父江さんは言っていたけど、この挑戦状って何⁉　まだまだ続く可能性大。続報が入り次第、またレポートします！

半晒クラフト紙よりはクラフト感が薄く、発色がいい藁の色が再現され、2024年初めから販売スタート。これも本の表紙などにどんどんと使われていくことだろう。

もともと、今回のわら色で「ゆるチップ」の色ラインナップは完成と聞いていた。

型染めのときにいつも着ていた服を身
につけ、かつての仕事場でほほえむ
金山ちづ子さん。いまはここで余り和
紙を使って小物づくりをしている

名工の肖像

取材・文／雪 朱里　写真／池田晶紀（ゆかい）

金山ちづ子（かなやま・ちづこ）
1927年（昭和2）京都府・福知山生まれ。京都
府立女子専門学校卒業後、中学校の教師に。
23歳で退職。1965年（昭和40）、38歳のときに
黒谷和紙と出会い、型染め和紙「紅型もみ紙」を
つくり始める。1970年（昭和45）、型染めによる
挿絵を担当した『紙すき村黒谷』（中村元 記・編
集）が黒谷和紙組合から出版され、1972年に
ドイツ「世界で最も美しい本」グランプリを獲得。
2016年、89歳で引退。2018年、黒谷和紙工芸
の里で個展「黒谷和紙の型染展」が開催された
（黒谷和紙協同組合主催）

中学の数学教師が染色家に

色とりどりの花鳥風月や吉祥文様が型染めされた、着物のように華やかな和紙。細かく揉みじわが入っており、手に取ると柔らかい。京都・福知山の染色家・金山ちづ子さんが生み出した「紅型もみ紙」は、華やかさと和紙の素朴さをあわせもつ紙だ。京都の黒谷和紙に紅型染めをしてつくられている。それにしても、京都の地で、沖縄の伝統的染色技法である紅型を、布ではなく紙に施したのは、なぜなのだろう。

金山さんは1927年（昭和2）、京都・福知山で生まれた。山間にある土地だ。

「ここは明智光秀が築いた城下町。逆臣と言われますけど、福知山ではよい政治をしたんで、今も祀られているんです」

やわらかな光が差し込む日本家屋で、おだやかな笑みをたたえて金山さんが語り出す。金山さんは、高等女学校を出たあと、京都府立女子専門学校（現・京都府立大学）の理学科に入学。21歳で卒業後、中学校の数学教師になった。しばらく教師を務めたが、祖母の介護、そして自身も結婚して子どもができたため、23歳ですっぱり退職。介護と子育て、家事で忙しい日々を過ごすようになった。

そんな金山さんの生活が大きく変わることになったのは38歳、1965年（昭和40）のことだった。そろそろなにかしたいと考えていた金山さんに、紙布を織るため黒谷に出入りしていた女学校時代の友人が声をかけたのだ。

「黒谷で、型染め和紙をつくってくれる人を探してる。あんた、家で何もせんとおるんやったら、せえへんか？」

黒谷和紙は、京都府綾部市黒谷町・八代町およびその周辺地域でつくられている和紙だ。平家の落ち武者が都から逃れてきて黒谷に隠れ住み、生活の糧として紙を漉き始めたのが

紅型もみ紙 染色家

金山ちづ子

1枚の型紙から、鮮やかで多彩な模様を染め分ける沖縄の伝統的染色技法「紅型（びんがた）」。主に布に施されるこの技法で京都の黒谷和紙を染め、揉んで仕上げる「紅型もみ紙」を約60年前に始めたのが、金山ちづ子さんだ。

始まりといわれる。楮を原料とし、伝統的な手漉きの手法で紙を漉く。都だった京都に近かったため、古くから着物の包み紙や値札、渋紙（型紙用の紙）など、京呉服に関連した和紙、そして傘紙や障子紙といった実用的・産業的な紙をつくってきた。しかし近現代に入り洋紙や機械抄き和紙が普及するなか、方向転換を迫られた。そこで当時の黒谷和紙協同組合理事長の中村元さんが、「和紙に付加価値をつけたら売れるのではないか」と考えたのだ。

「できるかどうや知らんけど、とにかくやってみるわ、と伝えて始めたのが38歳のときでした」

「失敗ばっかり」の末に

「黒谷和紙に付加価値をつける方法として、紅型がいいんじゃないか」と言う組合理事長の中村さんの紹介で、金山さんは大阪の紅型教室に通い始めた。費用は組合で出すと言われ、3カ月、月に2回のペースで通った。着物や帯を染める教室だったから、染めるのは紙ではなくて布である。

紅型では、まず下絵を描いて渋紙に型彫り（小刀などで絵柄を切り抜く）をし、型紙をつくる。型紙ができたら、布に型をのせて防染糊を置く。すると型の切り抜かれた部分に防染糊が置かれ、染料で染まらなくなる。型をはずして染料で色差しをし、水洗いして余分な糊を落とすと染め上がり。多色染めでも型紙は1枚のみ。細い刷毛で、防染糊が置かれていない部分の色を多彩に染め分けるのが特徴だ。

最初は先生が用意してくれた型を使い、糊置きや色差しを習った。プロ向けではなく、いわゆるカルチャースクールで、「いいとこの奥さんばっかり来てた」。ゆったりと楽しむその教室で、金山さんだけは気合が違った。この教室で紅型の

染色技法を身につけて、それを和紙に転用し、黒谷和紙の新製品をつくるのだというはっきりした目的があったからだ。

福知山から大阪までは、現在でも特急電車で約2時間かかる。ましてや60年近く前の当時は、もっと時間がかかった。朝から出かけて、教室で習い、帰宅するともう夜中だった。

それでも金山さんは、翌朝すぐに前日習ったことを自分で試した。教室に行くと先生が型をくれるから、それを使って糊置き、色差しの練習を重ねた。

当初、教室に通うのは3カ月の予定だったが、物足りなかった金山さんは、その後も自費で通い続けた。結局5年ほど通って、下絵描きから型彫り、糊置き、色差し……と、一通りの技術を身につけた。

しかし黒谷和紙の型染めの新製品開発には、当初予定していた3カ月の教室を終えたのち、すぐに取り組み始めた。

「紅型染めというのは布（きれ）にする方法で、私はそれを紙にするわけやでね。どうしたら紙にできるかというのは、自分で考えないといけなかった」

紅型染めの和紙をつくったら、それを小物に仕立ててようと考えていた。紙そのものでは使い道が限られていても、小物などに仕立てたら、また違う人が買ってくれるのではないか。そうして小物や雑貨に仕立てることを考えると、揉み紙にしてやわらかさと強さを出したいと思った。

「富山で型染め和紙をつくっている八尾さんにも見学に行きましたね。あそこは強制紙といって、あらかじめ揉んだ紙に化学染料で染めておられた。だけど、私のはいろんな型紙で糊を置いて、細かい柄をつけないといかん。揉んでしわのついた紙には、細かい柄はきれいに染まらへんのです。揉んでからよそでやっている方法をそのまま採り入れることはできない。どうしたら「紅型染め」と「揉み紙」を両立できるのか。

1.沖縄の紅型染めの布クッション（左）と、金山さんによる丹波木綿の伝統柄を藍染め・揉み紙した和紙クッション（右）。2.昭和50年（1975）前後にブームになった和紙人形。金山さんの紅型もみ紙は、人形作家から人気を呼び、注文が相次いだ。【これよりP.133掲載写真】3.金山さんがつくった型染め用の型紙。渋紙を切り抜き、カシュー（黒い合成塗料）で紗を貼っている。これを和紙にのせ、切り抜かれた部分に防染糊を置く。そこが色がつかない＝白い紙地部分となる。4.③の型紙を使った型染。黒谷和紙の制作工程を金山さんが絵にしたもの。

いろいろ試して失敗を重ねて、金山さんは「染めた紙を揉む」方法を考えた。まず、平らなままの和紙にこんにゃく糊を施す。そのあと裏から全体にこんにゃく糊をほどよく塗る。そうしてちょっと柔らかくなったところを、手で揉むのだ。

「こんにゃく糊を塗ったら紙が強くなる。糊の作り方もいろいろ試しました。炊いて作る人もいたけど、私は水で溶いて一晩寝かせました。糊置きの防染糊も、教室で習ったのは布用だから、紙でうまくいくようにまた違う方法を考えた。

結局、米粉ともち粉、それに油を抜いたぬかと塩を混ぜて、蒸すんです。それに水を入れて搗いて、適当な柔らかさに伸ばす。紙と布では適した糊の固さも違うので、それもやっと見つけた。材料は全部自然のものです」

色差しで使う顔料を溶くのも、自然の材料だった。

「豆汁（呉汁ともいう）を使うんです。これは布の紅型と同じ。顔料を乳鉢に入れて、豆汁で溶く」

こうすると豆汁が糊の働きをして、紙に色が貼りついたようになり、少し厚みができる。その紙を揉むと凹凸による陰影ができて、平面の紙と違う、いい感じの仕上がりになるのだそうだ。豆汁も、夜の間にふやかした豆を毎朝すりつぶしてつくった。

「どんな簡単なことでも、初めてするというのは大変です。紙を炊いて溶けてしもたり、失敗ばっかりでした」

くらしのなかで使われるものを

紅型もみ紙をつくる手順は、型彫り、糊置き、色差し、水洗までは布の紅型染めと同じ。その後、こんにゃく糊を裏面全体に塗って手で揉み、アイロンを当てるとできあがりだ。

「ミシンで縫っても破れないし、何にでも仕立てられます」

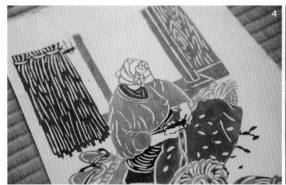

5.金山さんの染めた華やかな模様の和紙をミシンで縫い、布と組み合わせたりして仕立てた小物。カード入れ、マスク入れ、お薬手帳と保険証診察券入れ、眼鏡ケースなど。6.丹波木綿の伝統柄をもとに金山さんが染めた和紙。もともと藍1色だったものに色を差すのは、金山さんのオリジナル。7.金山さんのオリジナル柄。和紙人形の着物に大人気だった。8.丹波木綿の伝統柄に、紅型風に色を差した金山さんのオリジナルデザイン和紙。

こうして金山さんは、和紙に紅型染めをする方法をようやく編み出した。これで最初につくった商品は札入れだった。どれぐらいの年月がかかったのかと金山さんに聞くと、「3カ月教室に行った後あれこれやって、半年ぐらいやったかな。なんとか商品ができて、黒谷さんにも喜んでもろてね」。

早い！やるとなったらとことんのめり込み、すぐさま行動に移す。ここまで聞いた試行錯誤をたった半年でやってのけ、紅型もみ紙を生み出したのだ。

「それからは黒谷に新柄の染紙を送る一方で、私の方でもクラッチバッグや合財袋などの新製品を考え、手芸の得意な友人に仕立ててもらっては送って、よう売れましたね。黒谷さんの和紙は強いし、もみ紙の帯は締めるほど柔らかくなって、絶対に緩まへんのです。クッションなんかは、汚れたら洗剤で押し洗いし、乾かしてこんにゃく糊を塗ったらきれいになります」

丹波には、布団などに使われる藍染の丹波木綿といういい柄がたくさんあった。黒谷和紙協同組合の中村理事長から「華やかな紅型と、藍染の丹波木綿柄の両方をやってみたら」とも言われ、「お互いに引き立てあっていいかもしれない」と考えた金山さんは、丹波木綿の柄も取り入れた。最初は伝統柄と同様に藍のみで染めたが、やがてそれに色を差すようになった。これもとても好評だった。

「私の染める紙は、とにかく色が大事でね」

基本の色は赤、朱色、藍、黄。日本画にも用いられる顔料をあわせて、好みの色をつくる。黒谷和紙の自然な白さも金山さんは好きで、だから白の顔料は使わず、白い部分は紙地を見せるようにした。

「奥深い山里の陽射しで何日もかけて乾燥した黒谷和紙は自然な白さで、染め上がった色合いもソフトになります。豆

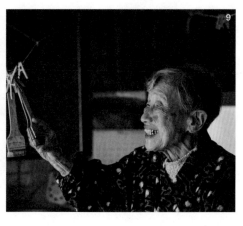

9. かつて無地染めに使っていた刷毛。いまも小物づくりで糊付けに使っている。10. 粉末の顔料を豆汁で溶くときに使った乳鉢とすりこぎ。[これよりP.135掲載写真]11. 型紙を切ったり、丸くくり抜いたりするときに使った型彫り刀。後年はカッターナイフを使った。型紙をつくるのが一番大変だったという。12. 色差し用の刷毛。大小の刷毛を駆使して、1枚の型紙から多彩な色使いの型染めを行なう。13. かつての仕事場で、金山さんはいまもミシンなどを使い、手元に残した試作品の和紙で小物づくりをしている。

汁でといた顔料をよく吸収するので重ね塗りができ、好みの色に染められることも魅力のひとつなんです」

やがて金山さんは、新しいデザインを次々と考え始めた。それというのも、この頃、和紙人形ブームが起きたのだ。全国に多くの和紙人形教室ができ、その先生たちが金山さんの紅型もみ紙を知って「着物にぴったり」と注文が相次いだ。平安時代の着物、室町時代の辻が花や江戸小紋がほしい……どんどん注文された。金山さんは本を買ってきては参考にしながら、オリジナルの柄を考えていった。

「デザインは自分の創意やでね。人に習うものじゃない。沖縄の紅型染めの柄を見たり、丹波木綿や昔の着物の柄を見たりして、自分でいろいろアレンジしてつくりました」

単にデザインするのでなく、それを型紙にするのが難しかったという。

「柄を切り抜いていく型紙は、どこかがつながるようにデザインしないと成り立ちません。そうなって不自然でないようにデザインするのが難しい」

注文が相次ぐようになってからは、近所の女性が5人ほど、内職で手伝いに来てくれた。金山さんが下絵を描いて型彫りをし、見本を染めて色指定する。お手伝いの女性たちはそれを見ながら色差しをしたり、紙揉みやアイロンがけを手伝った。でも、糊置きだけは金山さんにしかできなかったという。

金山さんは、次々と新しい小物などの商品を考え、デパートの展示会にも何度も出品し、型染め実演なども行なった。

「布とも合わせてカード入れ、数珠入れ、壁掛け小物入れや扇子もつくりましたね。東京のデパートにもずいぶん小物行きました。和紙人形の展覧会も毎年のように開かれましたね」

美しい紅型もみ紙を、金山さんはしかし、芸術品だとは思っていない。

14.金山さんは、黒谷和紙に惚れ込んでいる。何日もかけて天日干しした自然な白さ、染め上がりのソフトな色合い。梳き舟のなかで何度も揉すて手漉きされ、繊維と繊維がよくからまっているので、洗っても揉んでも破れない強い和紙だ。個人名を出さずに活動してきた金山さんの名前を大きく取り上げて「紅型もみ紙」を売り出したのは、名古屋にある紙の専門店「紙の温度」だった。15.紅型もみ紙と布を組み合わせたさまざまな小物。平らな紙のままでは小物に仕立てたときに平面的な印象になるが、もみ紙にすると縮緬のようになり、しわが生み出す陰影が、柄をより魅力的に引き立てる。

「紅型もみ紙は、手づくりの民芸品です。日常生活のなかに採り入れて、使ってもらいたい。私はあくまで黒谷の職人やでね、個人の名前を出さんと、全部、黒谷和紙として発表してきたんです。人からは『全部あんたがしとるんだから、名前を出したらよいのに』と言われたこともあります。でも別にかまへん、黒谷の紙が売れたらそれでええで、と思って。そんなこんなで知らん間に50年経っとって、自分でもびっくりしましたね」

2015年、88歳のときに、金山さんは黒谷和紙協同組合の若い人たちに紅型もみ紙を一通り教えた。そして、それまでに染めた紙や道具、600枚もの型紙や資料など一式を黒谷に寄贈して、89歳で引退した。

「まだ動ける今のうちゃと思うて、黒谷に毎週通いました」

次代に伝えたい、そして残したい。その思いが金山さんを突き動かした。

2016年に引退した後は、手元に残った試作品などの和紙で、小物をつくる日々だ。ミシンを駆使し、和紙と布を組み合わせて、いろんなものをつくる。

「この頃は札入れはいらんさかいに、カード入れはどうかなとか、スポーツセンターに行く人のために大きめの巾着袋をつくったり。ペットボトル入れやマスク入れ……。いま試作を重ねているのがボックスティッシュのカバー。だれでも使うから、みなさん喜んでくれるかなと」

今も金山さんのアイデアは止まらない。

「せっかくの和紙ですから、ちょっとでも使ってもらえる人に小物をつくって、差し上げたいなと思うてるんです」

金山さんはずっと、紅型もみ紙をくらしのなかで使ってもらいたいと思い続けてきた。自分がかつて染めてきた和紙を見る金山さんの目は、わが子を慈しむ母のようだった。

グラフィックトライアル2024
ただいま進行中！

取材・文／伊達千代　写真／弘田充

第一線で活躍するクリエイターとTOPPANが協力し、クリエイティブなアイディアと技術を組み合わせて新たな作品を作り出す『グラフィックトライアル』。2024年公開予定のトライアルでは『あそび』をテーマに、4組のクリエイターが全力で楽しみながら作品を追求することを目指している。今回はこのトライアル制作の途中経過を、TOPPAN株式会社の中村仁美さんと塚田美帆さんに取材した。

プロの人が全力で、楽しみながら『あそび』尽くす作品を期待

新たな印刷の可能性を感じさせてくれるグラフィックトライアル。2024年は『あそび』をテーマに、4月からの展示開催に向けて4組のクリエイターが実験を開始している。

「今年は人の動きも活発に、そしてより自由になってきたように感じています。これまで『新しいもの』や『変革』などを追求してきたグラフィックトライアルですが、ここで一度思い切って印刷を楽しんでもいいんじゃないかな？と考えました。プロの人が全力で楽しみながら遊び尽くしたら、どんな面白い印刷が生まれるか？そんな期待を込めたテーマ設定です。また『あそび』という言葉には、遊ぶ＝Playだけでなく、余剰やゆとりといった意味もあります。多様性や個性の尊重、ワークライフバランスの見直しなど、世の中が人を尊重した縛られな

い優しい世界へと変化する中、決め込みすぎない『あそび』を取り入れた、これまでにない作品作りを目指しています」（中村さん）

4組のクリエイターと気になるトライアルの内容は？

今回の参加クリエイターは4組。それぞれ印刷に精通しているだけでなく、まさに『あそび』を感じさせてくれそうな顔ぶれだ。

1人目の日比野克彦さんは東京藝術大学の学長でアーティスト。ワークショップやライブペインティング、地域のアートプロジェクトまで幅広く活躍されている。

「日比野さんのトライアルは、VR（Virtual Reality＝仮想現実）空間の中で制作した作品を、印刷によって実在のものに具現化する試みです。東京藝術大学の芸術情報センター（コンピュータと表

現に関する講義を行い、制作のための機材を揃えた施設）にご協力いただきながら、これまで日比野さんが行なってきた作品作りをさらに一歩進めたような新しいトライアルになると思います」（中村さん）

2人目は岡崎智弘さん。グラフィックデザイナーであり、NHK Eテレの

グラフィックトライアル2024を担当する、TOPPAN株式会社 情報メディア事業部の中村仁美さん（右）、塚田美帆さん

『デザインあ』のコマ撮りアニメーションでも広く知られている。2023年の亀倉雄策賞も受賞した注目のクリエイターだ。

「岡崎さんは、小さな世界や日常のなんでもない物の色や形にフォーカスし、それらを愛おしく感じさせてくれる作品づくりが魅力です。今回のトライアルでも、印刷の中にあるさまざまな小さな世界を凝縮させ、ポスターをコマ撮りの記録媒体に作り上げるトライアルを行っています」（中村さん）

3組目は本誌編集長の津田淳子さんと、数々の美しい映画ポスターを生み出してきたアートディレクターの大島依提亜さんのコラボレーションだ。

『デザインのひきだし』読者の方々なら説明するまでもありませんが、印刷を知り尽くしたお2人です。今回のトライアルでは、オフセット印刷でしかできない表現を追求したテストを行い、テーマの通り本気であそんでいただいているところです」（塚田さん）

4人目は、TOPPANのエクスペリエンスデザイン本部に所属するディレクターの生島大輔さん。入社以来ブランディングに携わり続ける中で感じたり経験したことを踏まえ、新たな印刷表現を探っているとのこと。

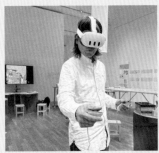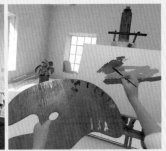

VRゴーグルを装着して、ペイントソフトを使って描く日比野さん。VR空間では筆やパレットを用いて、実際の油絵を描いているように操作できる

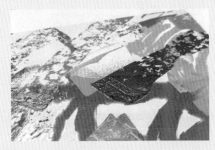

VR空間で描かれたテスト作品は、光沢や立体感が表現されているが、それを現実世界にそのまま持ち出すことはできない。データとして取り出せるのは平面の画像とバンプマップだけだ

バンプマップを3Dソフトで立体化し、印刷で立体感や質感を再現するテスト。UVプリンタの白を重ねて厚みを出す方法（右写真）や、シルク印刷で透明インキを盛る方法を検討している

日比野克彦
アーティスト
東京藝術大学長。岐阜県出身。東京藝術大学大学院美術研究科修了。1982年日本グラフィック展大賞受賞。1995年ヴェネチア・ビエンナーレ出品。2015年度芸術選奨文部科学大臣賞（芸術振興部門）受賞。近年は各地でその地域の特性を生かしたアートプロジェクトを展開する。

日比野克彦さんのトライアル

⬇

VR空間で制作したアートを印刷でアウトプットする

段 ボールアートで広く知られる日比野さんだが、今回のトライアルは先端テクノロジーを用いたものだ。VRゴーグルを装着し、VRペイントソフトを立ち上げると、イーゼルに置かれたキャンバスが現れ、絵具や筆やパレットナイフ、ウェス（布）などを使ってアート作品を描くことができる。

今回のテストで使用したVRペイントソフトはvermillion VRというもので絵の具の盛り上がりや光沢までがリアルに表現されている。しかしこの作品はVR空間にしか存在しないものなのだ。これを印刷技術を駆使して再現し、仮想の世界のものをいかに実在のものにしていくか？が、今回のトライアルの主旨となっている。

VRソフトから書き出した絵のデータは、サイズも小さく平面のもの。バンプマップ（表面が向いている方向のxyz値をRGBで表したもの）を用いて3Dデータを作成し、インキを盛って立体感を再現する印刷手法を探る。また、画像は製版時に光学的な拡大（目伸ばし）を行うか、AIによる超解像の拡大などをテストする。

今回の4組のクリエイターはみな個性的で、トライアルではそれぞれの視点でワクワクする『あそび』が進行中している様子であった。現段階では進捗も含め、各トライアルの完成状態がまだまったく予測できないが、それもグラフィックトライアルならではの面白さだと言えるだろう。

春前にはそれぞれの作品が完成し、4月27日（土）より印刷博物館P&Pギャラリーで公開の予定となっている。「今回は『あそび』がテーマということで、作品展示もわかりやすく楽しめる設計を考えています。ぜひ実物を体験しに来ていただければと思います」（中村さん）

グラフィックトライアル2024
『－あそび－』

会期：2024年4月27日（土）〜7月7日（日）
会場：印刷博物館P&Pギャラリー
開館時間：10:00〜18:00
主催：TOPPANホールディングス株式会社
　　　印刷博物館
企画：TOPPAN株式会社トッパンアイデアセンター

※ここで紹介した内容は記事作成時点のものであり『グラフィックトライアル2024』展示作品とは異なる可能性があります。また開催概要については、今後公開予定のグラフィックトライアル公式Webサイトで最新情報をご確認ください。

岡崎智弘さんのトライアル

↓

記録媒体としての
ポスターを目指す

試作のポスターには、小さなコマがびっしりと並んでいる。ポスター自体がコマ撮りの素材であり、コマを記録するための媒体となっているのだ

拡大して見ると、CMYKの網点の重なりや角度、ニスの盛りの量などが1コマごとに変化させてある。10コマで1つの動画ができる仕組みだ

岡崎さんが今回のトライアルのために作成したラフ。岡崎さんの作品と同様に、細部まで繊細で愛らしい

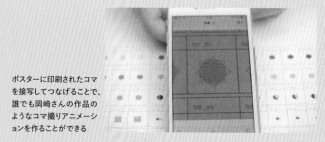

ポスターに印刷されたコマを接写してつなげることで、誰でも岡崎さんの作品のようなコマ撮りアニメーションを作ることができる

岡崎さんのトライアルは、コマ撮りアニメーションの元になる「コマ」を印刷したもの。インキの重なりや網点の粗密、透明なニスの盛りの量を少しずつ変化させた指の太さほどしかない小さなコマがB全サイズのポスターにびっしりと印刷されていて、ハードディスクやレコード盤に情報が刻み込まれるように、1枚の紙に印刷・記録されている。最終的には岡崎さんがこれらを1コマずつ撮影してつなぎ合わせ、アニメーション作品にもなるのだそうだ。

5枚のポスターはそれぞれCMYKの掛け合わせにフォーカスしたものや、UVやエンボスなどの立体表現、ツルツルやゴワゴワといった紙の質感、網点などのサイズやスケール感に注目したものなどの分類がなされ、試作が進められている。

見慣れた印刷の風景にあるものばかりだが、小さなサイズの中で見せる微妙な変化が新鮮でかわいらしく、印刷というものが愛おしい存在なのだと再認識させられることだろう。

岡崎智弘｜SWIMMING
グラフィックデザイナー
1981年生まれ。東京造形大学デザイン学科卒業。2011年よりデザインスタジオSWIMMINGを設立。代表的な仕事に、Eテレ「デザインあ　解散！／集合！コーナー」の企画制作、「デザインあ展」「デザインの解剖展、虫展-デザインのお手本-(21_21 DESIGN SIGHT)」の展示構成などを手がける。

TOPPANの生島さんは、シルクやオフセットなどさまざまな版式を駆使した新しい表現を追求

生島大輔 ｜ TOPPAN エクスペリエンスデザイン本部
ディレクター
大阪生まれ。2013年京都工芸繊維大学大学院終了後、凸版印刷に入社。2018年参加クリエイター鈴木晴之と同じゼミで、現在もともにブックフェアへの出品活動などを行う。

生島大輔さんのトライアル
⬇
ブランディングの考え方を活かした新しい表現

学生時代からグラフィックトライアルのファンで、今回念願かなって参加することが決まった。TOPPANではブランド開発やロゴの制作を主に行なっており、それらの経験を踏まえた新しい印刷表現を現在模索中だ。

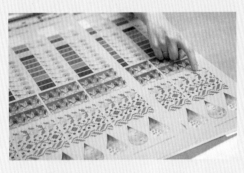

オフセット印刷でシルク印刷のような発色を追求するトライアル。UVインキと油性インキを重ねることで、シールのような質感が生み出された

油性のスミよりもやや浅く見えがちなマットスミだが、紙や他のインキとの組み合わせで他のスミよりもむしろ黒く見える場面がある。マットスミの黒さの表現を探るテスト

白と黒のインキを交互に重ねて印刷する積層表現のテスト。インキの透けだけでなく、フィルムを重ねたようなぺったりとした感じや、重なったことで発生するムラも面白い

大島依提亜
アートディレクター
映画のグラフィックを中心に展覧会や書籍のデザインなどを手がける。最近の仕事に、映画『エブリシング・エブリウェア・オール・アット・ワンス』『カモン カモン』『パターソン』『万引き家族』『ミッドサマー』、展覧会『谷川俊太郎展』『ムーミン展』、書籍『鳥たち』吉本ばなな著、『小箱』小川洋子など。

津田淳子 ｜ グラフィック社
『デザインのひきだし』編集長
1974年神奈川県生まれ。編集プロダクション、出版社を経て、2005年にグラフィック社入社。2007年『デザインのひきだし』を創刊する。デザイン、印刷、紙、加工に傾倒し、それらに関する書籍を日々編集中。

津田淳子さん、大島依提亜さんのトライアル
⬇
オフセット印刷をとことん遊び尽くす

普段から印刷表現にこだわり、印刷の知識が誰よりも豊富な2人のコラボレーション。今回は特殊な印刷や加工ではなく、最も一般的なオフセット印刷をあそび尽くすトライアルを行なっている。

従来、オフセット印刷では苦手とされている蛍光色や白インキをもっとも効果的に表現できる紙やインキを探り、現在は数多くのテストを繰り返している段階だ。グラフィックのイメージはまだ決まっておらず、オフセット印刷でしかできない質感を追求する中から得られた結果から、コンセプトやイメージを抽出しているところなのだそう。

蛍光の紙に蛍光のインキを刷ったらどっちが勝つのか？はたまた、マットスミと通常のスミにマットニスを刷り重ねたら黒い中にも豊かな表現が可能になるのでは？など、この2人ならではのマニアックさと遊び心が満載だが、一般的な機器や素材を使用していることから、手法的にも予算的にも実際の制作に参考になる要素が豊富なトライアルと言えるだろう。

取材・文／杉瀬由希　写真／井上佐由紀

自動車、家電、医療機器にも！
知られざる顔料箔の魅力

顔料箔メーカー／関西巻取箔工業株式会社

装丁やパッケージなどでおなじみの箔押し加工。中でも色箔と呼ばれる色彩豊かな色から、パステルカラー、メタリック、上品な輝きのパールまで、存在感のある多彩な発色を表現できるのが「顔料箔」。今回は、京都・大原に3代続く顔料箔メーカー、KANMAKIこと関西巻取箔工業を訪問。顔料箔が大好きで普段から仕事でよく使うというブックデザイナーの名久井直子さんが、製造現場を初めて見学した。

古くは皇族や貴族の隠棲地として知られた歴史ある風光明媚な山里、大原。この地で1952年に創業し、戦後の顔料箔製造を牽引してきた関西巻取箔工業は、国内外のトップ企業をクライアントに持つ知る人ぞ知る顔料箔メーカーだ。

「ルーツは京都の伝統工芸、西陣織の金糸です」と語るのは、取締役COOの久保昇平さん。11年前に3代目として家業を継ぎ、顔料箔の新たな可能性を探りながら、さまざまなアプローチでその魅力を伝え続けている。

「金糸はもともと和紙に金箔を一枚一枚貼り、それを細く切って糸状に撚るという方法でつくられていました。弊社の創業者である私の祖父が、この金箔を貼る工程に着想を得、真鍮粉と顔料を混ぜたインキをシート状にして機械で加工できる仕組みを開発したのです。これが日本初のブロッキングホイル（転写箔）で、弊社の技術の基盤になっています」

日本の繊維産業が品質の高さで世界を席巻していた当時、生地原反の両端の〝耳〟と呼ばれる部分には、製造した大手繊維メーカーのロゴがこの転写箔で押され、本物の証として真贋判定に使われていたという。他社では真似できない技術と品質であったことを物語る興味深いエピソードだ。

延べ1億台の自動車が
KANMAKIの箔を使用

アルミ蒸着の箔（一般的によく見かける金銀などの金属光沢するタイプ）とは異なり、顔料箔は色を表現するための顔料や樹脂などを混ぜてインキを調色し、グラビアコーターでこれを母材のPETフィルムに塗ってつくる。

同社ではプラスチック用をメインとし、採用分野は化粧品容器、家電製品、アパレル製品、自動車部品など多岐にわたる。身近なところではロングセラー商品の鉛筆のバーコードや、食品包装に記載されている製造日や賞味期限の印字、多くの人が接種したコロナワクチンの注射器の目盛りもKANMAKI製の箔だ。しかもワクチン注射器は5千万本以上、自動車部品に至っては世界で生産されている車の10台に1台、総数にして約1億台のスピードメーター指針やテールランプに採用されているというから驚く。

「たとえばテールランプは光漏れを防ぐため、カバーの外側を3ミクロンほどの黒箔で被覆しています。塗膜が厚いので光を完全に遮断できるんですよ。顔料箔はインキの濃度や厚みを調節すれば、隠蔽性と透過性の両方を自在にコントロールできるのが機能的な利点です」（久保）

「私たちは気づいていないけど、生活の中に顔料箔が使われているものはいっぱいあるんですね」（名久井）

今や日本では顔料箔のメーカー自体が希少だが、さらにオーダーでカスタム色

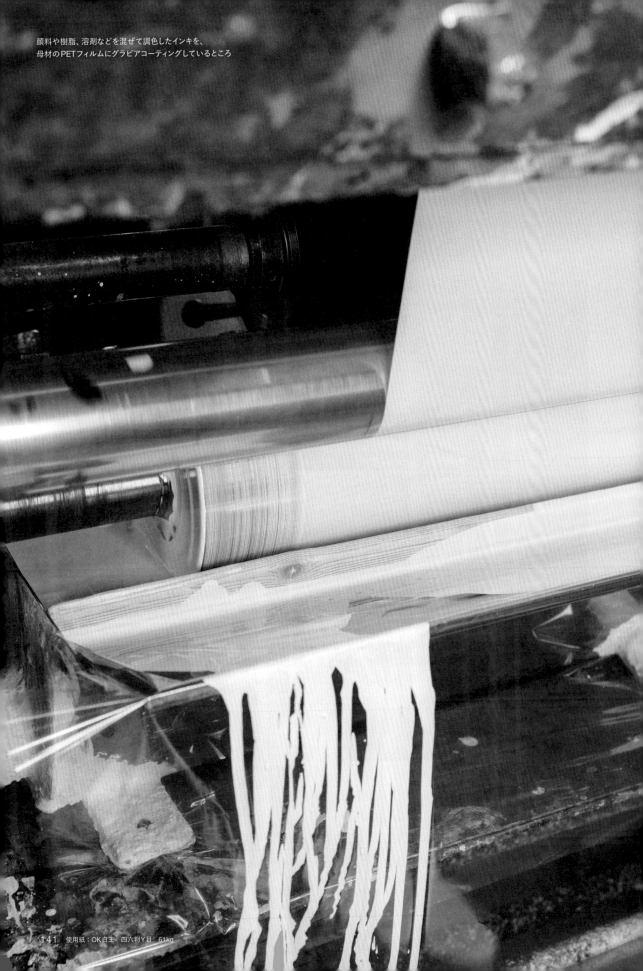

顔料や樹脂、溶剤などを混ぜて調色したインキを、
母材のPETフィルムにグラビアコーティングしているところ

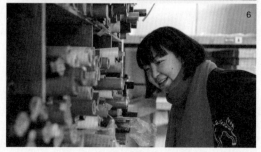

をつくっているところとなると、世界で
も同社以外にはほとんどないそう。その
ためロゴマーク用の特色を求める海外企
業からの問い合わせが多く、顧客の中に
は誰もが知るフランスの高級コスメブラ
ンドも。調色したインキは数値化して管
理され、これまでに設計したレシピ数は
500を超える。新規のオーダーは、こ
のレシピの中から一番近いものを探し、
それをベースに調整して新たに色をつく
り出す。

新たな市場を開拓した「煌葉 -kiraha-」

顔料箔をもっと知ってもらいたい。そ
こで、服の部分的な色落ちやシミの補
修に箔を転写して意匠とする「服の金
継ぎ」や、本誌46号の付録でも紹介した、
シートの上からボールペンで書くだけで
簡単に箔押しができる「煌葉 -kiraha-」
を考案し、ワークショップを開催。
とりわけ文具感覚で誰でも手軽に楽しめ
る「煌葉 -kiraha-」は大きな反響を呼び、
アートやインテリア、ファッションなど
幅広いジャンルでの展開が期待されてい
る。
これに手応えを得て、一時期はプラス
チック用の箔製造が大半だったが、紙用

1.メインはプラスチック用の顔料箔。スピードメーター指針など、年間約800万台の自動車部品に採用されている。 2.紙、木、石、ガラスなど、さまざまな素材に転写できる。 3.ワークショップで人気の「服の金継ぎ」のサンプルと、文具感覚で箔押しが楽しめる「煌葉 -kiraha-」。 4.新作の顔料箔の加工サンプル。右が白箔、左がパール箔。文字の大きさによる見え方の差異や、塗膜の厚みによる隠蔽性の違いがわかる。 5.試作したと見せてくれたパステルカラーのパール箔の加工サンプル。 6.色とりどりの美しい顔料箔に思わず見入る名久井さん。

にも再び注力し始めたと語る久保さん。最近、白箔とパール箔の新作を開発したそうで、本誌でおなじみの箔押し会社・コスモテックと一緒につくったという加工サンプルを見せてくれた。

「わー、白い！ 普通はもう少し下の黒が透けたり、ムラっぽくなったりするのに、この小さい文字でこれだけ白く見えるのはすごいですね。このパール、本当にきれい。太刀魚みたいなキラキラ感が素敵」（名久井）

「これはインキを2回載せしていて、下は普通の色で、トップ層にパールを入れています」（久保）

「逆にこういうきれいなのではなくて、ザラザラとかカスカスの風合いの顔料箔ってつくれるんですか？」（名久井）

「箔自体の厚みが部分的に違ってしまうと、ロールが巻けないという問題がありますが、接着剤を薄くしたりすることで、箔としてはフラットなまま、スタンプする時に擦れるように設計することは可能だと思います。経年劣化したような表情が出たら面白いですよね」（久保）

そしてこの取材が縁となり、今号の本誌表紙にはKANMAKIのパール箔と、同社の大元となった金のブロッキング箔が使われることになる。その様子は、本誌108ページの記事と、表紙に実際に

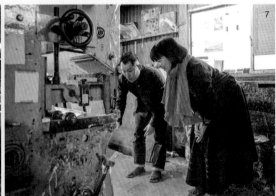

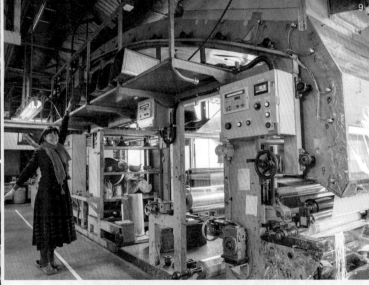

7.グラビアコーターを見ながら久保さんの説明を聞く名久井さん。 8.調色されたインキをフィルムに塗っているところ。インキは粘度コントロール装置で自動投入する場合もあるが、濃度が高いと均一に混ざらないため職人が手作業で注ぐことも。 9.名久井さんが指差す上の円弧を描いている部分は乾燥パート。コーティング後のフィルムはここを通して乾かす。 10.できあがった顔料箔を見る名久井さん。使用する樹脂の種類によっては、この後に接着剤を塗る工程が必要なものもあるが、このインキは中に接着成分を混ぜてあるため、これで完成。 11.商品ごとに設けられている基準箔。これと同じになるようスタンプレ比べ、文字が太くならないか、バリが出ないかなどを確認して仕上げていく。 12.赤だけでもこんなに種類が。

使われているパールと金の顔料箔とを見
てほしい。

高粘度インキの扱いは職人の手業がものを言う

ここからいよいよ製造現場へ。案内し
ていただいたのは、調合したインキを
ラビアコーターでPETフィルムに塗布
するメイン工程。インキは職人が手作業
で調色しているが、50キロのインキにほ
んの数グラムでも顔料を入れ過ぎれば一
からやり直しになってしまうため、経験
に裏打ちされた技術が必要だ。

「粗調色の段階までは機械でできない
んですか?」(名久井)

「あまりにドロドロ過ぎるのと、油性
は乾きが非常に速いので、機械だと対応
できないんです」(久保)

調色したインキは倉庫にある壺状の容
器にセラミックボールと一緒に入れら
れ、ぐるぐると回転させて混ぜ合わせてい
く。10分、15分程度で混ざるのかと思い
きや、所要時間はなんと2週間! そう
してやっと出来上がったインキがここで
コーティングされているわけだ。

塗工後のフィルムはマシン上部の乾燥
パートを通り、約60度の温風で乾燥。こ
の過程でインキに含まれている有機溶剤

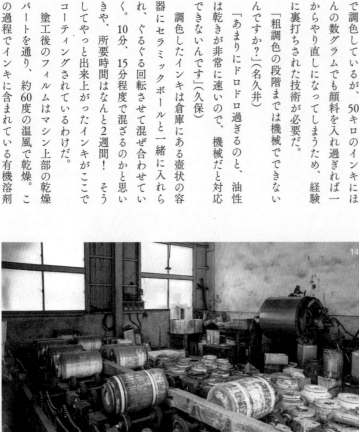

13.インキ調色用の壺が並んだ倉庫。 14.この壺の中に調色したインキを入れ、回して混ぜ
る。安定した状態に混ざるまでには、約2週間、100時間かかるそう。 15.壺の中にはセラミ
ックボールが。これを入れることで均等に混ぜる。 16.大きいタイプの壺。容量が違うだけで、
構造や混ぜるのに要する時間は小さいタイプと変わらない。 17.一度は役目を終えかけた古
い機械。「煌葉 -kiraha-」はこのマシンを使い、昔のレシピを改良してつくられている。 18.使
い込まれた年代物の機械を「かっこいいですね」と、しみじみ見つめる名久井さん。

（VOC）は揮発除去されるが、2年前からインキメーカーと共同で開発を進めてきたVOCフリーの水性顔料箔がすでに量産試作に進んでおり、今後は水性への移行も視野に入れる。

顔料箔には被転写体に適した接着層が必要なため、この後には糊を塗布する場合もあるが、この日はあらかじめ糊を混ぜたインキを使っていたので、あとはロール状に巻き取って完成となる。製造工程そのものは非常にシンプルでありながら、ニュアンスの異なる幅広い色調を表現できるのが顔料箔の魅力だ。

最後に、せっかくなので「煌葉 -kiraha-」の製造機も拝見することに。基本的な構造は1階のグラビアコーターと同じだが、こちらはかなり年季が入っている。それもそのはず、「煌葉 -kiraha-」は、同社で一番古い機械を使い、レシピも昔のものを改良してつくられているのだ。長い年月が刻まれたいぶし銀のような佇まいに、名久井さんばかりかカメラマンまでもが「かっこいいですね」と感嘆していた。

進化を続け、今後はこれまで以上に暮らしの幅広いシーンに浸透して行きそうなKANMAKIの顔料箔。身の回りで探すのもいいが、実際に自分で使ってみると、また別の楽しさが味わえそうだ。

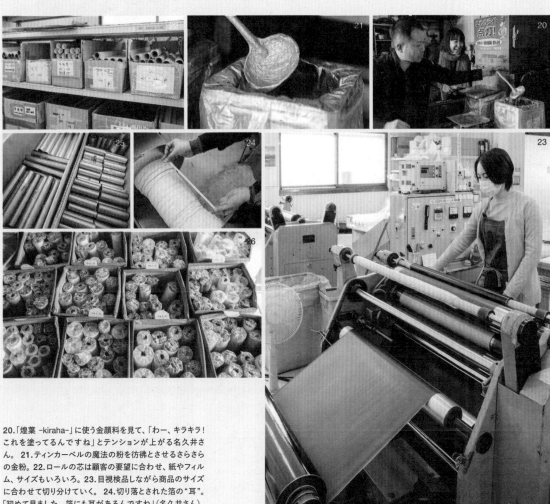

20.「煌葉 -kiraha-」に使う金顔料を見て、「わー、キラキラ！これを塗ってるんですね」とテンションが上がる名久井さん。 21.ティンカーベルの魔法の粉を彷彿とさせるさらさらの金粉。 22.ロールの芯は顧客の要望に合わせ、紙やフィルム、サイズもいろいろ。 23.目視検品しながら商品のサイズに合わせて切り分けていく。 24.切り落とされた箔の"耳"。「初めて見ました。箔にも耳があるんですね」（名久井さん）。 25.完成した顔料メタリック箔。 26.顔料箔の在庫。

関西巻取箔工業株式会社
京都府京都市左京区大原戸寺町368
TEL:075-744-2326
https://www.kanmaki-foil.com/

名久井直子（なくい・なおこ）
1976年岩手県生まれ。1997年武蔵野美術大学卒業後、広告代理店に入社。2005年独立。ブックデザインを中心に紙まわりの仕事を手がける。2014年に第45回講談社出版文化賞・ブックデザイン賞を受賞。

どうやってデザイナーになるのだろう？　経験者募集しか見当たらず、美大からデザイン会社・デザイン部署がある企業へ就職したというようなデザイナーになるための王道から外れていたり、途中からデザイナーにキャリアチェンジしたくとも、その方法がわからないというひとは多いのではないでしょうか。

そこで本連載では、本誌初代アートディレクターの佐藤直樹が、王道とは違う道を辿ってデザイナーになった方をたずねます。初回はブックデザイナーの吉岡秀典さん。「どうやって入口を見つけたんですか？」

第1回／吉岡秀典さん

取材・文／川口ミリ　写真／弘田 充　イラスト／いとう瞳

吉岡秀典さん

子ども時代の夢は漫画家

佐藤　どんな子どもだったんですか？

吉岡　よく卒業アルバムに将来の夢とか書いたりするじゃないですか。そういうときは「サラリーマン」って書いてました。親も工場勤務で、いわゆるサラリーマンっていうわけでもなかったのに。

編集部　そういう場合に選ぶ夢の対象ではあんまりないですよね。

吉岡　なれもしそうにない職業を書くのは恥ずかしかったというか、「ま、サラリーマンになるのかな」くらいの感覚でした。人の目線を気にする、神経質な子ではあったかも。

編集部　へー意外です！

吉岡　誰にも言わなかったけど、本当に憧れていたのは、「漫画家」なんです。

きっと、2歳上の姉の影響だと思います。姉も漫画好きで、藤子不二雄のコミックをマニアックなものまで全部持っていたので、よく読ませてもらっていて。あと、僕と姉が小学生の頃、姉は近所の子どもたちのリーダーで、みんなを集めて、『コロコロコミック』をもじった、『ロココロコミック』っていう漫画雑誌をつくってました。姉が編集長で、僕らが寄稿して。

佐藤　お姉さんは小学生にして編集長的名物ポップ職人だったみたいです。

吉岡　少し前までは書店に勤めていて、

佐藤　いつまで漫画は描いていたんです？

吉岡　中学1年生までは描いていたかもしれないけど、ソフトテニス部に入ったりで忙しく、中学校の途中からはやらなくなっちゃった気がします。

佐藤　高校は芸術系だったり？

吉岡　いや地元だと、選択肢は商業高校、工業高校、普通高校くらいで、近所の工業高校に進学しました。制服の学ラン目当てで、不良が集まりがちでしたね。高校では硬式テニス部に入り、当時はテニスのことしか考えてなかったかもしれない。

佐藤　部活引退後、進学か就職か考えるタイミングが来ますよね？

吉岡　多くの卒業生は旋盤工になるんですけど、僕は決められたものを決められたようにつくるのが苦手で。旋盤工になったらただの劣等生になってしまう。「どうしよう……!」って、急に将来への焦りを、リアルに感じ始めたんです。

佐藤　それでどうしたんです?

吉岡　とりあえず就職課に行ってみたら、美術系の専門学校のパンフレットを見つけて。もともと絵は得意だったから、絵を描いたりしてお金を稼ぐ道があるらしいぞと、そこで初めて気づきました。

デザインなるものとの出合い

佐藤　どちらの学校を選んだんですか?

吉岡　東京コミュニケーションアート専門学校(以下、TCA)です。「東京」と言いながら、千葉ギリギリのところにあって(笑)。パンフの数だけ体験入学に行った中で、TCAではシルクスクリーンでTシャツをつくれて印象に残っていたんです。音楽やダンスのコースまであって、その雑多な感じも自分には面白かった。あと、1990年代半ば当時としては珍しくパソコンが導入されていて。

佐藤　何年制?

吉岡　3年制で、イラスト・デザインコースを選びました。入学時はデザイン

佐藤　そこからどうデザインというものと出合ったわけですか?

吉岡　1年生のとき、平面構成(平面上に図形などを構成すること)の授業があって。言われた図形を使って、何かの「絵」を描いたんですよね。それを先生に見せて、「実は絵になっているんです」と言ったら、「いやそういうことじゃないよ」と言われて。そこで初めて「デザインってそういうことか」と理解しました。成績はA〜C評価で、もともとBだったのに、意図を説明したことでCに落ちてしまい。

佐藤　その挫折はどう展開していく?

吉岡　ショックだったけど、昔から失敗すると「何くそ、乗り越えてやる!」って燃えるタイプなので。

吉岡　結果的に、デザインが楽しくなっちゃいました。絵を描くのも相変わらず好きだったけど、平面構成が完成したときの、「区切られて生み出された空間」には敵わない気がして。満足感が違ったんです。

佐藤　平面構成の授業は、今はあんまりやらないかもしれない。でも、吉岡さんの経験は面白いですね。

吉岡　徐々にお題の自由度も上がり、モチーフがナスやアジの開きになったり、そのうち自由課題も出たりして。自分にとって平面構成は、先生との勝負というか。最高評価は「A＋＋＋」だったんですけど、その先のもう一つ、いやどこまででも「＋」がほしいと思っていました(笑)。

初めての就職活動

佐藤　就職活動はしたんですか?

吉岡　しました。TCAに入った理由の一つに、3年生になるとデザイン事務所でインターンシップをできる制度があって。運よく日本デザインセンターに行くことができたんです。期間も意外と長く、3週間くらい。そこでは車のカタログをつくっていました。印画紙を焼きつけ、拡大や縮小をして貼り込むみたいな。

佐藤直樹さん

佐藤　まだデジタルになる前?

吉岡　完全に導入されてはいなくて、パソコンもあったんだけど、アナログと両方動いているみたいな感じでした。

佐藤　デザインセンターは仕事の幅が広いぶん、専門学生を受け入れたい部署があったということですよね。

吉岡　はい。で、その部署にいた先輩がデザインセンターから独立することになり、「吉岡くんも来ない?」と声をかけてくれたんです。その方は若くてパソコンにも詳しく、なんとなく相性もよかったので、最初はバイトから入りました。

佐藤　そこではどんな仕事を?

吉岡　ゲーム画面から広告までをつくる感じでした。ゲームにまつわるグラフィック。

佐藤　勝手にデザインセンターと同じような仕事をするのかなと想像していた

一歩攻めた表現をするたび、「そんなことしなくていいから」と言われて。

けど、ふたを開けたら全然違って、それはそれで楽しかった。平面構成しかり、目の前の課題に熱中しちゃうところがあるんです。

佐藤 その特性は吉岡さんをひもとくキーかもしれないですね。

吉岡 だけど数カ月経って、学校も卒業し社員になった後、1年下の後輩たちのインターンが始まったんです。僕が一緒に働いていた先輩は、ナガオカケンメイさんと仲がよく、途中から同じフロアに事務所を構えていました。ナガオカさんのところにも後輩がお手伝いに入ったので見ていると、仕事の自由度が高い。先輩は独立したてで自由にやれないのも当然だけど、ふと我に返ってしまった。枠にとらわれないことをしたかったのに、枠をつくるような仕事をしていたので。

佐藤 どうして離れることに?

吉岡 仕事そのものは刺激的で面白かったんですけど、長期の泊まり込みが多くて。事務所に洗濯機も風呂もあるので、一度着替えを持っていったら3週間は家に戻れない。それで、当時付き合っていた彼女が「全然帰ってこないじゃん。どうなってるの?」と。そこでまたも「たしかに」と冷静になってしまった。

一同 (笑)

さまざまな現場を転々と

佐藤 そこからどうなるんですか?

吉岡 江並直美さん主宰のプロペラ・アート・ワークスの面接を受けて。江並さんは当時、CD-ROMでいろいろな製品をつくっていて、まずはその"バグ探し要員"として採用されたんです。3週間、泊まり込みでバグを探し続けたら、次を探すことにしました。

佐藤 次が決まる前に辞めたんですね。

吉岡 だいたい次を決めずに辞めて、切羽詰まって各所に突っ込んでいく感じ(笑)。K2の長友啓典さんにも面接してもらいましたけど、決まらなくて。そのうち、攻めた仕事をしているところに行くと、また家に帰れなくなると考え、

編集部 当時、江並さんの勢いはすごかったですよね。

吉岡 働いていたのは半年程度ですけど、江並さんの仕事ぶりはすごく印象に残っています。今でも文字詰めとか、グラフィックを詰めていくときのストイックな感覚は、その経験があってこそかなと。

吉岡 そうです。それで先輩の事務所を辞め、いったんTCAのお手伝いをしながら、いろいろな面接を受けました。

吉岡 新聞広告のデザインを手がけているやや大きめな事務所に就職したんです。

佐藤 ある程度、定時で帰れるところ。

吉岡 そこも楽しかったけど、半年くらいすると、もう仕事は全部覚えちゃったなと。どうしてもお堅い仕事が多く、一歩攻めた表現をするたび、「そんなことしなくていいから」と言われて。それが自分には苦痛でしたね。

佐藤 要するに、「仕事」において打開できなかった、「表現」との二重生活を始めるんだけど、そこでもある意味、挫折を味わったわけですね。

20代半ば、漫画家の夢に再挑戦!?

佐藤 何が突破口になるんだろう?

吉岡 その頃、専門学校時代の仲間内で、漫画雑誌をつくっていたんです。「紙物の大きなグラフィックをやってみたい」という思いが再燃して。当時、江並さんの仕事は完全にデジタルだったので『コロコロコミック』をもじり、今度は『ゴロゴロコミック』っていう(笑)。

佐藤 それと同時に、学生時代からの、漫画家をめざしたいという思いもあって、自分で漫画を描いて、デザインもして。

佐藤 どういう漫画を?

吉岡 もうどういう漫画って説明もできないくらい、ひどい出来で(笑)。当時からコミティアなど、同人誌の即売イベントがあったので、何かしら参加してみようというノリでつくっていたんだけど、結局売れなかった。青山ブックセンターに何冊か強引に置いてもらったけど、なかなか売れなくて、回収しに行きました。

よしおか・ひでのり／1976年静岡県生まれ。2003年、コズフィッシュ入社。11年に独立し、デザイン事務所・セプテンバーカウボーイとして活動。装丁に、祖父江慎との共作で、カバーに穴を開けたデザインの『きのこ文学名作選』など。X：@SEP_COW

吉岡　やっぱり中途半端だなと思って。勤め先の事務所だと先が見えず、どちらかといえば、漫画の方に賭けたかった。一回しっかり取り組んでみようと考えて、1年半勤めた事務所を辞め、新聞配達と古本屋のバイトを掛け持ちしながら、漫画を描く生活に入りました。

佐藤　専門学校を卒業して何年目？

吉岡　3年目だったかな。年齢は20代半ばだったと思うんですけど。

編集部　編集部に持ち込んだりも？

吉岡　『アフタヌーン』に持ち込もうと思っていたんです。でも毎朝3〜8時まで新聞配達してから寝て、昼ごろに起きて、夕方4時くらいから古本屋に向かう、その合間の2〜3時間を有効活用しなきゃいけないんだけど、集中できなくて。ついに彼女から「全然漫画描けてなくない？」と言われた覚えがあります。

コズフィッシュというユートピアへ

佐藤　現実的なアドバイスですね。

吉岡　いいように厄介払いされたのかもしれないけど（笑）、本当に的確で。親に「一年半だけ猶予をください。成果が出なかったら諦めます」と頭を下げ、富士市の実家での生活をスタートさせました。

佐藤　実家ではどんな日々を？

吉岡　家族以外に帰ったことは一切伝えず、引きこもって漫画を描いていました。週に一回だけ、自転車で片道1時間かけて、図書館まで資料を借りに行っていた。最初のうちはワクワクしていたんですけど、徐々にヘンな感じが出てきて。

佐藤　ヘンな感じ？

吉岡　「家鳴り」ってあるじゃないですか。家がミシミシいう現象。実家は鉄筋コンクリート造なのに、異常にミシミシいっていました。で、親に2階にある自分の部屋に来てもらって、「家鳴りがすごいけど、この家大丈夫？」って聞いたら、親は「聞こえない」って言うんです。

編集部　ええっ？

吉岡　そのうち心霊現象みたいなことがいくつも起きて、もともと図書館で借りる10冊すべて漫画の資料だったのが、いつの間にやら、幻聴や精神医学に関する本に変わり、「この家にいちゃまずいかも」と思い出して。ただ東京に戻るにせよ、さすがに就職先を見つけないといけない。

佐藤　一度キャリアが途切れているし、きっと年齢的にも焦りが出ますよね。

吉岡　その間も図書館通いは続けていて。

ある日、精神医学の棚が混んでいたので、ちょっと迂回したんです。そうしたら平野甲賀さんの作品集が妙に目に留まって。

佐藤 そこでブックデザインに行き着いたわけだ。

吉岡 かっこいい装丁の数々を目にして、もうピンときてしまって。でも調べると、平野さんのところは少数精鋭で回している感じがあり、経験がない自分では難しいかなと。そんなとき、新聞広告時代の元同僚から「コズフィッシュはどう?」と言われたんです。祖父江(慎)さんがつくった本はある程度知っていたけど、ちゃんと調べようと思って、『デザインの現場』の特集記事を読んだら、「ああ、ここだ」と。コズフィッシュに送ろうとポートフォリオをつくり始めたら、気づけば半年くらいかかっていて‼

佐藤 どんなポートフォリオを?

吉岡 少しでも使えるヤツだと思われたくて、まずは過去の仕事をまとめたもの。それと、自分に「この本をどうつくるか」というお題を3つ出して、祖父江さんが記事で紹介していた造本プランを読み込んで考え、すべてまとめて送りました。製本は出力センターに頼んでやってもらって、かなり気合を入れて。

編集部 コズフィッシュ一択で送った?

吉岡 そうです。少しして電話をかけて

みたら、祖父江さんが「ポートフォリちょっと見たよ。今度来てみる?」と言うので、当時六本木にあった事務所に喜んで向かいました。祖父江さんは「ああ来たね」と迎えてくれて、膨大な資料の山の中にズボッと手を突っ込むと、中からフニャフニャになった僕のポートフォリオが出てきて(笑)。結構気に入ってくれていたんと思うんですけど、「見てもらえばわかるとおり、部屋にこれ以上、人が入らないんだよね」って。たしかにギュウギュウで、雇ってもらうのは半ば諦めたんですけど、2週間くらいして、急に祖父江さんから電話があって……。

編集部 祖父江さんご本人によれば、なんでも事務所の引越しを手伝ったことがきっかけで入社したとか?

吉岡 履歴書に「なんでもします!」と書いたおかげか(笑)。でも実際、そういう覚悟でした。

編集部 コズフィッシュには長くいましたよね?

吉岡 10年ちょいいました。初めて素敵な大人に出会った感覚というか。それまで「余分なことをするな」と言われがちだったのに、祖父江さんは余分なことこそ喜んでくれて。そんなの初めてで、めちゃめちゃ楽しかったです。

佐藤 独立したのはどうして?

右:吉岡さんが独立後ブックデザインを手がけた本の一部。左上:大ベストセラー『嫌われる勇気』。
左下:2020年に刊行された、インパクトのあるタイトル文字が目を引く『独学大全』。

吉岡　何かきっかけがあったというより、自然と。なんの不満もなくて、そのままいつまでだっていられたけど、自分が一番の古株になってから数年経ち、「そろそろかな」と思うようになりました。

本ごとの「普通」を見つけたい

佐藤　独立して何年?

吉岡　10年が経ちましたね。

佐藤　その間、世の中はかなり変わったけど、自分自身についてはどうですか?

吉岡　自分のスタンスはあんまり変わっていない気もする。たしかに紙の値段が上がったり、いろいろと不安要素はあるけど、結局、一つ一つの本に集中すれば、毎回楽しいので。

佐藤　それを続けてさえいれば、また新しい仕事にもつながっていくものね。

吉岡　本のいいところって、勝手に営業してくれるじゃないですか。独立後に出版社を回って営業しようかと考えていたこともあるけど、我ながら営業はそんなにうまくないだろうなと……(苦笑)。今もSNSを活用したいんだけど、なんかできない。向いてないんだろうな、うん。(右ページ写真右)

編集部　ちなみに、一番営業してくれている本はなんですか?

吉岡　どうだろう。意外と『嫌われる勇気』ではないだろう。自分としては、あれは限りなくクセをなくそうとした本で。(右ページ写真左上)

編集部　いやいや、「嫌」と「われる」の間で改行するなんて発想、吉岡さん以外には思いつかないです。プラス、レザック66ですよ?

佐藤　普通に「ヘン」だよね (笑)。

編集部　部数がすごいですよね。

吉岡　もう異常なほど。つまり100万部以上売ろうとするなら、デザイン性とかじゃなくてベタな方がいいんですよね。

編集部　ああなるほど。ところで、こうして事務所の本棚を眺めていると、古本も多いですね。

吉岡　ブックデザインって、昔の本から、巨匠デザイナーがつくった本まで、すべて同じ土俵で戦えるのがいいなと。

佐藤　「A+++++……」をとりたいとか、戦いたいとか、吉岡さんにはいつもわりと強い気持ちがあるんですね。

吉岡　そうですね。ただ単なる勝ち負けというより、成果を上げたい。目指す部数に到達したい、っていうのはあるかもしれないです。100万部を目指すとしたら、ニッチな層に向けた見た目をしていて、全然届かないだろうし。どうすれば一番響くかを探っていると、ワクワク

佐藤　吉岡さんが挫折して悔しがる姿に……となると、かっこいいストイックなデザインにはなりづらいというは、たしかに我はある気がする。でも、その我を表現に込めて解消しようとしていない感じがあります。

吉岡　ああ、それはやっぱり、届くビジュアルをつくりたいから。その上で、自分のクセもどうしたって出ちゃうんだけど。なんにせよ、一定の普通をよしとする考え方が嫌いで。一冊一冊から湧き上がる「普通」を見つけたいという思いが大きいのかもしれません。

編集部　まさに『独学大全　絶対に「学」をあきらめたくない人のための55の技法』のタイトルの白い手描き文字を見たとき、思わずうなりました。吉岡さんには正直、我を出そうという気が一切ないんだろうなと感じます。(右ページ写真左下)

(佐藤直樹・取材後記)

全然違う性格を想像していた。「神経質」という言葉が当てはまる人だと思っていた。「一定の普通をよしとする考え方が嫌い」な人はどうしてもセンシティブになりがち。良いとか悪いとかではなく、そういうもの。実際、吉岡さんの手がけたブックデザインの多くからは「そういう」種類のコダワリも随所に立ち現れている。しかしそれは「どうすれば一番響くかを探って」「引っかかるポイントをつくるイメージ」から来ていたのだった。強い自我を抱えながらも、表現には直結させない。そのことが仕事の質に結びついている。時には「限りなくクセをなくそう」という選択肢だって浮上する。それもこれも「一冊一冊から湧き上がる『普通』を見つけたい」がため。「その入り口」は案外と何でもないところにあったのかもしれないけれど、あらためて言葉を追ってみるとけっこう紆余曲折してますよね。「説明もできないくらい、ひどい出来」の漫画。いつか読ませてもらいたいです。

さとう・なおき/1961年東京都生まれ。グラフィックデザイナー・クリエイティブディレクター・画家。本誌初代アートディレクター。3331デザインディレクター。多摩美術大学グラフィックデザイン学科教授。Asyl(アジール)所属。

王子キノクロスの「キナリト」シリーズが
GOOD DESIGN SHIZUOKA 2023特別賞を受賞

覚えている読者も多いであろう。本誌47号の表紙を。ヒグチユウコさんの「ひとつめちゃん」が本当に立体に成形されていたあの素材は、王子キノクロスが開発製造販売している「キナリト」シリーズ。パルプを主原料につくられた、植物由来の繊維と樹脂の複合素材で、従来からプラスチック成形に使われている機械や型を使って成形できるため、パルプモールドのようにパルプ由来の原料で成形加工するときのハードルのひとつである、型代の負担が軽くなるメリットもある。

この「キナリト」シリーズが30年続くGOOD DESIGN SHIZUOKA 2023特別賞を受賞。この賞は93年に創設された静岡県内のデザインの取り組みを顕彰するもので、「モノ」だけでなく「コト」つまりサービスや地域貢献なども選定理由になるというユニークさがある。

環境配慮が大きな受賞理由だが、ふわふわした手触り、紙のような風合いをもちつつも成形できる機能など、素材の魅力自体も高い。ジュースラベルやパッケージ、縫うこともできるためスリッパなどにも採用され、これからより一層広く使われそうな注目素材だ。

写真上はしらはた農園motoのぶどうジュース。キナリトにエンボス加工を施したラベルを採用。写真下左は本誌47号。写真下右はオオウエで販売中のキナリトLEAFを使用した「wagumo」という繭のような身蓋箱。1個から購入可能。このように成形、エンボス加工はもちろん、箔押しやフレキソ印刷、スクリーン印刷、パッド印刷、インクジェットプリントなど印刷加工もさまざまに可能だ

問い合わせ
王子キノクロス株式会社
静岡県富士市入山瀬1-2-5
TEL：03-6327-1020
https://www.kinocloth.co.jp/
Mail：info-kinocloth@oji-gr.com

ブックデザイナー・名久井直子が訪ねる
印刷・紙もの、工場見学記

重版
出来

グラフィック社編集部編
定価：2,000円（税別）
ISBN978-4-7661-2855-0　C3070
A5判　144頁
ブックデザイン：川名潤（プリグラフィクス）

製紙、紙加工、印刷、型抜き加工、製本など、
紙もの・本づくりの現場13箇所を訪ね、
普段見ることが難しい様々な現場をご紹介。

本が生まれる・紙がつくられる現場に息づく匠の技
を、ブックデザイナー・名久井直子ならではの鋭く
も優しい視線でレポート。普段ではなかなか見るこ
とができないプロの現場を豊富な写真とわかりや
すいテキストでご紹介します。紹介する現場は、東
日本大震災で大打撃を受けた日本製紙・石巻工場
（震災1年後の姿）や活版印刷、各種製紙現場、紙
の神様を祀る・越前和紙の里、型抜きなどの紙加工
とあらゆる種類の現場に渡り、貴重な現場の様子が
わかる1冊です。

活版印刷（中村活字）

並製本（図書印刷）

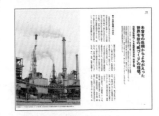

製紙（日本製紙・石巻工場）

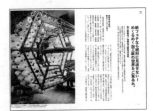

製紙（日本製紙・石巻工場）

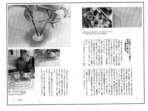

色更紙製造（春日製紙）

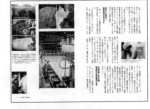

製紙（日本製紙・石巻工場）

ブックデザイナー・名久井直子が行く
印刷・紙もの、工場見学記

ただいま
2刷！

見学する人：名久井直子
取材：大城譲司／写真：井上佐由紀
デザインのひきだし編集部 編
定価：本体2,000円（税別）
A5判並製、176ページ

現状、なかなか見られない
製紙・インキ製造・印刷・製本・
紙や本の流通など紙ものづくりの現場を、
本の中で工場見学！

人気ブックデザイナー・名久井直
子が本誌連載「本づくりの匠たち」
を舞台に、5年以上に渡って取材
してきた、本づくり・紙ものづくり
の16の現場。ブックデザイナーな
らではの視線から徹底的に見学。
本書を読めば、自分も工場見学し
ている気分になれ、印刷や紙づく
り、製本、紙や本の流通がどうな
っているのかの一旦を垣間見るこ
とができる1冊です。

ポケット製本図鑑

デザインのひきだし編集部　編
定価：本体2,300円（税別）
ISBN978-4-7661-3814-6 C3070
B6判　208頁

現在
2刷

見どころ❶
これだけの種類が載った製本の本はない！
90種類以上の製本方法を細かく紹介した本書。それぞれ写真を多数入れ、さらにコストの目安た頼める製本会社例など、実践で使える情報が満載です。

見どころ❷
目的別、製本名別インデックスで探しやすい

並製本や上製本、流行りのドイツ装を使う……と、書籍や冊子に使われるのは、限られた製本が大多数。でも日本でできる製本はさまざまあり、それを一挙に大紹介した書籍。「180度開く製本」など、探している製本方法が目的別インデックスで探しやすく、豊富な図版とともに製本知識の幅を広げるのに最適な1冊。

※本書は『デザインのひきだし41』製本特集を再編集し、項目追加して書籍化したものです。

本書の製本は180度開けて背が割れないオープンバック（本書P.80に掲載）

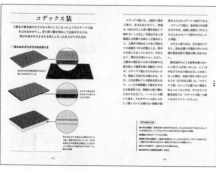

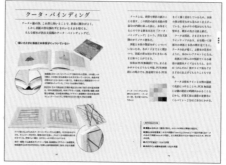

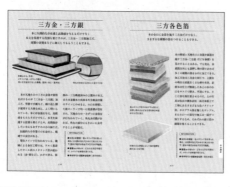

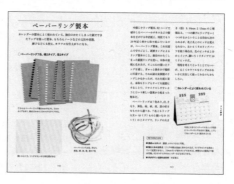

今の日本でできる、100種類以上の特殊印刷・加工を掲載！

ポケット特殊印刷図鑑

デザインのひきだし編集部　編
定価：本体2,400円（税別）
ISBN978-4-7661-3871-9 C3070
B6判　248頁

たちまち
重版

見どころ❶
これだけ多数の特殊印刷が載った本はない！
100種類以上の特殊印刷・特殊加工を細かく紹介した本書。それぞれ写真を多数入れ、さらにコストの目安た頼める製本会社例など、実践で使える情報が満載です。

見どころ❷
印刷加工名、印刷版式別インデックスで探しやすい！

日本全国でできるさまざまな特殊印刷加工を、「キラキラな印刷加工」「凸凹させる印刷加工」のように見た目や手触りなど、特殊印刷加工の「効果」別に章分けし、100項目超でご紹介した、印刷を頼みたい、知りたいひと必携の1冊！

※『デザインのひきだし30』『デザインのひきだし46』掲載の特集記事の内容を更新し、新規項目を追加して書籍化したものです。

本書の製本は180度開けて背が割れないオープンパック（『ポケット製本図鑑』P.80に掲載）

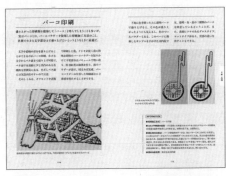

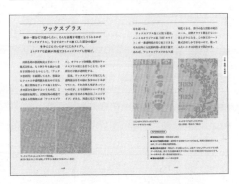

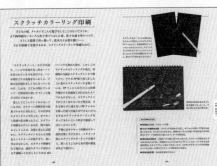

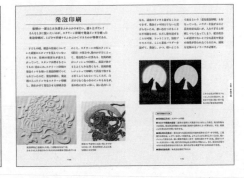

ひきだし通信

Volume 42
FEB.2024

イギリスの製紙会社 アルジョウィギンス社の紙の リニューアル品が発売

「キュリアスメタル」などで知られるイギリスの製紙会社・アルジョウィギンス社の製品が2022年秋に製造停止となったものの、同社の販売を統括していたアンタリス社が「コンケラー」「キュリアス」ブランドを取得。リニューアルに向けて準備中ということが同社の代理店ヤマトから発表されていたのは、本誌49号の紙特集でもお伝えしたとおりだ。

そして、お待たせしました！ その続報、リニューアル品発売のお知らせです。

今回のリニューアルに伴い、一部、廃銘柄、規格変更、新規格追加を実施。リニューアル品は昨年11月下旬から順次入荷されており、2024年春頃には全アイテムの品揃えが完了する予定とのこと。詳しくは下の表を参照してほしい。

●継続する銘柄は？（ブランド銘柄一覧表）

旧銘柄名	新銘柄名	継続
コンケラー・レイド	→ コンケラー・レイドN	○
コンケラー・ウーブ	→ コンケラー・ウーブN	○
コンケラーCX22	→ コンケラーCX22N	○
コンケラー・コンツァ	→ 廃銘柄	×
コンケラーIR	→ 廃銘柄	×
キュリアスメタル	→ キュリアスメタルN	○
キュリアスIR		統合
キュリアスマター	→ キュリアスマターN	○
キュリアススキン	→ キュリアススキンN	○
キュリアスタッチソフト	→ 廃銘柄	×
リーブ	→ 廃銘柄	×
キュリアスタッチアルシュ	→ キュリアスタッチアルシュ	○

問：株式会社ヤマト
TEL：03-3551-8286
http://www.akaruiyamato.co.jp/
Mail：paper_inquiry@akaruiyamato.co.jp

●コンケラーシリーズ 新規格表
※赤字は旧規格（四六判）から変更のあったもの　※緑字は新規格

新銘柄名	寸法(mm)	斤量	米坪	色	色数
コンケラー・レイドN	450×640	28.8kg	100g/㎡	ハイホワイト、ブリリアントホワイト、オイスター、ダイヤモンドホワイト	4色
	720×1020	88.1kg	120g/㎡		
		117.5kg	160g/㎡		
		161.6kg	220g/㎡		
		220.3kg	300g/㎡		
		293.8kg	400g/㎡	ハイホワイト、ブリリアントホワイト	2色
コンケラー・ウーブN	450×640	28.8kg	100g/㎡	ハイホワイト、ブリリアントホワイト、オイスター、ダイヤモンドホワイト	4色
	720×1020	88.1kg	120g/㎡		
		161.6kg	220g/㎡		
		220.3kg	300g/㎡		
		293.8kg	400g/㎡	ハイホワイト、ブリリアントホワイト	2色
コンケラー・CX22N	450×640	28.8kg	100g/㎡	ハイホワイト、ブリリアントホワイト、ダイヤモンドホワイト	3色
	720×1020	88.1kg	120g/㎡		
		183.6kg	250g/㎡		

※コンケラー・レイドN 400g/㎡、コンケラー・ウーブN 300g/㎡、同400g/㎡は新製品
※旧製品のうち、コンケラー・レイド80g/㎡、コンケラー・ウーブ80g/㎡は廃規格

●キュリアスシリーズ 新規格表
※赤字は旧規格（四六判、700×1000mm）から変更のあったもの　※青字は旧規格から廃色になったもの　※緑字は新規格

新銘柄名	寸法(mm)	斤量	米坪	色	色数
キュリアスメタルN（キュリアスIRを統合）	720×1020	88.1kg	120g/㎡	クールホワイト（キュリアスIRホワイトの継続品）、ホワイト、ゴールド、クリーム、シルバー、ダークグレー、ライトグレー、アイスシルバー、インク、スーパーゴールド、レッドラッカー、チョコレート、ナイト（新色）（廃色：キュリアスIRパール、アイボリー）	13色
	640×900	144.0kg	250g/㎡	クールホワイト（キュリアスIRホワイトの継続品）、ホワイト、クリーム、アイスシルバー、スーパーゴールド（廃色：キュリアスIRパール）	5色
	720×1020	220.3kg	300g/㎡	クールホワイト（キュリアスIRホワイトの継続品）、ホワイト、ゴールド、クリーム、シルバー、ダークグレー、ライトグレー、アイスシルバー、インク、スーパーゴールド、レッドラッカー、チョコレート、ナイト（新色）（廃色：キュリアスIRパール、アイボリー）	13色
キュリアススキンN	700×1000	94.5kg	135g/㎡	エキストラホワイト、ブラック、レッド、ダークブルー、グレー（廃色：アイボリー、アブサン、インディゴ、バイオレット、エメラルド、オレンジ、ストーン、パープル、ピンク、モカ、ラベンダー）	5色
		189.0kg	270g/㎡		
		266.0kg	380g/㎡	エキストラホワイト、ダークブルー、ブラック（廃色：バイオレット、グレー、ストーン、モカ）	3色
キュリアスマターN	700×1000	94.5kg	135g/㎡	ゴヤホワイト、アンディナグレイ（廃色：アディロンブルー、イビセンカサンド、デジレッド、ブラックトリュフ）	2色
		189.0kg	270g/㎡	ゴヤホワイト、アンディナグレイ、アディロンブルー、ブラックトリュフ、デジレッド（廃色：イビセンカサンド）	5色
		266.0kg	380g/㎡	ゴヤホワイト、アンディナグレイ、ブラックトリュフ（廃色：デジレッド）	3色
キュリアスタッチアルシュ ※従来品から変更なし	650×920	71.8kg	120g/㎡	ナチュラル、ホワイト	2色
		149.5kg	250g/㎡		
		239.2kg	400g/㎡		

「ひきだし通信」では、編集部が見つけてきた印刷や加工、紙、素材にまつわる新しい施設や展示、新製品の情報をご紹介。紙や印刷好きの皆さんには、見逃せない情報が満載だよ！

市谷の杜 本と活字館で
「活字の種を作った人々」展

大日本印刷（DNP）が運営する文化施設「市谷の杜 本と活字館」で、2023年11月3日〜2024年6月2日まで、企画展「活字の種を作った人々」が開催中だ。

金属活字を組み合わせて機械で印刷する活版印刷技術は、幕末から明治初期にかけて日本に導入され、明治維新の大きなうねりとともに産業として定着した。その導入期から戦前まで、金属活字は主に「種字」と呼ばれる型をおおもととして製造されており、その種字を手彫りする職人がいた。「種字彫刻師」と呼ばれる人々である。

種字は、活字と同じサイズの木や鉛の角材の先端に、彫刻刀を用いて、左右逆に文字を彫ってつくられた。本文で使う活字はわずか3ミリ角程度。この大きさに、どんな文字が隣り合わせになってもバランスよく見えるよう、文字の大きさや太さ、書風をそろえて彫刻するという、人間業とは思えない仕事をしていたのが種字彫刻師なのだ。

高い技術を持つ一握りの職人しかできない仕事だったが、その多くは名前が記録されず、市井の職人として、ただ美しい文字だけを残していった。本展ではかろうじて名前の残っている14人の種字彫刻師の種字や道具の原点を紹介し、現代の日本の書体づくりの原点を探っている。会期中、関連イベントも多数開催。詳しくは市谷の杜 本と活字館ウェブサイトのイベント情報をチェックしてほしい。

展示会場の様子。種字や彫刻道具などがまとめて見られる貴重な機会

DNPのオリジナル書体「秀英体」の種字。職人が原寸、鏡文字で手彫り

撮影：白石和弘

紹介する種字彫刻師たち
東京築地活版製造所（竹口芳五郎、竹口正太郎、鈴木彦次郎、安藤末松）／秀英舎（沢畑次郎、河村銀太郎）／精興社（君塚樹石）／朝日新聞社（太佐源三）／毎日新聞社（村瀬錦司）／岩田母型製造所（大間善次郎、馬場政吉、庭田與一、清水金之助、中川原勝雄）

DATA
市谷の杜 本と活字館
東京都新宿区市谷加賀町1-1-1　TEL：03-6386-0555
開館時間：10〜18時／月火休館（祝日の場合は開館）、
水〜金は要事前予約、土日祝日は予約不要／入場無料
https://ichigaya-letterpress.jp/
主催：市谷の杜 本と活字館（大日本印刷）／企画協力：雪 朱里／
展示デザイン：中沢仁美（シーピーケー）／グラフィックデザイン：
山田和寛（nipponia）／イラストレーション：セキサトコ

大日本印刷の「市谷の杜 本と活字館」

活版＋和綴体験施設
文星舎がオープン

埼玉県川越市に2023年11月、紙・文字・印刷の文化を伝える体験施設「文星舎」がオープンした。運営は櫻井印刷所と水上製本所。第一弾として、しおりの活版印刷および和綴製本が体験できるワークショップを開催している。用意された豊富な種類の和紙や綴じ糸、角布から好きなものを選んで組み合わせ、和綴製本してオリジナルのノートがつくれるというものだ。開催日程など詳しくは、文星舎イベント告知サイトを参照のこと。

自分で製本して和紙ノートをつくろう

好きな和紙や綴じ糸を選べる

問：活版印刷&和綴【文星舎】（櫻井印刷所）
https://bunseisha.peatix.com/
メール：bunseisha@sakurai-p.co.jp
埼玉県川越市元町2-4-5 櫻井印刷所1F

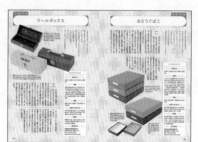
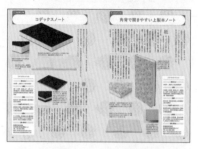

「紙の温度」が出会った 世界の紙と日本の和紙

世界と日本に、こんなに豊かな紙があるなんて！ 愛知県名古屋市にある紙の専門店「紙の温度」。日本と世界の手仕事紙を中心に数多くを扱う世界でも類を見ない、まさに紙の聖地。そんな同社が出会ってきた魅力溢れる紙185種類を、写真と文とで紹介します。

著：紙の温度株式会社
定価：本体2,300円（税別）　A5判　192頁

パッケージデザインのひみつ

ヨーグルトの蓋の裏面にヨーグルトがくっつかない理由は？ ハーゲンダッツのグリーンティアイスクリームの風味が逃げにくい理由は？ どれも「パッケージデザインに秘められた工夫」があるからこそ。本書はパッケージデザイナーだからこそわかる、そんなデザインの工夫や秘密について詳細な取材を元に紹介。

日本パッケージデザイン協会監修
定価：本体1,800円（税別）　B6変形判　148頁

白もの特殊紙・包装用紙 サンプルBOOK

150種類の白＆薄色系特殊紙と包装用紙に同絵柄・文字を刷って1冊に。ラフ・グロス紙などの高級印刷用紙、白系・薄色系ファンシーペーパー、オフ・デジタル両印刷対応のマルチ印刷用紙、クラフト紙などの包装用紙、計150種を収録。他では入手できない紙サンプル帳です！

デザインのひきだし編集部・編
定価：5,400円（税別）　B5判変型　総316頁

各種金銀&濃い墨編 オフセット印刷サンプルBOOK

プリンタでの出力や画面では確認できない！ 色校正やテスト印刷するコストも時間もない!! そんなときに必ず役立つ、油性（従来）＆UVオフセット印刷での各種金銀と濃い墨の印刷テストが満載な紙ものづくりに必須・印刷実物サンプル集。

デザインのひきだし編集部編
定価：本体5,400円（税別）　B5判　160頁

編集後記

正直なところ、私は「作品」という言葉に対して思うところがある。画家が描いた絵は「作品」だと思う。でも『デザインのひきだし』を「作品」と言われることがあるが、私の中の感覚では「違う」と否定する。

「作品」の意味を辞書で調べると――作ったもの。製作物。特に、絵画や彫刻、詩歌や小説などの芸術上の製作物――とある。私にとっては後者の意味の方が比重が大きいので、芸術上の製作物ではないものを「作品」と称することに違和感を覚えるのだ。作ったものという意味で仕事の成果を「作品」と呼んでいる場合を多々見かけ、その度におしりがむずむず……。

意味に幅がある言葉だからこそ起こるのだろうけど。なぜ編集後記に長々とこんなことを書いているかというと、今号特集名を決めるときに、珍しく自分の中で迷いがあったから。今回はまさに「芸術上の製作物」を意味する「作品」としての印刷というテーマなのだが、みなさんにちゃんと伝わったでしょうか？

＊

今号も大変多くの方々にお世話になりました。お力をお貸しくださったみなさま、本誌をご購入いただいた読者のみなさま、すべての方々にも心より感謝申し上げます。本誌を少しでもお役立ていただけたなら、それ以上の喜びはありません。

2024年1月　九段下にて
『デザインのひきだし』編集　津田淳子

デザインのひきだし51

2024年2月25日　初版第1刷発行

企画・編集・執筆　津田淳子(グラフィック社)

編集アシスト　今井夕華/清水優季

編集・執筆　雪朱里

執筆　林 みき/杉瀬由希

撮影　弘田 充/池田晶紀/井上佐由紀/蟹 由香

表紙イラスト　岡村優太

デザイン　寺脇裕子/根津小春

アートディレクション&デザイン
STUDIO PT.(中澤耕平/中西要介/大下琴弓)

編者者　グラフィック社編集部©

発行者　西川正伸

発行所　株式会社グラフィック社
〒102-0073 東京都千代田区九段北1-14-17
TEL　03-3263-4318(代表)
　　　03-3263-4579(編集)
FAX　03-5275-3579
https://www.graphicsha.co.jp/

印刷・製本　図書印刷株式会社

次号予告

『デザインのひきだし52』は
2024年6月初旬発売予定

巻頭特集・内容はまだ秘密。
※ヒントは「紙も印刷もみんな好き」。
連載・本づくりの匠たち/
名工の肖像/もじモジ探偵団/
祖父江慎の実験だもの。など

情報提供、問い合わせ、ご意見、ご感想などは
hikidashi@graphicsha.co.jpまで。